PORTREADAU
PORTRAITS

Cyflwynedig
i'r bobl ifanc sy'n byw
gyda Systig Ffeibrosis

•

Dedicated
to those young people who live
with Cystic Fibrosis

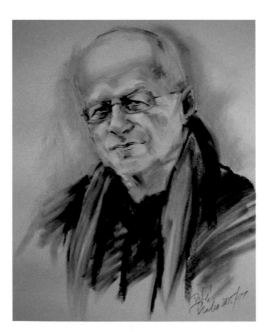

BRIAN DAVIES
Llun golosg gan arlunydd ar Bont Charles, Prague, 2005
Charcoal drawing by artist on Charles Bridge, Prague, 2005

PORTREADAU
PORTRAITS

Brian Davies

Argraffiad cyntaf: Gorffennaf 2008

Rhif Llyfr Safonol Rhyngwladol: 978-1-84527-184-8

Cynllun clawr: Sian Parri
Cyfieithwyd y testun Saesneg gan Huw Llywelyn Davies a Geraint Hughes

Mae'r cyhoeddwyr yn cydnabod cefnogaeth ariannol
Cyngor Llyfrau Cymru.

Argraffwyd a chyhoeddwyd gan Wasg Carreg Gwalch,
12 Iard yr Orsaf, Llanrwst, Dyffryn Conwy LL26 0EH.
Ffôn: 01492 642031
Ffacs: 01492 641502
e-bost: llyfrau@carreg-gwalch.com
lle ar y we: www.carreg-gwalch.com

Cynnwys/Contents

CYFLWYNIAD

Nôl ar ddechre'r nawdegau oedd hi pan oeddwn i a Carol ar wylie yn Llydaw gyda Brian a'i wraig Enid. Er mwyn ceisio cadw'n weddol ffit a chrwydro'r fro yn hamddenol fe ddaeth dau feic yn gwmni i fi a Brian, ac un diwrnod a ninne'n cael hoe fach ar lan y môr fe dynnwyd nifer o ffotograffau, gan gynnwys un ohono i'n pwyso ar fy meic ar y traeth.

Nawr beth sy a wnelo hynny â'r gyfrol hon meddech chi? Wel fisoedd wedyn, ar fy mhen-blwydd, fe gyflwynodd Brian lun wedi ei baentio i mi o'r olygfa honno ar y traeth yn Treherve, a dyna'r tro cynta erioed iddo fentro defnyddio'i ddawn fel arlunydd i greu portread ar gynfas. Roedden ni'n hen gyfarwydd â gwerthfawrogi ei dalent yn y nifer dda o dirluniau sy'n addurno sawl cartre yn ardal y Creigiau, ond dyma dorri tir newydd, carreg filltir a arweiniodd mewn ffordd at gyhoeddi'r gyfrol hon.

Aeth blynyddoedd heibio cyn iddo fentro eto i'r un maes. Y tro hwn, llun mewn papur newydd adeg Cwpan Rygbi'r Byd yn 2003 oedd yr ysbrydoliaeth. Y ffotograffydd wedi dal eiliad ddramatig gyda Jonny Wilkinson yn yr awyr, a'i draed ymhell o'r ddaear yn ceisio taclo'r dewin bach o Gymro Shane Williams. Roedd Brian wedi'i swyno gan y llun; aeth ati i'w baentio. Llwyddwyd i gael y ddau i lofnodi'r darlun; fe'i gwerthwyd wedyn mewn ocsiwn am swm parchus er budd Systig Ffeibrosis, a gwelodd ein harlunydd y cyfle i ymarfer ei ddawn a chasglu arian at achos teilwng iawn ar yr un pryd. Dilynodd darluniau eraill – o'r papur – o Wilkinson, Brian O'Driscoll, ac ambell seren arall o fyd y campe, cyn i Brian gymryd cam arall ymlaen, a phenderfynu mynd i gwrdd â gwahanol bobl ei hunan a thynnu eu llun, yn hytrach na dibynnu ar lunie'r papur newydd.

Yn amlwg, fe gafodd e flas mawr o fod yng nghwmni cymaint o bobl ddawnus a diddorol. Paentio portreadau oedd ei fyd bellach. Fe'i derbyniwyd yn wresog gan y dethol rai a ddewiswyd; casglwyd swm sylweddol at ei elusen. Cafwyd dwy arddangosfa o'i waith yn barod – y naill yn y Senedd yng Nghaerdydd, a'r llall yn Theatr Gwynedd, Bangor, a chymaint fu ei ymdrech a'i ymroddiad nes ein bod ni nawr yn cyrraedd y penllanw drwy gyhoeddi'r gyfrol hon. Ac mae mor gyfoethog yn ei hamrywiaeth – sêr o gymaint o wahanol feysydd. Cantorion, cerddorion, actorion, diddanwyr, darlledwyr, gwleidyddion, artistiaid a gwŷr y campau yn ogystal â rhai nad ydynt yn gymaint o ffigurau cyhoeddus ond wedi cyfrannu'n sylweddol mewn swyddi hollbwysig. Gellid dweud bod hon yn gyfrol sy'n dathlu talent y Gymru gyfoes ar gynfas eang iawn, cyfrol i harddu unrhyw silff lyfrau.

A chofiwch; rhyw ddydd pan ddaw'r lluniau yma yn fwy gwerthfawr na gwaith Kyffin, fe fydda i ar ben fy nigon, ac yn werth ffortiwn, gan taw fi ar y traeth yn Llydaw oedd y cynta!

HUW LLYWELYN DAVIES

INTRODUCTION

In the early nineties, Carol and I were on holiday in Brittany with Brian and his wife Enid. We men had brought bikes with us to keep fit and tour the countryside. On one ride we had reached the coast and took a break on the beach and several photographs were taken, including one of me leaning on my bike.

What has that got to do with this book, you may ask? Well, months later, on my birthday, Brian presented me with a picture that he had painted of me with the bike on the beach in Treherve, and that was to produce a portrait. I was familiar with his attractive landscapes that adorn many a home in Creigiau, but this was breaking new ground, a stepping stone on the path to the publication of this book.

Years went by before he returned to this genre. This time, it was a picture in a newspaper during the Rugby World Cup in 2003 that was the inspiration. The photographer had caught a dramatic moment when Shane Williams had side-stepped Jonny Wilkinson who was seen trailing in the air behind him. The picture caught Brian's imagination and he painted it, and got both participants to sign it, and it raised a very respectable sum at an auction in aid of Cystic Fibrosis. He saw the opportunity to indulge in his hobby and support a worthy cause. Prints were produced and other sportsmen were painted, such as Brian O'Driscoll and Jonny himself, before Brian took another step forward in deciding to take his own photographs of well-known people rather than those in a newspaper.

This seemed to really suit him and he has enjoyed meeting people from different walks of life and, by today, painting portraits has now become a way of life. His subjects appreciate his work, commissions have come, money and awareness has been raised and he has held two exhibitions – one in the Senedd building in Cardiff Bay and the other in Theatr Gwynedd, Bangor, and the publishing of this book is the culmination of four years of endeavour.

What a rich variety of personalities we have here – singers, musicians, actors, entertainers, broadcasters, politicians, artists and sportsmen as well as some who have made a significant contribution in their field but are not in the public eye. It could be said that this publication is a celebration of much of the talent that we have in contemporary Wales, a handsome addition to any bookshelf.

And remember: some day when these paintings will be more valuable than those of Kyffin Williams, I'll be a happy man, worth a fortune, because on that beach in Brittany, I was the first!

HUW LLYWELYN DAVIES

RHAGAIR

Dechreuais baentio pobl adnabyddus yng Nghymru i godi arian ac ymwybyddiaeth o'r clefyd Systig Ffeibrosis. Mae e'n effeithio ar blant a phobl ifanc, gan dagu'r ysgyfaint a'r system dreulio. Hyd oes bywyd rhywun â'r clefyd yw dim ond 31 mlynedd ar gyfartaledd. Rwy i'n bersonol wedi cael bywyd llawn chwaraeon ac mae 'nghalon yn gwaedu dros y rhai sy'n methu mwynhau bywyd corfforol llawn. Felly roeddwn yn awyddus i gynnig cymorth.

Mae'r bobl ifanc sy'n wynebu'r clefyd wedi bod yn ysbrydoliaeth i fi i fyw bywyd i'r eithaf a datblygu sgiliau annisgwyl. Rwy'n ddiolchgar iddynt.

Mae'r llyfr hwn yn garreg filltir ar fy nhaith artistig. Roedd creu llyfr wedi bod yn uchelgais i mi, ond doeddwn i ddim yn disgwyl y byddai shwd gymaint o luniau ynddo! Atebodd Myrddin ap Dafydd o Wasg Carreg Gwalch yn bositif i'm syniadau gwreiddiol a galla'i ddim meddwl am neb gwell i ddatblygu'r syniadau a dodi sglein proffesiynol ar y gwaith.

Bu'n fraint cael cyfarfod y bobl dalentog rwy wedi'u paentio. Does neb wedi bod yn lletchwith a'r unig broblem fyddai penderfynu pwy ohonynt sydd wedi bod y mwyaf croesawgar.

Does dim trefn wedi bod wrth ddewis y personoliaethau. Does dim rhestr "50 person mwyaf adnabyddus yng Nghymru" gennyf. Ar ôl penderfynu stopio paentio chwaraewyr oddi ar ffotograffau yn y papurau newydd, y bobl gyntaf a ddaeth i'r meddwl oedd Catrin Finch a Matthew Rhys – dau ifanc a thalentog yn byw yn lleol. Bu'r ddau yn barod iawn i gymryd rhan ac rwy wedi cadw i fynd oddi ar hynny fel mae'r enwau a'r cysylltiadau a'r cyfleon yn dod. Un peth sydd yn gyffredin iddyn nhw i gyd, yw 'mod i'n edmygu eu doniau a'u campau ac yn falch iawn o gael y cyfle i greu portread. Rwy'n ymwybodol o'r cyfrifoldeb o wneud llun teg, ac mae'r broses yn ymyrraeth bersonol i ryw raddau oherwydd rwy'n astudio eu hwynebau yn fwy manwl na neb ond nhw'u hunain a'u partneriaid. Diolch o galon iddynt.

Mae rhywun wedi tynnu sylw i'r ffaith bod llawer mwy o ddynion nag o ferched yn y portreadau. Dyw e ddim yn bwrpasol. Fy nehongliad i o'r sefyllfa yw bod chwaraeon, y cyfryngau a'r gweithle wedi'u dominyddu gan ddynion yn fy mywyd i. Mae'r sefyllfa yn newid nawr ond dyna'r to rwy wedi dod i'w nabod. Ddim nad ydw i'n hoffi cwmni merched – er mae'n rhaid i fi i gyffesu fy mod i'n nerfus wrth ddangos y portread i fenyw am y tro cyntaf. Mae eu disgwyliadau nhw mor uchel!

BRIAN DAVIES
Mai 2008

PREFACE

My motivation for painting well-known people has been to raise money and awareness in the inherited disease of Cystic Fibrosis. It affects children and young adults and clogs their lungs and digestive system. Their life expectancy is 31 years. As somebody who has enjoyed a full sporting life my heart goes out to those who are denied that pleasure.

The young people who bear this condition have inspired me to make my life as fulfilling as possible and to do something of which I didn't think I was capable. I am grateful to them.

This book is a milestone on my artistic journey. I was delighted that Myrddin ap Dafydd of Gwasg Carreg Gwalch responded positively to my original outline and I don't think that there could have been anybody better to have taken the idea on. Yet another friend made in this new adventure.

One of the great privileges of the whole exercise has been to meet and talk with many talented individuals. No-one has been difficult and my problem would be to judge who has been the most accommodating.

There has been no master plan as to which celebrities I should paint. When I moved from the sportsmen that I had copied from the newspapers to my own photographs of celebrities, I thought initially of Catrin Finch and Matthew Rhys, gifted young people who lived locally and whose image their fans might want to buy. They were refreshingly co-operative and I have just kept on going, and approached people as and when names, contact details and opportunities arose. I certainly haven't had a *Western Mail* type list of "Wales' 50 most famous people". One thing that they all have in common, however, is that they have talents that I sincerely admire. I am also aware of a responsibility and a trust they bestow on me. I study their faces more closely than anybody except themselves and their loved ones (and their cosmetic surgeons in one case!) and to some extent it is an intrusion. I owe much to them

I have been criticised for painting more men than women, but that hasn't been done consciously. Sport, the media and other walks of life have historically been dominated by men and these are the people of my generation that I might have got to know. This is changing now, and I have to say that I really do like the company of women, although I must confess that I am always nervous when showing a finished portrait to a woman. As the lovely Elin Manahan Thomas said, "I don't mind at all if somebody makes me look like a supermodel". But if they don't...?

BRIAN DAVIES
May 2008

CYDNABYDDIAETH

Bu'r gwaith ysgrifenedig yn dasg bleserus ond yn ddisgyblaeth anodd ar brydiau i gynilo'r geiriau heb wneud anghyfiawnder â'r pwnc. Rwy'n gobeithio bod y ffaith fy mod yn meddwl shwd gymaint o'r person rwy wedi'i baentio yn ddigon iddyn nhw faddau i mi os oes gwendidau yn y pytiau byr amdanynt. Fel ddywedodd Tyrone O'Sullivan, arweinydd y glowyr, "Chi'n anrhydeddu fi wrth paentio fi, er taw nage chi yw'r cynta, cofiwch."

DIOLCHIADAU

Diolch i'r bobl ganlynol am eu help a'u caredigrwydd:-

Shaun Pinney o Whisper am fy ngwefan.
Carey Collings o'r Creigiau am ei gyngor craff gyda'r portreadau.
Sian Jones o Picture Box am y fframio munud ola.
Paul Capel o Capsu Digiscan am y sganio a'r argraffu.
Ann Evans a Fiona Otting o Theatr Gwynedd am drefnu'r arddangosfa.
Lee Walker o Tenfold am gynllunio posteri a thocynnau.
Geraint Hughes o'r Gogledd am ei waith yn golygu'r testun.

Huw Llywelyn Davies am ei gyfeillgarwch a'i gymwynasau dros y blynyddoedd yn cynnwys ysgrifennu'r cyflwyniad i'r gyfrol hon ac am droi fy Nghymraeg ysgrifenedig anniben yn iaith gyfforddus a gloyw. (Siec yn y post.)

ACKNOWLEDGEMENTS

I have enjoyed putting the words together with the pictures although it has been a tough discipline to distil people's character and achievements on to one page. I am aware that I might not always get the balance and information right to each person's satisfaction. However, let me repeat that I have wanted to paint all my subjects because of my admiration for their talent and achievements, so I beg their forgiveness if I don't get my summary quite right. It was Tyrone O'Sullivan, the miner's leader who said, "You do me an honour by wanting to paint me," although he did add, "You're not the first, mind."

THANKS

Thanks to the following people for their help and kindness :-

Shaun Pinney of Whisper for my website.
Carey Collings, Creigiau, for his perceptive artistic advice.
Sian of Picture Box for framing, often at short notice.
Paul Capel of Capsu Digiscan for scanning and printing beyond the call of duty.
Ann Evans and Fiona Otting of Theatr Gwynedd, for arranging my exhibition.
Lee Walker of Tenfold for Poster Design.
Geraint Hughes for his prompt help with editing.

Huw Llywelyn Davies for his friendship and many favours over the years including writing the introduction to this book and also for helping to turn my postcard Welsh into the real thing.

BRIAN DAVIES
DYN RYGBI AC ARTIST - RUGBY MAN AND ARTIST

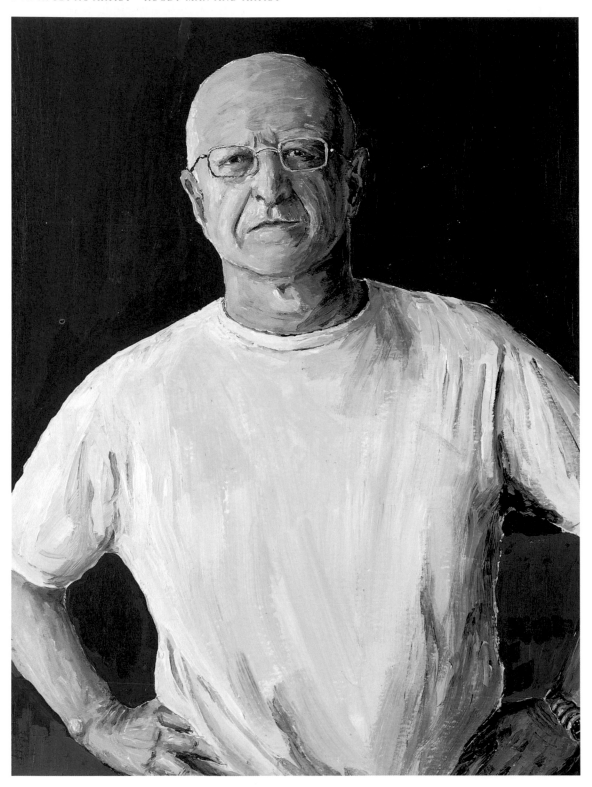

Cês fy ngeni ym 1941 yn Weston-Super-Mare, a fy nghodi yn bennaf yn Llangennech, ger Llanelli. Rwy wedi byw gyda 'ngwraig, Enid, yn y Creigiau, ger Caerdydd, oddi ar 1968. Mae un merch, Kate, gennym ac un ŵyr, George.

Chwaraeodd fy nhad, Idwal, rygbi i Gymru yn erbyn Lloegr yn Nhwickenham ym 1939 ond, mewn cyfnod ansicr tu hwnt, arwyddodd y diwrnod nesaf i chwarae Rygbi XIII dros Leeds, a buon ni yn byw yn y ddinas am dair blynedd ar ôl y Rhyfel.

Cês fy addysg yn Ysgol Ramadeg y Bechgyn, Llanelli o 1952 i 1960. Cynrychiolais Ysgolion Cymru ar y meysydd rygbi, criced ac athletau a phasio Lefel 'A' yn Ffiseg, Cemeg a Mathemateg. Enillais radd mewn Peirianneg Sifil ym Mhrifysgol Abertawe a bûm yn ddarlithydd ym Mhrifysgol Morgannwg ym Mhontypridd am dros 30ain mlynedd.

Yn ystod fy mlwyddyn ola yn y Coleg yn Abertawe chwaraeais rygbi dros Lanelli a Chymru, ond derbyniais anaf drwg i 'mhen-glin cyn diwedd y flwyddyn a bu hwnnw yn rhwystr i fy ngyrfa ar y lefel uchaf, er i fi chwarae a hyfforddi gyda'r clwb lleol, Pentyrch, tan bod fi yn 38 mlwydd oed. Wrth i fi orffen cymryd rhan, datblygwyd gwasanaeth darlledu chwaraeon y BBC yng Nghymru ac roeddwn yn lwcus iawn i fod yn rhan o hwnnw am 25ain mlynedd.

Mae cerddoriaeth hefyd wedi bod yn rhan o'm bywyd ac rwy wedi canu gyda Chantorion Creigiau ers i ni ddechrau'r côr ym 1970, gan fwynhau cael cyfle i gyflwyno ein cyngherddau.

Ar hyd fy ngyrfa, roedd diddordeb mewn arlunio. Tirluniau gan amlaf fel atgof o wyliau, neu anrheg pen-blwydd, neu glawr i raglen cyngerdd. Yng nghyfnod Cwpan Rygbi'r Byd yn 2003 ysbrydolodd ffotograffau Shane Williams a Jonny Wilkinson yn y papur newydd fi i'w copïo nhw a chynhyrchu printiadau i godi arian tuag at yr elusen Systig Ffeibrosis. Ar ôl hynny mentrais baentio portreadau o bobl enwog o'm ffotograffau personol i a dyma ni, bron i bedair mlynedd yn ddiweddarach – rwy'n cynhyrchu llyfr amdanynt. Pwy fase'n meddwl?

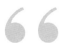

Rwy'n clywed bo ti'n paentiwr nawr, Bri. Allet ti wneud Magnolia yn y bathroom i fi?
Dave Willis, Mike Samuel, David Jones a dwsin arall.
(Tybed a ofynnwyd Vincent Van Gogh yr un cwestiwn?)

Dad – Idwal

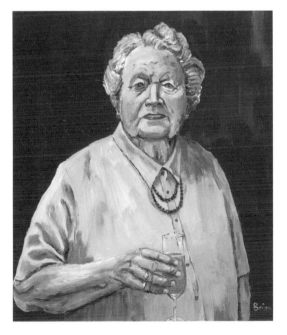

Mam – Gwenllian

I was born in 1941 in Weston-Super-Mare, but brought up mainly in Llangennech, near Llanelli. I have lived with my wife Enid in Creigiau, near Cardiff, since 1968. We have one daughter Kate and a grandson George.

My father, Idwal, played rugby for Wales v. England in 1939 and, in those uncertain times, signed immediately afterwards to play Rugby League for Leeds, where the family lived in the immediate post-War years.

I attended Llanelli Boys Grammar School from 1952 to 1960. I represented the Welsh Schools at rugby, cricket and athletics and achieved A-levels in Physics, Maths and Chemistry. I gained a Civil Engineering Degree at Swansea University in 1963 and for over 30 years lectured at the University of Glamorgan, Pontypridd.

While at University I played rugby for Llanelli and Wales, but a bad knee injury hampered my career at the highest level, although I was able to play and coach at a junior level with local club, Pentyrch, until I was 38.

As I retired from playing, the BBC in Wales was rapidly expanding its sports coverage in English and Welsh and I was lucky to be part of that at weekends with Radio Cymru and Radio Wales for 25 years.

Music has been important also and I have been a member of Cantorion Creigiau since we began in 1970 and I love the chance to present our concerts.

Through all this time, there was a simmering interest in drawing and painting. I would produce landscapes for friends on special occasions, but, during the Rugby World Cup in 2003, I felt inspired to paint images of Jonny Wilkinson and Shane Williams from photographs in the newspaper and produced autographed prints to raise money for The Cystic Fibrosis Trust. Other sportsmen followed but I felt that I wanted to produce my own images of people. This began with a self-portrait, then the young talent of Catrin Finch, harpist and Matthew Rhys, actor, leading on to an array of prominent Welsh people. So much so, that I have held exhibitions at the Senedd building in Cardiff Bay and Theatr Gwynedd, Bangor and now this book. Who would have believed it?

They say he's as blind as a bat.
Llanelli supporter sitting next to my wife in Stradey Park. He didn't repeat it.

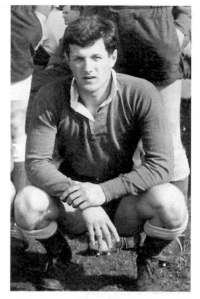

Llanelli 1961

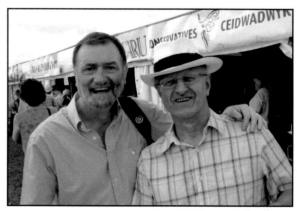

Ray Gravell a fi y diwrnod gwrddon ni i dynnu ei lun e.
Ray Gravell and I when we met for his photograph.

Huw a fi ar Parc des Princes yn yr wythdegau gyda Grav yn y cefndir.
Huw Llywelyn Davies and I at Parc des Princes in the 1980s.

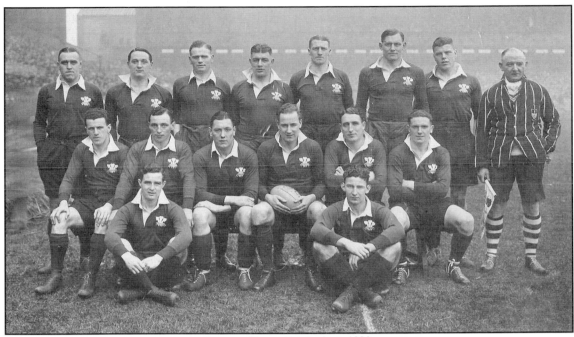

Cymru v. Lloegr; Twickenham 1939.
Dad yn eistedd ar y chwith. Wilf Wooller yn gapten. Yr haneri enwog, Tanner a Davies ar y llawr.
Wales v. England; Twickenham 1939.
Dad sitting on the left. Wilf Wooller is captain. The famous Tanner and Davies on the ground.

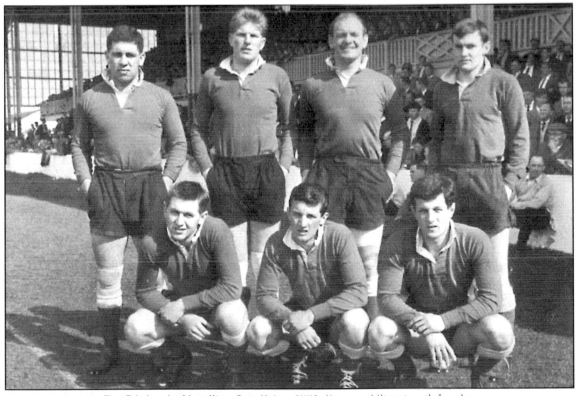

Tîm 7-bob-ochr Llanelli ar Sain Helen, 1961. Fy mrawd Stuart wrth fy ochr.
Llanelli 7-a-side team at St Helens, 1961. My brother Stuart is crouching with me.

Cyflwyno llun y Brodyr James i glwb rygbi Abertawe gyda Mr Meirion Howells. Phil Llewellyn a Geoff Wheel
(cyn-chwaraewyr rhyngwladol) yn ei dderbyn, ac Ira Preece, wyres David James yn bresennol.
*Presenting a portrait of the James brothers to Swansea RFC with the international stars Meirion Howells, Phill and
Geoff Wheel receiving, and Ira Preece, David James' grand-daughter present.*

Llun gorffenedig o waith John Bowen rwy wedi'i brynu, ac sydd i'w weld ar yr îsl yn fy mhortread i o'r artist.
A painting by John Bowen which is seen on the easle in my portrait of the artist.

Cartŵn a gopiais i o Ray Williams, asgellwr Llanelli a Chymru, i mewn i fy
llyfr llofnodion pan oeddwn yn 13 mlwydd oed.
(Roedd Ray yn chwarae yn fy gêm gynta dros Lanelli 5 mlynedd yn
ddiweddarach.)
*A cartoon I copied of Ray Williams, Llanelli and Wales' winger, with Ray's
autograph when I was 13 years old.*

Tim a ddewiswyd gan John O'Shea i godi arian yn Senghennydd. Mae'r tim
yn cynnwys Stan a Peter Thomas (Cadeirydd Gleision Caerdydd), 3 Llew
ac 11 oedd wedi chwarae dros Gymru.
*John O'Shea's selected side which played to rais emoney for
Senghennydd. It includes Stan and Peter Thomas (Cardiff Blues'
chairman), 3 Lions and 11 who played for Wales.*

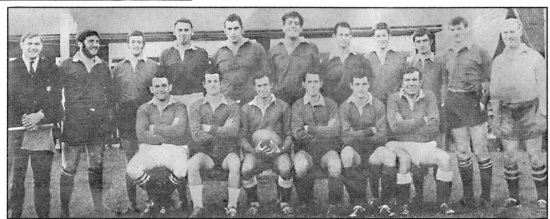

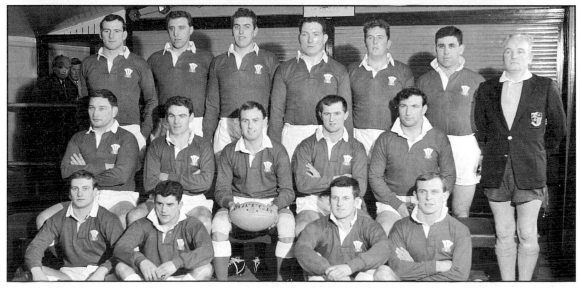

Tim Cymru yn erbyn Lloegr 1963, gyda Clive Rowlands yn gapten yn ei gêm gyntaf.
Wales XV v England with Clive Rowlands as captain in his first game.

ALUN GUY
ATHRO CERDD AC ARWEINYDD CORAWL - MUSIC TEACHER AND CONDUCTOR

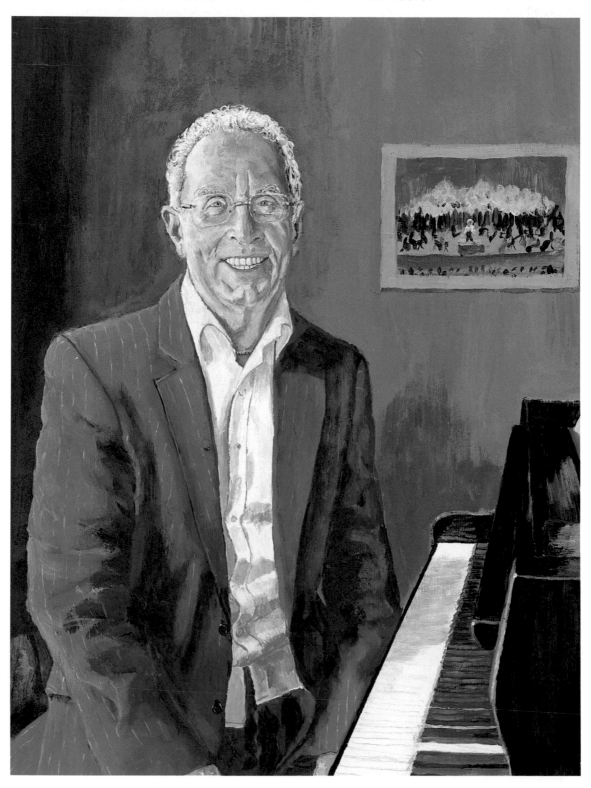

Mae Alun yn un o arweinyddion corawl mwyaf profiadol a brwdfrydig Cymru. Fe oedd pennaeth Adran Gerdd Ysgol Glantaf am ugain mlynedd. Bu'n arholwr allanol i CBAC oddi ar 1989, yn brif arholwr oddi ar 1999 ac yn awdur llyfr canllawiau cerddoriaeth i'r ysgolion.

Fe yw golygydd cerddorol yr Eisteddfod Genedlaethol a chyhoeddodd nifer o drefniannau o ganeuon Cymraeg i'r ysgolion. Mae hefyd wedi ysgrifennu'n helaeth ar faterion addysg gerddorol i gylchgronau amrywiol yn ogystal â llyfrau am gyfansoddwyr a pherfformwyr enwog fel Bryn Terfel a Tom Jones.

Mae ei waith fel arweinydd a beirniad wedi mynd ag e i'r Unol Daleithiau, De America, Awstralia ac India'r Gorllewin.

Rwy'n ei adnabod fel arweinydd carismatig ar Gymanfaoedd Canu, gyda'r cof amdano flynyddoedd yn ôl yn ein swyno a'n haddysgu gyda'i wybodaeth gyfoethog am gefndir yr emynau, y cyfansoddwyr a'r emynwyr . Yna'n ddiweddar bu'n bleser ac yn fraint i fod o dan y baton unwaith eto yn aelod o Gôr Eisteddfod Genedlaethol Caerdydd a'r Cylch a chael ein cyfareddu unwaith eto, gan fod Alun mor amlwg yn byw'r gerddoriaeth, yn ddeallus, yn bositif ac yn llawn hiwmor, ond yn feistr ar ei grefft.

Roeddwn yn awyddus i'w baentio oherwydd ei gymeriad rhadlon, ond hefyd fel rhyw fath o ddiolch iddo am ei waith gyda'r côr. Roedd e wrth ei fodd i glywed, ac yn amserol iawn yn cael parti ar y pryd i ddathlu cael grand piano newydd sbon yn y tŷ. Addas iawn felly oedd cael cyflwyno'r llun iddo ar y noson honno, a phawb rwy'n credu'n teimlo bod y portread gorffenedig yn dal ei gymeriad – y dyn smart hawddgar, gwên lydan ar ei wyneb, ac yn amlwg yn trysori ei biano newydd!

Alun is one of the most experienced and enthusiastic choral conductors in Wales. He was Head of the Music Department at the Glantaf Welsh Comprehensive School for twenty years. He has been a practical examiner for the Welsh Joint Education Committee since 1989, and became chief examiner for the board in 1999 and has published a text book guide.

He is the musical editor for the National Eisteddfod of Wales and has published arrangements of popular Welsh songs for secondary schools. He has also written extensively on music education matters for journals and periodicals.

In addition to writing books about famous composers and performers he has also produced a series of books on contemporary Welsh singers including Tom Jones and Bryn Terfel.

His adjudicating and conducting work has taken him all over the world, including South America, Australia, Barbados and the USA .

I know him as a charismatic conductor of Welsh Singing Festivals and as the conductor preparing the large National Eisteddfod Choir for Cardiff in 2008. As a member of that choir, it is a joy to be conducted by him because he is so positive, encouraging and knowledgeable.

I wanted to paint him as a thank-you for his work and he was very happy for me to come round to photograph him at his brand-new grand piano and I think that the finished portrait captures his smartly dressed and cheerful persona at the keyboard.

Fel gall athro fforddio i wisgo fel'na?
Aelod o gôr yr Eisteddfod

Mr Guy's enthusiasm and encouragement gave me the love of Choral Singing that I have today.
Rhodri Davies, former pupil

BARRY MORGAN
ARCHESGOB CYMRU - ARCHBISHOP OF WALES

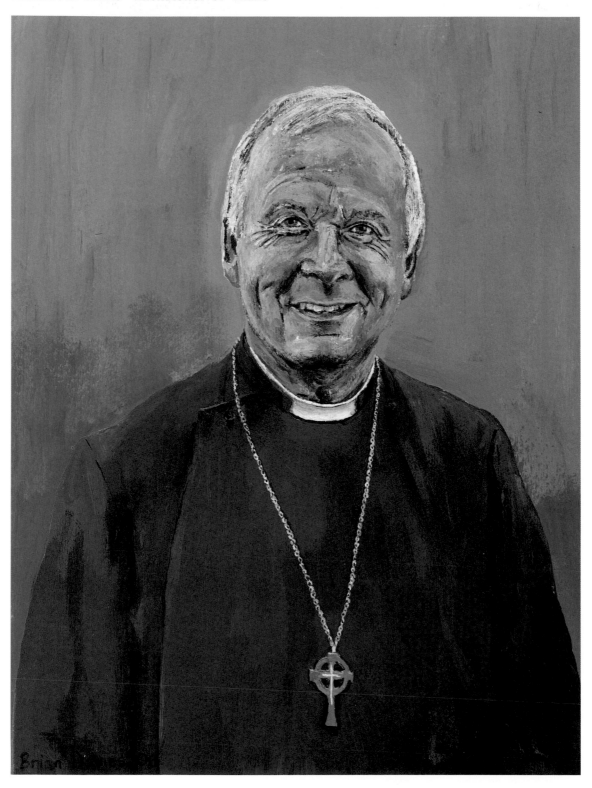

Cafodd Dr Barry Morgan ei benodi'n sydyn iawn i fod yn Archesgob Cymru yn sgil dyrchafiad Dr Rowan Williams yn Archesgob Caergaint, a hynny ar ôl 30 mlynedd o wasanaeth i'r Eglwys mewn sawl man yng Nghymru.

Fe'i ganwyd ym 1947 ym mhentre Gwaun-cae-gurwen yn fab i deulu glofaol, ac aeth ymlaen i ennill gradd yng Ngholeg Prifysgol Llundain, yna gradd MA yng Nghaergrawnt, cyn ei ordeinio'n offeiriad ym 1973.

Symudodd ei yrfa nôl a mlaen rhwng Academia a'r Eglwys am sawl blwyddyn, yn darlithio ym Mhrifysgolion Bangor a Chaerdydd ac enillodd ei PhD hefyd o Brifysgol Cymru. Ond yn ogystal, rhwng y cyfnodau hynny, bu'n gwasanaethu mewn eglwysi yn Wrecsam, Cricieth a Saint Andras.

Ym 1993 fe'i galwyd i swydd Esgob Bangor, ac yna ar ôl 6 blynedd i Esgobaeth Llandaf.

Disgrifiodd Dr Rowan Williams fel dyn arbennig iawn, bron yn amhosib ei ddilyn. Teimlai pan y'i dyrchafwyd e'n Archesgob nad oedd yn meddu ar yr un doniau â'i ragflaenydd, ond addawodd wneud ei orau. Mae hynny'n nodweddiadol o'i wyleidd-dra, gan ei fod yn awdur llawer o gyfrolau ysgolheigaidd ar yr Eglwys mewn Saesneg a Chymraeg ac mae ganddo gyfrol yn ogystal ar y bardd cymhleth, R. S. Thomas, oedd hefyd yn offeiriad. Yn gyhoeddus, mae'n mynnu bod barn a llais i'r Eglwys ar faterion cyfoes ac mae'n ddigon parod i fynegi'r farn honno ar bynciau cymdeithasol.

Achubais ar y cyfle i dynnu ei lun ar y diwrnod pan oedd Rowan Williams yn arwain y gwasanaeth yn Eisteddfod Abertawe. Cyn dechrau ar y portread, cefais gêm o golff gydag e a Huw Llywelyn Davies yn Radur lle ry'n ni gyd yn aelodau. Mae'n olffiwr brwdfrydig dros ben ond heb gael digon o amser i chwarae'n gyson, medde fe!

Mae'r portread yn syml ond yn cyfleu ei gymeriad siriol a gŵr o argyhoeddiad, yn awyddus i uniaethu gyda phobl o wahanol gefndiroedd.

Dr Morgan was swiftly appointed to be the Archbishop of Wales in succession to Dr Rowan Williams when he became the first Welshman to be Archbishop of Canterbury. This big step for Dr Morgan came after 30 years of service to the Church in various positions around Wales.

Born in Gwaun-cae-gurwen to a mining family in 1947, Dr Morgan completed a degree at University College London, moved to Selwyn College Cambridge where he gained an MA, before being ordained as a priest in 1973.

His career moved between Academia and the Church for many years, lecturing at Bangor and Cardiff University and gaining a PhD from the University of Wales. In between, he served churches in St Andrew's Major, Wrexham and Cricieth.

Then in 1993, his first bishop's post called, with his election as Bishop of Bangor, and after six years he was elected Bishop of Llandaff in 1999.

He described his predecessor as so gifted and an impossible act to follow and he could only bring his ordinary gifts to do the best that he could. However he has produced learned books in English and Welsh on the Church and its mission and future and also on the complex Welsh poet, R. S. Thomas, who was also a priest. Publicly also, he has not been afraid to speak on public issues in Wales.

I had taken his photograph by chance on the day that the Archbishop of Canterbury had visited the National Eisteddfod. Before I painted him we met to play golf with Huw Llywelyn Davies, the three of us members of Radyr Golf Club. He is an enthusiastic golfer who would like to play more often.

The portrait is very simple but it conveys a happy churchman who connects with society in Wales.

❝

Rowan Williams is a very hard act to follow.
Dr Morgan when chosen to succeed him as
Archbishop of Wales.

❞

BILL McLAREN
SYLWEBYDD CHWARAEON - SPORTS COMMENTATOR

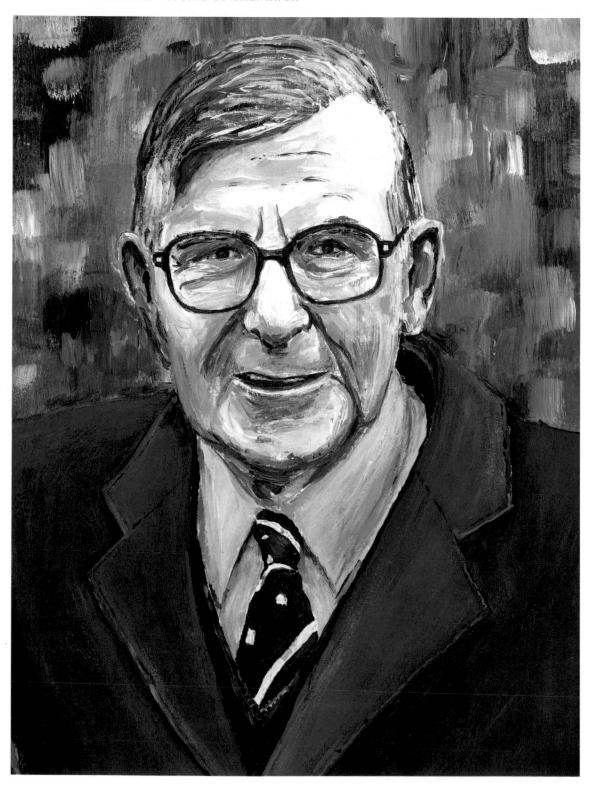

Mae Bill yn perthyn i'r to o sylwebwyr chwaraeon teledu oedd yno o'r dechrau. Fe, gyda'i acen Albanaidd felodaidd fu llais adnabyddus rygbi am ddegawdau gyda'i ddywediadau cyfarwydd fel, "They'll be singing in the Valleys", pan oedd Cymru yn sgori cais arall yn Oes Aur y Saithdegau. Mae'n anodd ail fyw cais Gareth Edwards ym 1972 yn y llacs yn erbyn yr Alban heb glywed llais Bill yn cyrraedd y cresiendo.

Fe'i ganwyd yn Hawick ym 1923 a datblygodd i fod yn flaenasgellwr ifanc addawol. Ar ôl rhyfel boenus roedd Bill ar fin ennill cap rhyngwladol pan y'i lloriwyd gan tiwbercwlosis a bu bron iddo golli ei fywyd.

Ei swydd llawn amser oedd athro addysg corfforol ond dechreuodd ysgrifennu adroddiadau i'r *Hawick Express* pan yn ifanc ac arweiniodd hynny at ddechre darlledu ar y radio ym 1953 a'r teledu ym 1959. Ei sylwebaeth olaf oedd Cymru yn erbyn yr Alban yn 2002 yn Stadiwm y Mileniwm. Cododd y dorf i'w gyfarch a dangos ei hanwylder tuag ato. Mae pawb wedi clywed drwy ei eiriau ei fod e'n ddyn caredig heb ego ac yn caru'r gêm. Mae e'n perthyn i oes arall.

Felly finne hefyd oherwydd Bill oedd y sylwebwr pan chwaraeais ym Murrayfield ym 1963 ac mae gen i dâp o'r gêm o hyd. Felly roeddwn yn falch iawn i'w gyfarfod gyda Huw ar ei sylwebaeth olaf ym Murrayfield. Roedd perthynas agos rhwng Huw a Bill gan eu bod nhw'n gyson yn cyfnewid gwybodaeth am y timau cyn tymhorau maith.

Mewn cydnabyddiaeth i wasanaeth Bill i'r gêm etholwyd e i'r 'International Rugby Hall of Fame', yr unig berson nad yw'n chwaraewr rhyngwladol sy'n aelod o'r criw dethol hwnnw.

Bill McLaren belongs to the great pantheon of BBC sports commentators who were there when television was in its exciting infancy. He was known as 'the voice of rugby', and an impressionist's delight with phrases in his Scottish Borders burr such as, "They'll be singing in the Valleys", whenever Wales scored. One cannot visualize the great moments of the game in the Seventies, such as Gareth Edwards' long-distance try against Scotland in 1972, without hearing Bill's mounting crescendo.

He was born in Hawick in 1923, and grew up to be a talented rugby flanker. After a harrowing war, he was on the verge of a full international cap when he contracted tuberculosis which nearly killed him.

Bill's full time job was a PE teacher but it was through his part-time junior reporting with the *Hawick Express* that he launched himself into a career of commentary, making his national debut for BBC radio in 1953, when Scotland were beaten 12-0 by Wales and television came six years later. This great career came full circle when Bill's final game was Wales v Scotland at the Millenium Stadium in 2002, and the crowd rose in acclaim and showed the affection that they had for him. Everyone appreciated through his commentary that he is a kind man with no ego who loves the sport. He belongs to another age.

And I belong to another age because Bill was the commentator when I played in Scotland in 1963 and I have an edited film of the game.

Therefore I was delighted to meet Bill with Huw who wanted to be photographed with him at his last commentary in Murrayfield. Huw felt close to Bill because over the years they had shared their personal information about the players of both sides whenever their two countries met.

In recognition of Bill's service to the game, in 2001 he became the first non-player to be inducted into the International Rugby Hall of Fame.

A day out of Hawick is a day wasted.
Bill McLaren

HUW LLYWELYN DAVIES
SYLWEBYDD RYGBI - RUGBY COMMENTATOR

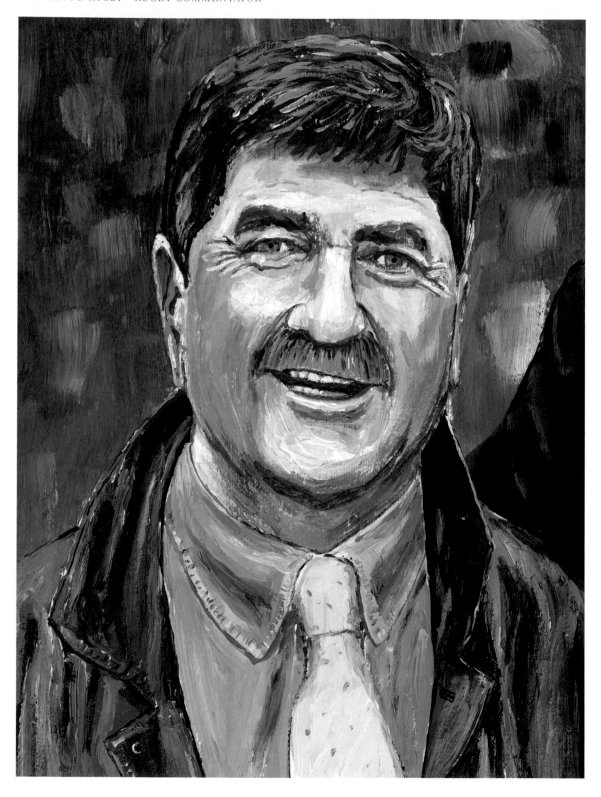

Fel y bu Bill McLaren y llais rygbi ar y teledu yn y Saesneg, Huw sydd wedi bod yn llais rygbi i'r genedl Gymraeg ers sefydlu S4C.

Graddiodd o'r diwedd ym 1969 yn y Gymraeg ym Mhrifysgol Caerdydd lle'r oedd yn gapten ar y tim rygbi a hefyd wedi cynrychioli Prifysgolion Cymru – ac wedi cael amser da. Dechreuodd fel athro yng Ngholeg Llanymddyfri a daeth yn bennaeth Cymraeg a threfnydd chwaraeon yn dilyn Carwyn James. Pan fentrodd i fyd darlledu newyddion yng Nghaerdydd, parhaodd i chwarae rygbi gyda Chlwb Rygbi Cymry Caerdydd ac yna gwasanaethu Pentyrch fel capten a llywydd.

Dechreuodd ym myd teledu gyda HTV ar raglen newyddion 'Y Dydd' ac oddi ar 1979 mae wedi bod yn brif sylwebydd rygbi i'r BBC, ar y radio i ddechrau, ond ar y teledu yn bennaf gyda dyfodiad S4C. Mae ei siwtces wedi'i orchuddio gan labeli oherwydd bu ar chwe thaith gyda'r Llewod, pum Cwpan Byd a bron pob gêm mae Cymru wedi'i chwarae.

Mae hefyd, wrth gwrs, wedi cyflwyno eisteddfodau ers pan oedd Hywel Teifi mewn trowsus cwta, a chyflwyno 'Dechrau Canu, Dechrau Canmol' am wyth mlynedd.

Bu'n Gadeirydd Pwyllgor Gwaith Eisteddfod yr Urdd Caerdydd a'r Fro yn 2002 ac mae wedi ysgwyddo'r un swydd ar ran Eisteddfod Genedlaethol Caerdydd 2008 – ymroddiad gwirfoddol sylweddol. (Ond bydd e'n gallu gwisgo bathodyn posh a mynd i'r Maes am ddim.)

Rydym wedi bod yn ffrindiau ers amser maith – mae'n ymestyn nôl at gyfeillgarwch ein tadau. Roedd ei dad, Eic, yn athro, dramodydd, yn hoff o chwaraeon ac ar y radio yn y pumdegau roedd yn arloesi wrth ddarlledu ar chwaraeon, a byddai Dad yn cyfrannu yn aml.

Felly, pan ddechreuais ddarlledu yn gyson ar brynhawniau Sadwrn ym 1980, roedd y ddau ohonom, i raddau tra gwahanol, wedi codi mantell ein tadau. Mae Huw wedi bod mor ddylanwadol ag Eic, oherwydd, fel y gŵyr pawb sy'n gwrando mae ei ddarlledu yn gosod safon yr ydym yn ymfalchïo ynddo. Does neb yn well yn Saesneg, ac mae Huw wedi helpu i feithrin chwaraewyr i ddefnyddddio eu Cymraeg gan wneud yr iaith yn 'sexy'.

I'r byd tu fas mae'i waith i'w weld fel jest rhyw ddwy awr a hanner ar y penwythnos. Ac maen nhw'n iawn. Felly mae lot o amser rhydd ganddo i ddatblygu ei sgiliau golff ac rwy wedi elwa sawl tro wrth ennill 'Fourball' oherwydd ei ddoniau. Pe bai yn ymddeol fe gele fe fwy o amser am ei golff a'i hoff destun darllen, sef bwydlenni tai bwyta, yn enwedig mewn iaith dramor.

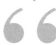

"Pan i ti'r seis na, ma rhaid i ti fod yn 'cheeky'
Ray Gravell

Huw has been the foremost Welsh Language rugby commentator and presenter on TV and radio for BBC in Wales and S4C for over 30 years.

He reluctantly graduated in 1969 from Cardiff University where he captained the rugby team and also represented the Welsh Universities and also had a damn good time. He then taught at Llandovery College where he was Head of Welsh and Sports master, following in the footsteps of Carwyn James.

When he moved to a news broadcasting career in Cardiff he was able to continue playing junior rugby with Clwb Rygbi Cymry Caerdydd and then Pentyrch RFC, which he captained and is now its President.

His television career began at HTV on the evening news programme 'Y Dydd'. Since 1979 he has worked as BBC and S4C's chief rugby commentator and has been present in almost every Wales rugby match since 1979 and also five World Cups and six Lions tours. He has been the main presenter of the National Eisteddfod for BBC TV and S4C since 1980 and also presented the Urdd and the Llangollen International Eisteddfod. He hosted a TV chat show for four years and, for eight years, introduced the hymn singing programme Dechrau Canu Dechrau Canmol.

He was Chairman of the Cardiff and District Urdd National Eisteddfod Executive Committee in 2002 and took a similar role for the National Eisteddfod at Cardiff in 2008, a demanding voluntary commitment.

We have been close friends for many, many years extending back to our fathers' friendship. Eic Davies was a teacher and a Welsh dramatist and a great sports enthusiast who in the 1950s pioneered Welsh Language Sports broadcasting to which my father, Idwal, contributed from time to time.

Therefore, when I began part-time BBC radio work in 1980 we both had, to differing extents, taken up the mantle handed down. Huw's contribution has been as influential as his father's. With his command of language, broadcasting assurance and knowledge of the game, he has set a standard which compares more than favourably with any English commentary, which is important to the self esteem of Welsh speakers.

To the outside world his job looks like a couple of hours on a week-end (and they would be right), so he has been free to develop his golf game and I have been grateful for his skill carrying us through many Fourball matches. If he ever retires he will have even more time for golf and his favourite reading material, which is restaurant menus, preferably in a foreign language.

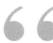

Our Annual Concert will be presented by Arthur Llewellyn Jenkins
Maesteg Glee Club committeeman

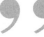

BLEDDYN WILLIAMS
CHWARAEWR RYGBI - RUGBY PLAYER

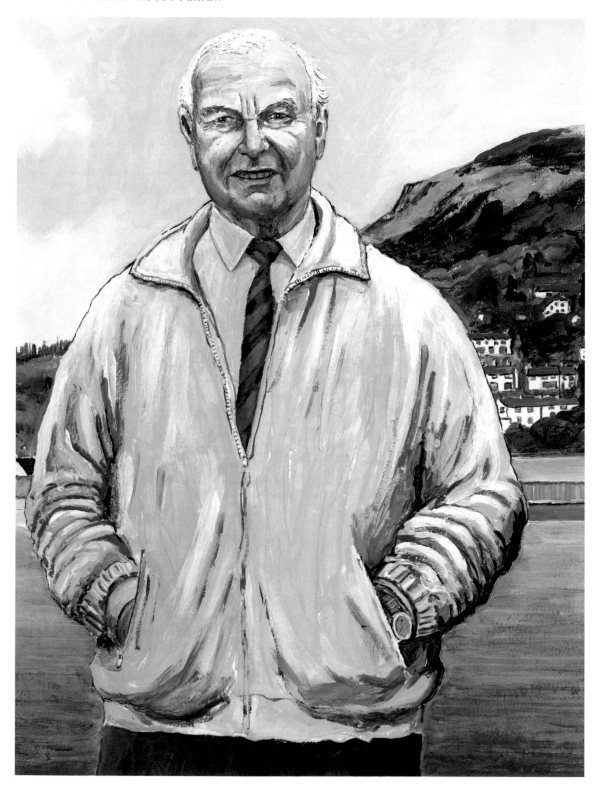

Mae Bleddyn yn un o'r chwaraewyr rygbi gorau i chwarae dros Gymru erioed. Er iddo golli blynyddoedd yn y Llu Awyr yn ystod yr Ail Ryfel Byd, chwaraeodd mewn 22 o gemau rhyngwladol, yn gapten 4 gwaith ac fe gynrychiolodd y Llewod mewn 5 gêm brawf ar cu taith i Seland Newydd ac Awstralia ym 1950. Ym 1953 fe oedd capten Caerdydd a Chymru pan guron nhw Seland Newydd ar daith – y tro diwetha i Gymru guro'r Cryse Duon ar y maes rhyngwladol. Roedd yn gyflym, yn bwerus, gyda dwylo da, a nodwedd o'i chware oedd twyllo'r gwrthwynebwyr drwy ochrgamu'n wych oddi ar ei droed dde. Enillodd y teitl "Tywysog y Canolwyr" a chynhyrchwyd esgidiau yn ei enw.

Crwtyn ysgol oeddwn i pan gwrddais i e gynta ym 1952 ag yntau'n westai ar Banel Chwaraeon yr oedd fy nhad wedi'i drefnu. Chwaraeodd Dad a Bleddyn mewn llawer o gemau a drefnwyd ymhlith y lluoedd arfog yn ystod y rhyfel pan oedd goreuon Rygbi XIII yn rhydd i gymryd rhan gyda'r amaturiaid i godi arian at elusennau'r rhyfel. Roedd Bleddyn yn ŵr bonheddig i fi y noson honno ac fel yna mae wedi parhau hyd heddiw. Ysgrifennodd eiriau caredig amdanaf pan oedd e yn ohebydd rygbi i'r *Sunday People* ac fe welson ni fwy o'n gilydd pan ddechreuais i ddarlledu ar y gêm.

Mae cysylltiadau pellach oherwydd roedd Bleddyn yn un o'r wyth brawd Williams talentog a fagwyd yn Ffynnon Taf, sydd jest rhyw ffilltir a hanner lawr y tyle o Bentyrch, fy nghlwb lleol i. Fe chwaraeais gyda 4 o'r brodyr mewn tymor yng Nghaerdydd, Lloyd yn gapten ar Gymru hefyd a Tony ac Elwyn yn wrthwynebwyr brwd pan ddychwelon nhw at glwb y pentre.

Gosodais lun Bleddyn yn erbyn cefndir Mynydd y Garth a chlwb newydd Ffynnon Taf ac yno mae'r llun yn hongian. Yr eironi trist yw bod cartref yr hen glwb wedi llosgi i'r llawr rai blynyddoedd yn ôl, a chollwyd y crysau a'r capiau gwerthfawr yr oedd Bleddyn wedi'u cyflwyno i'r clwb. Felly mae'r portread hwn yn rhan o ymgyrch Ffynnon Taf i geisio adfer pethe, a thalu'n ôl i Bleddyn.

Bleddyn is one of Wales' greatest ever Rugby players in terms of skill and achievement. Despite war-time service in the RAF, he played in 22 International matches, captained four times and he also captained the British Lions in 1950 for some of their tour of Australia and New Zealand, playing in 5 Tests. In 1953 he had the unique distinction of captaining Cardiff and his country, to victory against the touring New Zealand All Blacks. He was powerful, pacey with good hands and had a trademark jink off his right side and was known as 'The Prince Of Centres'. They even named boots after him.

I was a young boy when I shook his hand in 1952 at a Sports Forum that my father Idwal was organising in his local Community Centre. Dad had played with him on many occasions for the RAF and Welsh Services teams during the War alongside illustrious players from Rugby Union and Rugby League. Bleddyn was kind and polite to me when we first met and he has remained a gentleman to this day. As a writer for the *Sunday People* he was also very kind to me when I was a player and we saw each other frequently at matches when I began broadcasting.

There is a further connection because there was a total of eight Williams brothers living in Taffs Well, near Cardiff, who were all talented, and I played with Lloyd, Elwyn and Tony in my season with Cardiff and against Cennydd later. Lloyd captained Wales and still lives locally, as do Elwyn and Tony, with and against, whom I played when I captained Pentyrch and they coached Taffs Well.

I photographed Bleddyn at his home and set him against the background of the new Taffs Well Clubhouse and the Garth mountain, against which Pentyrch nestles on the other side.

The sad irony is that the old Taffs Well clubhouse had been burnt down along with much of Bleddyn's memorabilia that he, as President, had donated. The club members were naturally distraut and have tried in some way to acknowledge Bleddyn's status by gathering other photos and objects and were delighted to be able to include my painting in the new clubhouse.

Bleddyn, fflach o luched yn y llwydni ar ôl y Rhyfel.
Alan Watkins, The Independent

...the Prince of Centres, a magnificent passer of the ball and blessed with the definitive Welsh side-step with only Gerald Davies running him close.
Brendan Gallagher, Daily Telegraph

BONNIE TYLER
CANTORES - SINGER

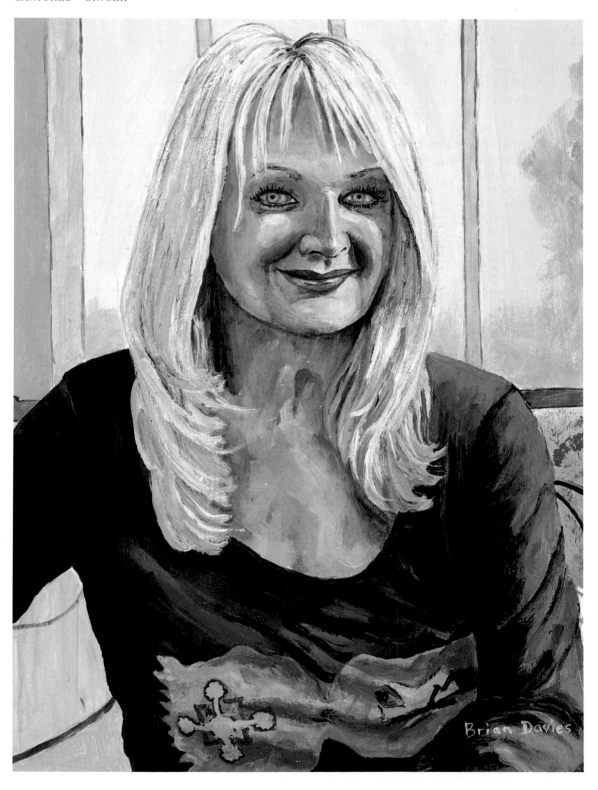

Mae Bonnie yn hannu o Sgiwen, ger Castell-nedd, a chyda'i llais cryglyd nodweddiadol mae wedi gwerthu dros 80 miliwn o recordiau mcwn 30 mlynedd. Ar ôl canu gyda nifer o grwpiau yn ne Cymru, arwyddwyd hi gan RCA ac roedd ei record gynta 'Lost in France' yn llwyddiant ysgubol ym Mhrydain ac America. Dilynodd recordiau mwy llwyddiannus yn y saithdegau a'r wythdegau yn cynnwys It's a Heartache, Total Eclipse of the Heart a Holding Out for a Hero.

Mae'r caneuon yn ddramatig, yn rhywiol ac yn drist gyda'r llais cryglyd mor debyg i Rod Stewart. Datblygodd hynny ar ôl iddi siarad yn rhy gynnar ar ôl llawdriniaeth ar ei chordiau lleisol.

Does dim llwyddiant sengl wedi bod ers blynyddoedd, ond mae'n dal i gynhyrchu albwms, ac yn perfformio yn Ewrop a'r Unol Daleithiau gyda chefnogaeth ffyddlon yn yr Almaen hefyd.

Mae'r wraig a finnau wedi dilyn ei llwyddiant gyda diddordeb oherwydd roedd Enid yn ei dysgu hi yn Ysgol Rhydhir, a'i henw bryd hwnnw oedd Gaynor Hopkins! Mae hi'n dod drosodd fel merch â'i thraed ar y ddaear, yn cadw ei hacen ac yn ffyddlon i'w gwreiddiau. Fe gwrddon ni yn ci thŷ ysblennydd sy'n edrych dros Fae Abertawe y mae hi a'i gŵr Robert Sullivan, sydd yn ŵr busnes yn Abertawe, yn ei adnewyddu. Mae'u balchder yn y prosiect yn amlwg.

Roedd hi yn hel atgofion am hen ddisgyblion ac athrawon Rhydhir ac fe dynnais i'r ffotograffau yn yr ystafell fwyta oedd â chornel dawel yn arddangos ei recordiau llwyddiannus.

Er y llwyddiant amlwg roedd yn gwbl naturiol, siaradus, ac yn sôn hyd yn oed am lawdriniaeth gosmetig!

Yn y portread, dydyn ni ddim yn gweld y gantores gyda'r ystumiau roc, ond menyw neis yn gyffyrddus yn ei chartre.

With her distinctive husky singing voice, Bonnie Tyler, from Skewen near Neath, has been a professional singer for more than 30 years with global record sales in excess of 80 million. After singing with several groups around the clubs in south Wales she was signed to RCA Records and her debut release 'Lost in France' was successful in Britain and America. Other huge hits, It's A Heartache, Total Eclipse of the Heart, Holding Out for a Hero and several others followed during the 70s and 80s.

The songs are epic and dramatic, enhanced by her raunchy, gravelly voice which is reminiscent of Rod Stewart. This voice came about when she underwent surgery to remove nodules on her vocal chords and, against doctor's orders, she spoke before they had healed.

Although there hasn't been a successful single for a time, she still produces albums and performs in Europe and the States with a particularly enthusiastic following in Germany.

At home, we have always followed her success with interest and pleasure because my wife taught her in Rhydhir Secondary Modern School when she was Gaynor Hopkins. She has always come over as down-to-earth, retaining her Welsh accent and true to her roots. We met at the lovely house overlooking Swansea Bay that she and her businessman husband Robert Sullivan were refurbishing and she took great pride in its progress.

My wife and her reminisced about staff and pupils in the old school before we went to take photographs at the table in the elegant dining room which also had a discreet corner displaying her many awards and discs of various precious metals.

Despite this evidence of great success, she was chatty and open, even talking about her facial nips and tucks and injections.

In the painting we do not see her in flamboyant singing action but I see a lady comfortable in her lovely home.

Lle da ydi Dulyn. Ond y drwg ydi, ar ôl gweithio'n galed yno – rhaid chwarae'n galed yno hefyd.
Bonnie Tyler

Who'd have thought I'd end up like this...I love my life and wouldn't swap it for anything.
Bonnie Tyler

BRYAN DAVIES
CERDDOR - ACCOMPANIST

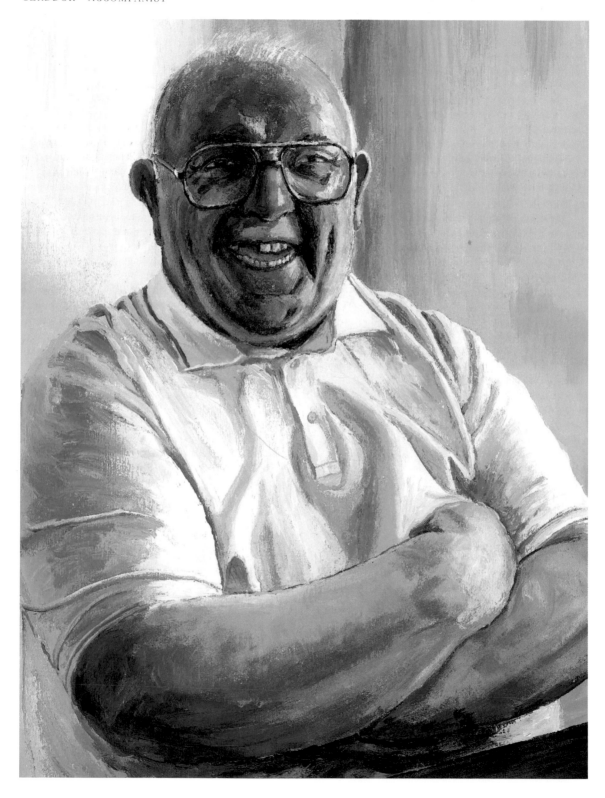

Mac Bryan yn dod o Ferndale yn y Rhondda, ac yn gyfeilydd piano a threfnydd cerddoriaeth o'r radd flaenaf. Roedd yn athro yn y Rhondda am dros 30 mlynedd a chymerodd ymddeoliad cynnar. Daeth gwahoddiad i fod yn hyfforddwr lleisol ac offerynnol yn y Coleg Cerdd a Drama ac yn rhinwedd y swydd honno roedd galw arno i gyfeilio mewn Dosbarthiadau Meistr yn cael eu cyflwyno gan Dennis O'Neill, Brigitte Fassbender, Wen Zhou Li, Carol Vaness, Sherrill Milnes, Dame Kiri te Kanawa a Raphael Wallfisch. Mewn gyrfa hir fel cyfeilydd mae e wedi chwarae i Gwyneth Jones, Stuart Burrows, Bryn Terfel, Rebecca Evans, Gwyn Hughes Jones, Jason Howard, Robert Lloyd a Donald McIntyre a mwyafrif corau mwya blaenllaw Cymru. Mae ei drefniadau i gorau yn boblogaidd iawn ac yn cael eu canmol yn y cylchgronau cerddorol.

Mae hefyd wedi ysgrifennu nodiadau cerddorol i gyd-fynd gyda CDau gan Deutsche Grammophon, Chandos ac Universal. Mae wedi ei anrhydeddu gan y Coleg Cerdd a Drama, y Gymdeithas Cerddorion Frenhinol a Urdd i Hyrwyddo Cerddoriaeth yng Nghymru. Yn 2004 a 2005 cyd-deithiodd gyda Bryn Terfel i Fforwm Economaidd y Byd yn Davros yn y Swistir ac mae wedi ymddangos ar sawl rhaglen deledu yng nghwmni Bryn.

Ac yn bersonol, rwy'n teimlo perthynas agos gyda Bryan. Bu'n gymorth mawr i'n côr lleol, Cantorion Creigiau, pan fu angen cyfeilydd dros dro. Mae ei allu cerddorol a'i bersonoliaeth siriol wedi bod yn ysbrydoliaeth ac mae wedi bod yn fraint i'w adnabod. Mae'r berthynas wedi dyfnhau ar ôl nifer o deithiau nôl a blaen i'w dŷ yn Ferndale, taith anghenreidiol oherwydd gan nad yw e'n gyrru! Cawsom sgyrsiau difyr am gerddoriaeth, diwylliant a'r Rhondda. Mae e'n drist wrth weld dirywiad yn y gymdeithas. Mae yn cofio Oratorios mawr yn cael eu perfformio mewn capell sydd heddiw bron yn adfeilion, ac mae'n gofidio am y cyffuriau sydd yn amlwg ymhlith y bobl ifanc.

Mae ei bortread yn un o'm hoff luniau. Eistedd wrth ei biano, yn fach o gorff, ond gyda breichiau cryf a'r chwerthin nodweddiadol heb bryderu dim bod ambell ddant yn eisiau erbyn hyn.

Gŵr bonheddig, athrylith a sgolor.
Gwyn Hughes Jones

Bryan is a piano accompanist and arranger from Ferndale, Rhondda, where he still lives, and is one of Wales' foremost musicians. He was a teacher for over thirty years and took early retirement in 1998. In 1989 he was contracted to the Royal Welsh College of Music and Drama as a vocal and instrumental coach in which capacity he has accompanied at Masterclasses given by, among others, Dennis O'Neill, Brigitte Fassbender, Wen Zhou Li, Carol Vaness, Sherrill Milnes, Dame Kiri te Kanawa and Raphael Wallfisch. During a long and distinguished career as an accompanist, Bryan has played for Gwyneth Jones, Stuart Burrows, Bryn Terfel, Rebecca Evans, Gwyn Hughes Jones, Jason Howard, Robert Lloyd and Donald McIntyre, as well as for many of Wales's leading choirs. His many arrangements have proved popular with choirs and audiences alike and have been favourably reviewed in music journals.

He has also provided CD booklet notes for such recording labels as Deutsche Grammophon, Chandos and Universal.

He has been honoured by the Royal Welsh College of Music and Drama, the Royal Society of Musicians and the Guild for the Promogion of Welsh Music. In 2004 and 2005 he accompanied Bryn Terfel at the World Economic Forum in Davos, Switzerland, and has appeared with him on several television programmes.

As well as having a connection by name, I feel quite close to Bryan. He has been a great help to my village choir, Cantorion Creigiau, when we have been without an accompanist for periods. His musicianship and happy demeanour has been an inspiration to the choir and it has been a privilege to know him. The friendship has been cemented with several journeys back and fore to his house in Ferndale, a trip necessary because he doesn't have a car. He talks so interestingly about music, culture and The Rhondda.

He is saddened at the change in the society in the Valley. He can remember when major Oratorios were performed in large chapels which are now semi-derelict, and he fears that there is a damaging drug culture amongst the young.

His painting is one of which I am particularly fond. He is at his piano, a stocky figure with that ebullient laugh, and not bothering that a few teeth can be seen to be missing.

He is a great example of the Welsh amateur cultural tradition producing artists and scholars of world-class stature
Gwyn Hughes Jones

BRYN FÔN
ACTOR A CHANWR - ACTOR AND SINGER

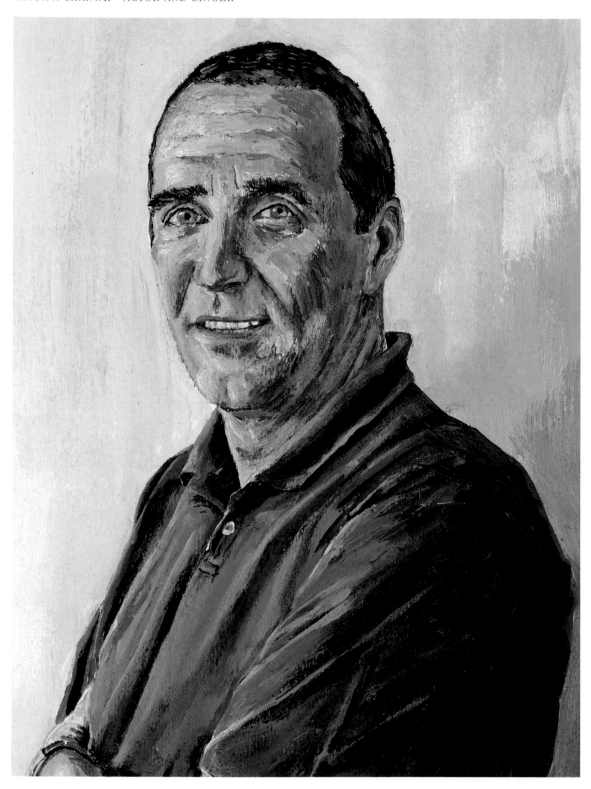

Mae Bryn Fôn yn un o gewri'r byd adloniant Cymraeg, a'i dalent fel perfformiwr ac actiwr yn ategu ei ddoniau lleisiol.

Magwyd Bryn Fôn ym mhentref Llanllyfni a dechreuodd ganu yn fachgen ifanc yn y capel, yn yr ysgol ac fel aelod o'r Urdd. Astudiodd ymarfer corff ac astudiaethau'r amgylchedd yn y coleg cyn mynd i weithio ar fferm tra'n ceisio cychwyn ar yrfa yn y byd adloniant.

Enillodd ei gerdyn Ecwiti hollbwysig pan gymerodd ran yn yr opera roc Dic Penderyn ym 1977. Cafodd gychwyn disglair i'w yrfa ar y sgrîn fawr pan chwaraeodd gymeriad a wnaeth i Katherine Hepburn grio yn y ffilm The Corn is Green, a gafodd ei ffilmio ym Metws-y-coed ac Ysbyty Ifan. Aeth ymlaen i actio yn y ffilm gyntaf ar S4C, Y Gosb.

Hywel Morgan oedd y gyfres gyntaf iddo actio'r brif ran ynddi. Roedd rhaid iddo wneud nifer o'r styntiau ei hunan ac roedd yn gyfres eithaf corfforol. Ond fel un oedd wedi astudio ymarfer corff, fe wnaeth fwynhau'r profiad. Mae'r anfarwol Tecwyn Parry yn C'mon Midffild a Les yn y gyfres Talcen Caled ymysg ei berfformiadau mwyaf adnabyddus ar deledu.

Daeth i amlygrwydd gyntaf fel canwr gyda'r grŵp Crysbas, ac yna'n ddiweddarach fel prif aelod Sobin a'r Smaeliaid. Mae'n un o'r ychydig sydd wedi llwyddo i gyfuno gyrfa lwyddiannus fel actor gyda'r byd canu, a gall gyflwyno baled deimladwy neu gân werin draddodiadol gyda'r un effaith â'r gân roc fwyaf pwerus. Mae ei ddwy albwm unigol i SAIN, Dyddiau Di-gymar a Dawnsio ar y Dibyn, ymhlith y mwyaf poblogaidd o'u bath yn hanes recordio Cymraeg. Bellach mae Bryn wedi hen arfer perfformio i filoedd o ddilynwyr mewn digwyddiadau fel Gŵyl y Faenol a'r Eisteddfod gyda'i fand.

Tynnais ei lun pan oedd gyda'r criw o Gymry brwdfrydig sy'n chwarae golff o gwmpas cyrsiau'r gogledd-orllewin bob dydd Mawrth. Roedd wedi torri ei wallt ar gyfer cymeriad roedd yn actio ar y pryd felly 'dyw e ddim yn edrych yn rocar ifanc, ac, wrth gwrs, dyw e ddim yn rocar ifanc bellach. Er hynny, rwy'n hoff iawn o'i lais a'i ganeuon.

Bryn Fôn is one of the greats of Welsh Language entertainment, his singing ability matching the talent of his acting.

He was born and brought up in Llanllyfni in Gwynedd and, like so many others, began singing in the chapel, school and the Urdd. He studied physical education and the environment in college before working on a farm while trying to develop a career in entertainment.

He gained his important Equity card when he took part in the rock opera, Dic Penderyn in 1977. His film career had a significant start when he played a character who makes Katherine Hepburn cry in The Corn is Green, which was filmed in northern Wales. He went on to act in Y Gosb, the first ever film for S4C.

Since then he has acted in some of the best known series on Welsh Television, particularly the comedy about a local soccer team, C'mon Midfield, which has become the equivalent of Dad's Army with its regular repeats.

His pop singing began with the group Crysbas and then later as the lead singer in Sobin a'r Smaeliaid. He has a rich, distinctive voice and his range of music goes from pepped-up traditional songs to powerful rock songs to sensitive ballads. Two of his albums are amongst the most popular of their kind in the history of Welsh records and he still performs in front of large audiences such as Bryn Terfel's Faenol Festival.

I took his photograph with the group of Welshmen who play golf around north-western Wales on a Tuesday. He had cut his hair for an old-fashioned part in a film, so he didn't look like a young rock star, which of course he isn't, but he still looks better than a Rolling Stone.

I love Bryn Fôn! He looks good for 50!! All his gigs are brill!!!
Sioned, young fan from Llangynnor

Wyddech chi ymddangosodd Bryn fel hync y mis yng nghylchgrawn 'She' yn yr 1980au?
Ffan

BRYN TERFEL
CANWR OPERA - OPERA SINGER

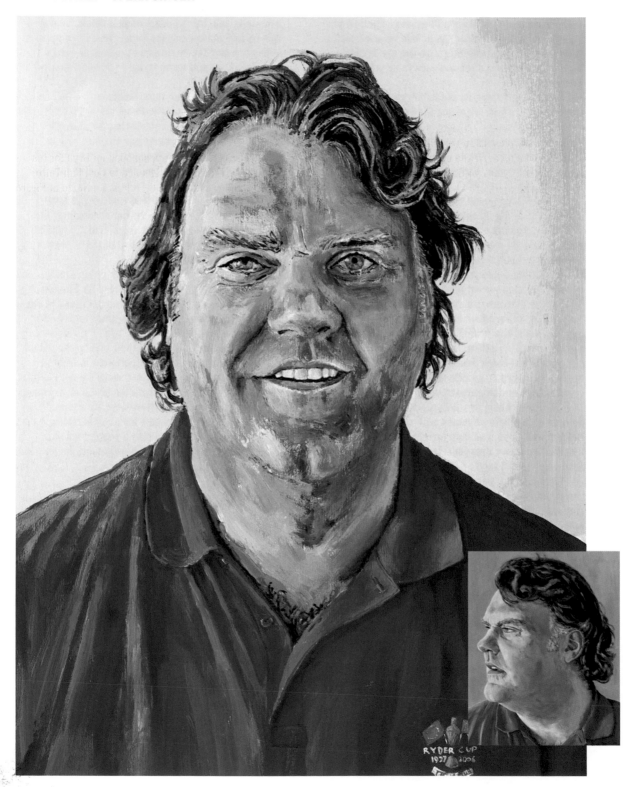

Mae Bryn yn cael ei gydnabod led led y byd fel bas-bariton sydd gyda'r gorau a fu erioed yn hanes Opera rhyngwladol. Camodd o lwyfan Eisteddfod yr Urdd at lwyfan y Met yn Efrog Newydd yn gwbl naturiol ac mae bob amser yn falch o ddweud fod y perfformiadau cynnar o amgylch yr Eisteddfodau yn sylfaen allweddol wrth iddo symud i Ysgol Gerdd y Guildhall, Llundain, lle nodwyd ei dalentau lleisiol arbennig o'r cychwyn cyntaf.

Y tro cynta iddo ddal sylw'r cyhoedd y tu fas i Gymru oedd yn Nghystadleuaeth Canwr y Byd Caerdydd ym 1989, lle daeth yn ail agos i Dmitri Hvorostovsky o Rwsia, ac ennill y gân gelf. Mewn dim o dro roedd e'n canu gyda chwmni Opera Cenedlaethol Cymru yn Cosi Fan Tutte a Le Nozze di Figaro.

Oddi ar hynny mae bywyd Bryn wedi bod yn gorwynt o berfformiadau Opera, cyngherddau, recordio a theithio o gwmpas y byd, a phob tro mae ei berfformiadau'n llwyddiant ysgubol ac yn ennill clod aruthrol ym mhobman.

Mae ei Gymreictod yn sylfaenol i'w fodolaeth, a does dim yn adlewyrchu hynny'n well na'i ymroddiad tuag at Ŵyl y Faenol sydd yn denu cantorion mawr y byd i'r gogledd. Mae ei falchder yn amlwg wrth eu cyflwyno i'r gynulleidfa, fel cath yn cyflwyno llygoden y mae wedi ei dal!

Mae Bryn yn dwli ar ei golff, yn enwedig gyda'r criw Cymraeg sydd yn teithio o amgylch clybiau y gogledd-orllewin. A thrwy y grŵp yma y cefais gyfle i gyfarfod Bryn. Hefyd, roeddwn yn gyfarwydd a ffrind i Bryn, Dai Califfornia, gŵr sy, fel y mae ei enw yn ei awgrymu, wedi hen godi ei bac am Ogledd America, ond yn dal yn gryf ei gysylltiadau gartre. Roedd yn noddi'r criw golff i chwarae yn Harlech ac wedi darganfod taw fi oedd ei athro yn y Coleg ym Mhontypridd dyma wahoddiad i fi ymuno â nhw. Felly, 10 munud cyn iddo ddechrau chwarae, daeth cyfle am sesiwn fer gyda'r camera a Bryn. Wrth sefyll wrth ei ochr, roeddwn yn ymwybodol iawn o'i faint corfforol, ac o'r ddau lun a baentiais rwy'n credu fod yr un mewn proffil yn dal ei bresenoldeb enfawr. Fel ôl-nodyn, rwy wedi cynhyrchu 200 o brintiau i godi arian tuag at achosion da sy'n agos at galon Bryn a finnau.

Dyn mawr, llais mawr, personoliaeth fawr, cerddor mawr.
Roderic Dunnet, The Independent

Bryn is one of the greatest Operatic bass-baritones of all time and has made the journey from the Urdd Eisteddfod to the Metropolitan Opera House seem almost effortless and inevitable. Those early performances in Eisteddfodau around Wales provided a matchless grounding. They took him to London and the Guildhall School of Music where he was the outstanding student of his year.

The musical public at large caught their first glimpse of him at the 1989 Cardiff Singer of the World competition - though he came second to the Russian, Dmitri Hvorostovsky, who has also proved to be a star of Opera.

Welsh National Opera snapped up Bryn for his professional debut as Guglielmo in Cosi Fan Tutte, quickly followed by the title role in Le Nozze di Figaro. Such was Bryn's immediate impact that his life became a whirlwind of international touring and recording engagements. During the nineties he performed at just about every major opera house and music festival while releasing numerous works on the prestigious Deutsche Grammophon label.

His Welshness is fundamental to his identity and perception of himself and this is shown no better than in the development of his Faenol Festival which brings Welsh and International singing stars of several genres to perform in the open air.

Bryn loves his golf and never more so than at home with his north Wales friends who tour the golf clubs of the region and raise thousands of pounds for charity each year.

It was through this group and a Welsh exile best known as Dai California that I eventually met up with Bryn. Dai was a student of mine at the University of Glamorgan in 1973 and he invited me to join them at their day out at Harlech Golf Club that he was sponsoring. He also happened to be a long-time friend of Bryn's and they had just returned from the Ryder Cup in Dublin.

The photographic session was only about 5 minutes with Bryn as he was about to play golf in his red Ryder Cup shirt souvenir, so it was likely to be more informal than usual. I painted two pictures, one face-on and the other in profile. I painted the profile only of the head and of a picture size larger than usual because it seemed to fit in with his physical and vocal presence.

Words really are insufficient to describe the beauty of the sound that Terfel's voice makes.
Dominic McHugh

CATRIN FINCH
TELYNORES - HARPIST

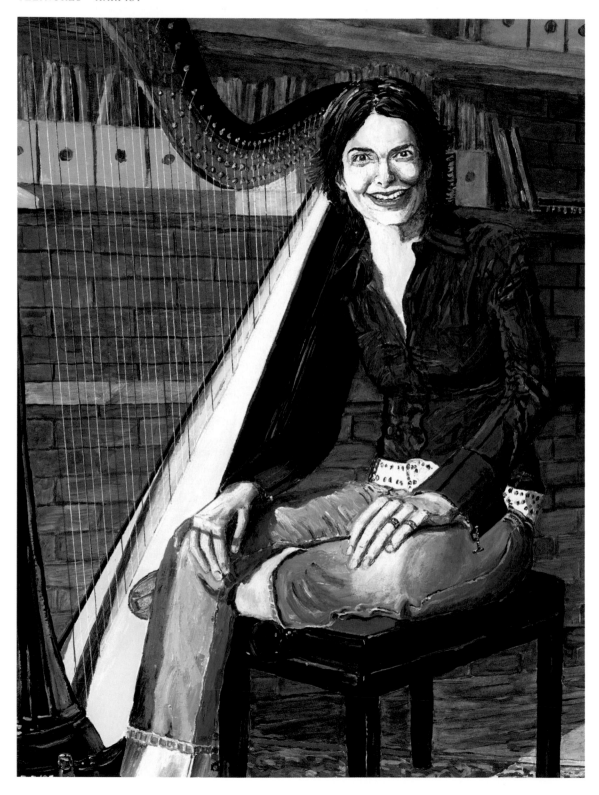

Ganwyd Catrin yn Llan-non, Ceredigion ym 1980, ac o'r dyddiau cynnar dangosodd addewid mawr fel telynores a daeth yn ddisgybl i'r delynores enwog Elinor Bennett. Pan yn astudio yn Yr Academi Frenhinol, gwahoddwyd hi i fod yn Delynores Frenhinol i'r Tywysog Charles. Mae wedi perfformio ar draws America, Ewrop a'r Dwyrain Pell. Mewn cywaith gyda'r cyfansoddwr Karl Jenkins, cynhyrchodd Catrin recordiau i gwmni Sony. Mae hi'n ddyfeisgar ac arbrofol wrth edrych am ffyrdd gwahanol mwy cyfoes o hybu'r delyn, ac mae ei CD 'String Theory' yn ffrwyth ei gwaith gyda'i 'Big Band CF47'. Mae hi'n briod â Hywel Wigley, mab ei hathrawes wreiddiol a'r gwleidydd, Dafydd Wigley. Gyda help Hywel maen nhw wedi cyhoeddi albwm clasurol 'Harp Recital' o recordiadau byw.

Rwy'n hoff iawn o weld talent ifanc yn datblygu a blodeuo, heb fod neb yn gwybod ble mae'r daith yn mynd i orffen. Dyna pam, pan ges i'r syniad o fentro ar bortreadau, meddyliais am Catrin a'r actor Matthew Rhys. Mae Catrin yn byw yng Ngwaelod-y-garth rhyw 3 milltir bant ac roedd ei hymateb yn gadarnhaol iawn. Mae'r pentre yng nghysgod Mynydd y Garth, ac felly prin yw haul y dydd yn y gaeaf, ond roedd digon y prynhawn hwnnw i'w goleuo yn eistedd wrth ei thelyn. Gan fod cymaint o grefftwaith manwl yn y delyn, roedd yn anodd paentio mewn steil rhydd. Mae wyneb dramatig gan Catrin a llygaid mawr tywyll ond mae'n gallu cyflwyno sawl delwedd wahanol. Ar ôl pendroni penderfynais ar y wên agored syml.

Rwy'n ddiolchgar iddi hi am gyflwyno fi i Karl Jenkins, y cyfansoddwr, oedd wedi gweithio gyda hi y flwyddyn gynt.

Pan fo Catrin Finch yn canu'r delyn mae'r byd yn peidio troi. Rwy wedi clywed cannoedd o delynorion yn fy amser, ond dwy heb glywed dim byd fel hyn. Mae hi hefyd yn brydferth – ac yn mwynhau codi'r bys bach!!
Simon Honywill

Catrin was born in Llan-non, Ceredigion in 1980, and from a very young age, has shown great promise as a harpist and became the pupil of leading Welsh harpist Elinor Bennett. While studying at the Royal Academy she was invited to become Royal Harpist to Prince Charles. She has performed across America, Europe, Thailand and the Far East. In collaboration with Karl Jenkins, Catrin released works on the Sony Classical label. She is ever-innovative in the promotion of the harp and her CD 'String Theory' is the fruit of her work with her Big Band CF 47. She is married to Hywel Wigley, the son of her original teacher and the Welsh politician, Dafydd Wigley. With his help she has also produced a classical album Harp Recital from live recordings.

I love watching young talented people when their ability is still flowering and fresh to the audience and themselves. That is why, when I developed the idea of painting portraits, I thought of Catrin Finch and Matthew Rhys, the actor. Catrin lives in Gwaelod-y-garth, just three miles away, and her response was 100% positive. Her pretty village is at the foot of the Garth Mountain and loses the sun during the afternoon. As it was winter, we had to snatch a brief time when the sun beamed in to her rehearsal room. I was clichéd enough to picture her with her harp, although she was not playing it. The instrument itself could not be casually drawn but I think that it does add to the painting. Catrin has a dramatic face with big dark eyes but it has several aspects and more than once could be chosen as typical. I settled on the straightforward happy smile, which sums up her personality.

I also have to thank her for introducing me to Karl Jenkins, the composer, with whom she had recorded music in the previous year.

Just got turned on to Catrin Finch. She's Welsh and plays the classical harp ... but holy smokes! The jazziest version of "Puttin' On The Ritz" I've ever heard. She does things that you didn't think could be done on a harp. Phenomenal!!
American fan

CERYS MATTHEWS
CANTORES - SINGER

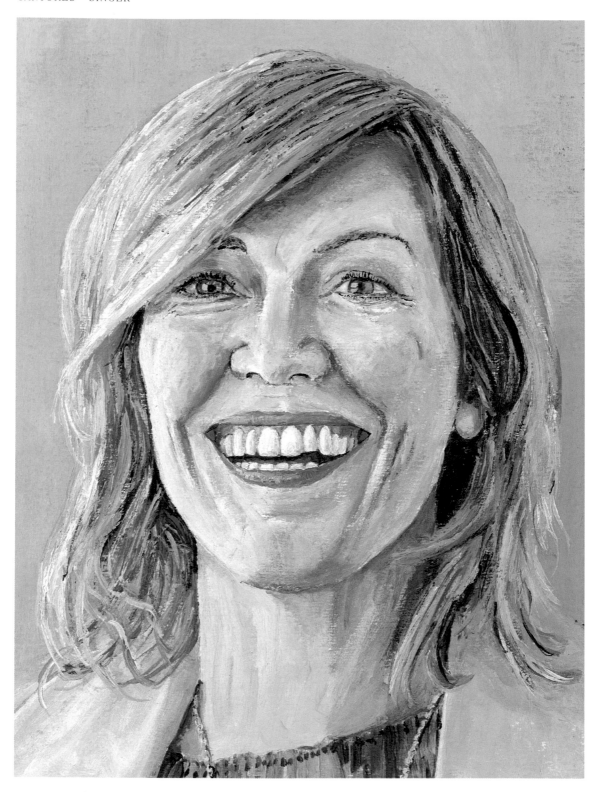

Mae Cerys a'i band Catatonia yn un o'r rhai prin o blith grwpiau Cymraeg sydd wedi ennill llwyddiant ar draws gwledydd Prydain. Fe'i ganwyd hi yng Nghaerdydd a'i magu yn Abertawe a Sir Benfro. Gweithiodd fel nyrs sciciatrig am gyfnod, cyn i berthynas gyda Mark Roberts esgor ar yrfa gerddorol.

Ei pherfformiadau byw cyntaf oedd canu am arian ar strydoedd Caerdydd, a dilynodd 4 mlynedd o glod beirniadol heb lwyddiant ariannol cyn i Catatonia dorri trwodd ym 1998. Cyrhaeddodd y senglau 'Mulder and Scully' a 'Road Rage' y siartiau, caneuon oedd wedi eu cymryd o'r albwm 'International Velvet'.

Ond fel sydd yn digwydd mor aml, daeth problemau mawr yn sgil yr enwogrwydd a'r gormodedd, a gwahanodd Cerys a'r Band yn 2001.

Symudodd Cerys i Nashville, Tennessee, cartre canu gwlad. Ymunodd â cherddorion galluog i recordio ei halbwm unigol gyntaf, 'Cockahoop' ac yn 2003 fe briododd hi Seth Riddle, cynhyrchydd recordiau. Ganwyd dau o blant ond, gwaetha'r modd, torrwyd y berthynas a symudodd hi nôl i Sir Benfro. Oddi ar hynny, mae hi wedi cynhyrchu 'Never Went Away', a CD yn y Gymraeg. Roedd hi ar fin dechrau taith o amgylch Cymru i hybu y CD cyn iddi benderfynu cymryd rhan yn y rhaglen deledu 'I'm a Celebrity, Get Me Out of Here'. Roedd ei pherthynas gyda Marc Bannerman wedi corddi'r dyfroedd ond mae'r sylw wedi codi ei phroffil ymhlith y cyhoedd yn sylweddol.

Fe gwrddon ni yng ngwesty'r Hilton yng Nghaerdydd cyn iddi fynd i Awstralia. Roedd yn amlwg ei bod hi'n hen gyfarwydd ag eistedd am ffotograffau ond roedd yn edrych yn rhy ddifrifol a meddylgar. Wedi peth perswâd, roeddwn yn fwy bodlon â llun optimistaidd yn edrych at ddyfodol gwell ar ôl cyfnodau tywyll yn ei bywyd.

Roedd hi yn hapus gyda'r llun, ond am ei gwallt – roedd hi wedi newid y steil erbyn hynny! Menywod!

Mae Cerys yn pacio ei eiddo. Mae'n bryd i ddod gartref. Tro diwethaf y paciodd hi ei eiddo roedd hi yn rhedeg bant.
Claire Hill, Western Mail.

Emerging from the Welsh language music scene of the mid-nineties with Catatonia, Cerys Matthews is among a select band of female figures from Wales who have made a name for themselves in the UK contemporary music arena.

Cardiff-born and raised in Swansea and Pembrokeshire, she worked as a nanny and a psychiatric nurse before a relationship with fellow Catatonia founder Mark Roberts sparked her musical career.

Her first live performances were on the streets of Cardiff, busking for money, and it took four years of critical approval but little commercial success before Catatonia emerged suddenly into the limelight in 1998. They had major hits with the singles Mulder And Scully and Road Rage, taken from their successful album, International Velvet.

As so often happens, fame and excess caused problems for the band and for Cerys herself and they split up in 2001.

Cerys moved to Nashville, Tennessee, the home of country and western music.

There she teamed up with a host of respected US musicians to record her debut solo album Cockahoop and in 2003 married record producer Seth Riddle.

They had two children but sadly they split up and Cerys relocated to Pembrokeshire in 2007. Since then, she has produced Never Went Away and a Welsh Language CD which she was to promote with a tour around Wales which was delayed for her appearance on the TV reality show I'm a Celebrity, Get Me Out of Here. Her relationship with Marc Bannerman, one of the other celebrities, certainly fulfilled the saying that 'There is no such thing as bad publicity' and her profile was raised significantly.

We met at the Cardiff Hilton before the new-found fame had materialised. Clearly, she had done many photo shoots in the past and a moody look seemed to have been the in thing for the professionals, but the picture of her laughing seemed to me to better convey an optimistic outlook for somebody who had been through some tormented times.

She liked the portrait when we met some weeks later, except that her hairstyle had changed and the old style was not to her liking anymore! Women!

Everyday when I wake up I thank the Lord I'm Welsh.
Cerys Matthews, International Velvet.

CLIVE ROWLANDS
ARBENIGWR RYGBI - RUGBY MAN

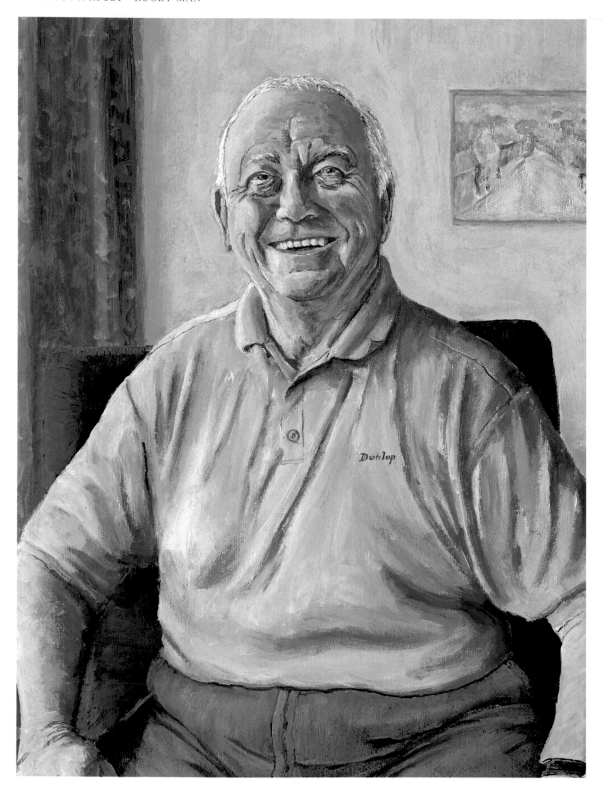

Mae gan Clive le unigryw yn oriel anfarwolion rygbi Cymru. Fe lanwodd mwy o swyddi na neb arall erioed yn hanes rygbi'r byd. Yn rhyfeddol bu'n gapten, hyfforddwr, dewiswr a rheolwr ar dîm Cymru, yn Llywydd yr Undeb a rheolwr ar y Llewod. Siaradodd mewn mil o giniawau gyda hiwmor a gonestrwydd ac mae'r gynulleidfa'n dal i chwerthin ar yr un hen jôcs!

Roedd fy ngyrfa rygbi i yn cyd-redeg ar adegau gydag un fwy sylweddol Clive. Pan oeddwn yn yr ysgol, chwaraeais fel maswr i Clive yn nhîm Llanelli ym 1960, a fe oedd y capten mewn dwy o'm gemau i dros Gymru ym 1963. Codwyd storom o brotest ar ôl y gêm lan ym Murrayfield wrth i'r tîm ennill un o'r gemau mwyaf diflas o fewn cof wrth i Clive gicio'n ddi-baid drwy gydol y prynhawn! Gellid dadlau taw hynny arweiniodd at newid y rheolau, a gwahardd cicio'n syth dros yr ystlys y tu fas i'r 25. Yn eironig, gadawyd fi mas o'r tîm am y gêm nesa. Rwy wastad yn dweud, yn gellweirus, i fi golli fy lle gan taw fy swydd i oedd cyfri'r leiniau yn ystod y gêm, ac i fi ei gael yn anghywir! 109 ddywedais i ond 111 oedd y nifer yn ôl "Top Cat"! Mae Clive wedi ymdrybaeddu yn ei enw drwg fyth oddi ar hynny. Pan oedd yno'n darlledu flynyddoedd yn ddiweddarach, gofynnwyd iddo am 'Pass' wrth y mynediad, "Na'dych chi'n gwybod pwy ydw i?" oedd ei ymateb. "Clive Rowlands. Dwy ddim wedi rhoi pas i neb ym Murrayfield criocd!"

Am sawl rheswm crwydro yng nghilddwr y gêm wnes i, wrth i Clive frasgamu mlaen i gyflawni ei wahanol swyddi, cyn i ni unwaith eto gwrdd wrth ddarlledu ar BBC Radio Cymru. Yn y cyfamser roedd e wedi dangos penderfyniad personol arbennig wrth ymladd, a goresgyn cancr, ac wedi hynny bu wrthi'n ddiflino yn codi miloedd o bunnoedd tuag at yr ysbyty oedd wedi ei drin. Mae'n haeddu pob clod.

Dyn ei filltir sgwâr yw e, Cwmtwrch Uchaf yng Nghwmtawe i fod yn fanwl gywir. Fe yw Sgweier, Maer, Cynghorwr, Llysgennad a Brenin (answyddogol) y Pentre!

Fe gwrddon ni yn y tŷ mae e a'i wraig Margaret wedi ei adeiladu ar bwys y cae rygbi, yn edrych lawr ar y brif stryd, gyda'u plant Dewi a Megan yn gymdogion. Doedd hi ddim syndod gweld fod y cartre'n storfa gyfoethog o "memorabilia", yn amgueddfa bersonol bron i gostrelu'r hyn a fu.

Yn y portread rwy'n hoff o'i osgo, y llygaid yn gwenu'n gellweirus, a hyd yn oed wrth eistedd mae'n edrych yn barod - i gicio!

Ni wisgaist wisg tywysog
Y werin yw dy riniog
A'th wedd naturiol, crwt o'r wlad
Wnaeth gennad sy'n fyd enwog.
Jon Meirion Jones, bardd

Uniquely, he has captained, coached and managed the Welsh Rugby team, been President of the Welsh Rugby Union and managed the British Lions. He must have spoken at a thousand dinners with great wit and insight and is still using the same jokes.

My rugby career is intertwined significantly at times with Clive's vaster achievements but I was faster and better looking. While still in school in 1960 I played at half-back with Clive for Llanelli and he was captain in two of my three International games in 1963. Wales' win in Murrayfield that icy winter raised loud protests as Clive kicked the ball relentlessly to overcome Scotland. It is said to have been significant in introducing the law to prohibit direct kicking into touch outside the 25-yard line. Ironically, I was dropped for the next game because I had lost count of the line-outs. The supposedly 111 lineouts gave Clive an infamy upon which he has thrived. When asked to show a Pass at a much later visit to Scotland he challenged the gateman, "Don't you know who I am? Clive Rowlands – never ever given a pass in Murrayfield.

For various reasons my playing career meandered in the backwaters while Clive strode to his many successful roles but we came into closer contact once again when he began broadcasting for BBC Radio Cymru. In the meantime he had shown great personal resolve in a fight against cancer and in the thousands of pounds that he has raised for the hospital in appreciation.

He is very much a man of his village, Upper Cwmtwrch, with emphasis on 'Upper', in the Swansea Valley, and he has been the unofficial Squire, Mayor, Councillor and Spokesman for many years.

It was there we met in the house he and his wife Margaret had built nearby the local rugby pitch, looking down on the main street, with his children Dewi and Megan housed nearby. As can be imagined, his memorabilia is memorable and would grace any rugby museum.

I was pleased with how the picture worked out, showing his happy smiling eyes, and his stance in the chair echoes the Napoleonic stance he took at a lineout – ready to kick!

Clive Rowlands, the man – emotional, excitable, cheeky, passionate, fair, supportive, intuitive and caring.
IAN McGEECHAN Coach British Lions 1989

DAFYDD IWAN
CANWR A GWLEIDYDD - SINGER, LANGUAGE CAMPAIGNER

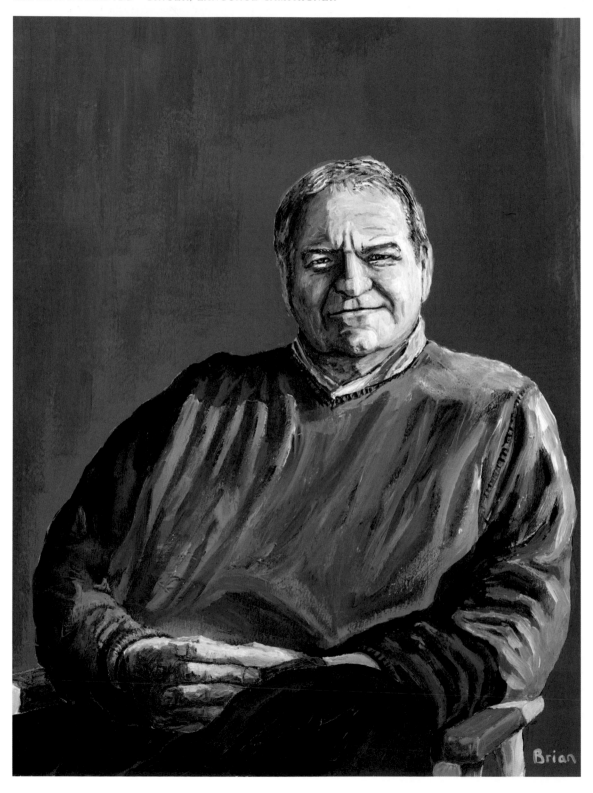

Bu Dafydd yn un o ffigurau mwyaf blaenllaw yn y byd pop Cymraeg ers y chwedegau cynnar, yn arloeswr yn y maes. Daeth i amlygrwydd gynta yn sgil ei ganeuon gwladgarol a hefyd fel Cadeirydd Cymdeithas yr Iaith fu'n ymgyrchu mor frwd yn ystod y chwedegau a'r saithdegau.

Graddiodd fel pensaer yng Nghaerdydd ym 1968 ond ei ganu a gwleidydda a'i cadwodd mor brysur dros y blynyddoedd. Mae'n Llywydd ar Blaid Cymru.

Fe oedd un o gyfarwyddwyr gwreiddiol cwmni recordiau Sain, sydd nawr yn cyflogi dros 40 o bobl yn ardal Caernarfon. Mae wedi cynhyrchu 18 albwm, fid[e]os a DVD o'i berfformiadau byw gyda'i fand ei hunan a'r grŵp canu gwerin, Ar Log. Cyfansoddodd dros 200 o ganeuon a gellir gweld detholiad o'r rhain wedi'u cynnwys mewn sawl cyfrol. Hefyd, rywsut, fe ddaeth o hyd i'r amser i ysgrifennu dau hunangofiant.

Am ei gyfraniad i gerddoriaeth a diwylliant Cymraeg fe'i dyrchafwyd yn aelod anrhydeddus o'r Orsedd ac yn Gymrawd Prifysgolion Aberystwyth a Bangor.

Tyfodd rhai o ganeuon Dafydd i fod yn anthemau i genedlaethau o Gymry Cymraeg a'r geiriau'n byrlymu o enau pawb yn ei gyngherddau. Cafodd ei glasur 'Ry'n ni yma o hyd' ei fabwysiadu i fod yn anthem tîm rygbi'r Sgarlets, ac yn atseinio dros Faes y Strade i gyfarch pob cais gan dîm y Sosban.

Yn fflat ei frawd Huw Ceredig y cwrddon ni – fflat sy'n edrych lawr dros Barc yr Arfau – a sgwrsio'n hamddenol am chwaraeon, gwleidyddiaeth a phregethu, gan iddo ddilyn ôl traed ei dad i'r pulpud ar y Sul.

Roeddwn yn poeni'n wreiddiol fod y portread ohono'n cyflwyno delwedd o berson a golwg braidd yn ddifrifol arno. Ond, dywedodd un o'm ffrindiau ei fod e'n edrych fel gwleidydd, ac mae hynny'n wir. Ac wedi craffu ar luniau craill ohono a gwylio Dafydd yn ei hwylie ar lwyfan, y darlun cyson a ddaw yw'r un o wr llawn angerdd ac argyhoeddiad yn canu gyda'i lygaid ar gau a gitâr yn ei law. Y protestiwr tanllyd wedi datblygu yn wleidydd craff – a'r person hwnnw dybia i sy'n cael ei gyflwyno yn y portread.

Dafydd Iwan has been at the forefront of Welsh pop music since the early 60s, and came to prominence through his patriotic songs and his role as Chair of Cymdeithas yr Iaith Gymraeg in the Welsh Language campaigns of the 60s and 70s.

He graduated as an architect from the Welsh School of Architecture in 1968, but his political campaigning and singing has long overtaken his life as an architect. He is the President of Plaid Cymru, the Party of Wales.

He is a founder Director of SAIN, the record company which now employs 40 people in the Caernarfon area. He has been a regular singer-composer since 1962, with 18 albums to his credit, plus videos and a DVD of his live performances, with his own band and with folk-group Ar Log. He has composed over 200 songs, and has published several volumes of songs and two autobiographies. For his contribution to Welsh music and culture, he has been made an honorary member of the Gorsedd, a Fellow of Aberystwyth and Bangor University Colleges, and an honorary Doctor of Law of the University of Wales.

Dafydd's songs are anthems for the Welsh speakers who have grown up with them, and even for the young of today. His concerts now have a religious revival feel to them like a huge Gymanfa Ganu.

We met in the flat of his actor brother Huw Ceredig which was adjacent to the Cardiff Arms Park and we enjoyed pleasant, varied conversation covering sport, politics and preaching, an activity in which he follows his minister father. It was all far removed from the image of a fiery protester who went to jail.

His image in the painting is fairly serious, and I fretted a bit about that. A friend then said that he looked like a politician, which, of course, he is. Some did a double take before recognizing him, but, after seeing him at a concert and looking at other photographs, I realized that the common image the public have in their mind is that of him singing, with his mouth open and, significantly, his eyes closed, and most significantly, a guitar in his hands. So I have painted the sombre politician!

" *Ry'n ni yma o hyd*
Dafydd Iwan "

" *Dafydd Iwan is the Male Voice of Wales*
Anon "

DAVID OWENS
ARBENIGWR YNG NGHLEFYD SIWGR - DIABETES SPECIALIST

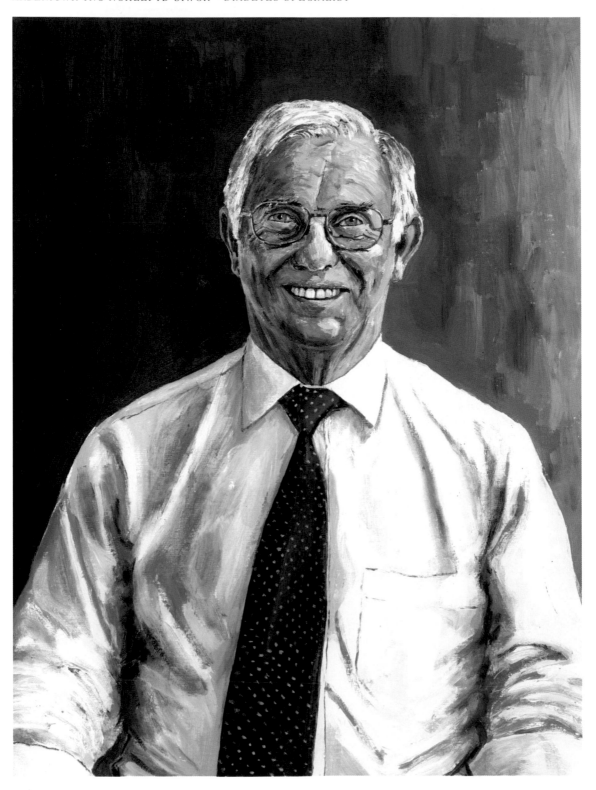

Y mae Dafydd yn hanu o Borthmadog ac astudiodd i fod yn feddyg yn Ysbyty'r Brifysgol yn y Waun, Caerdydd. Gellid dweud fod gweddill y bobl sydd yn y gyfrol yma yn adnabyddus mewn rhyw ffordd gyhoeddus ond mae Dafydd yn cynrychioli llu o Gymry sy'n alluog tu hwnt yn eu gwaith ac yn cyfrannu'n sylweddol at les y gymdeithas yn gyffredinol, ond byth yn dod i sylw'r cyhoedd. Dyma grynodeb o'i gyfraniad i'w faes arbennig e.

Ymlafniodd yr Athro David Owens ym maes Clefyd y Siwgr am dros ddeg ar hugain o flynyddoedd o safbwynt triniaeth ac ymchwil, a fe yw Cyfarwyddwr yr Uned Ymchwil yn Ysbyty Llandochau, Caerdydd. Am dros ugain mlynedd bu'n ymdrin ag astudiaeth tymor hir ym Mhathoffisioleg a hanes naturiol o diabetes math 2. Mae ei ddiddordeb parhaol yng nghymlethdodau macrofasgwlar clefyd y siwgr wedi esgor ar ddatblygiad Gwasanaeth Ymchwiliad Retinopatheg i Ddiabetes lle mae e'n Gyfarwyddwr Clinigol.

Mae ei astudiaethau cynnar ar inswlin wedi eu cyhoeddi mewn llyfr 'Human Insulin', ac yn sgil ei waith fe'i dyrchafwyd yn Gymrawd y Coleg Brenhinol i Feddygon a'r Institiwt Bioleg.

Rwy'n cydnabod bod y manylion hyn yn gymhleth ond eto'n ein gwneud ni'n ymwybodol o gyfraniad pwysig i'r byd meddygol. Tu fas i'r gwaith, mae Dafydd yn cymryd at ddiddordebau eraill gyda brwdfrydedd deallus, fel golff a thyfu coed bach Siapaneaidd. Ac ar ei ymweliadau cyson a gwledydd o gwmpas y byd i annerch cynadleddau meddygol, un o'i bleserau mawr yw blasu a phrynu'r gwinoedd lleol.

Mae'n ffrind annwyl ac wedi derbyn y CBE am ei holl lafur mewn maes sy mor bwysig. Ac mae'n llawer gwell pysgotwr na Winston Roddick.

David was brought up in Porthmadog and studied to be a doctor at the University Hospital, Heath, Cardiff and has specialized in the study of Diabetes.

He has been a good friend for many years and I deliberately include him with this collection of Welsh people who have a public fame due to performing skills of some kind. He is representative of a possible army of Welsh people who, in their professional life, have abilities which set them apart from the ordinary and contribute towards society in some considerable way, but are not known to the wider public. He has been awarded a CBE for his work.

David's broad professional CV is as follows: he has been involved in the field of diabetes, both treatment and research, for over 30 years and is the Director of the Diabetes Research Unit, Llandough Hospital, Cardiff. For over 20 years he has been involved with a long-term study on the pathophysiology and natural history of type 2 diabetes. His continued interest in macrovascular complications of diabetes has instigated the development of the all-Wales Diabetic Retinopathy Screening Service, of which he is the Clinical Director.

His early insulin studies were published as a single author book "Human Insulin". He has a strong interest in novel therapies and has written reviews on insulin analogues and on alternative routes of insulin administration. Professor Owens is a Fellow of the Royal College of Physicians and the Institute of Biology.

Most of the above might not mean much to the average reader but it does make us aware of a significant presence in the medical world. Further, David is a well rounded person who takes to other activities like golf and growing miniature Japanese trees with an intelligent enthusiasm, and his frequent journeys to address learned conferences around the world enable him to sample and bring home the best wines of those countries. He is also an infinitely better fisherman than Winston Roddick.

Professor David Owens is invited to attend a reception at Buckingham Palace given by the Queen and the Duke of Edinburgh.
It is to mark the contribution of 'Pioneers to the Life of the Nation'. The reception will also be attended by other 'pioneers' including Sir David Attenborough, Sir Roger Bannister, Francis Crick and Stephen Hawking.
Royal invitation

DENNIS O'NEILL
TENOR OPERATIG - OPERATIC TENOR

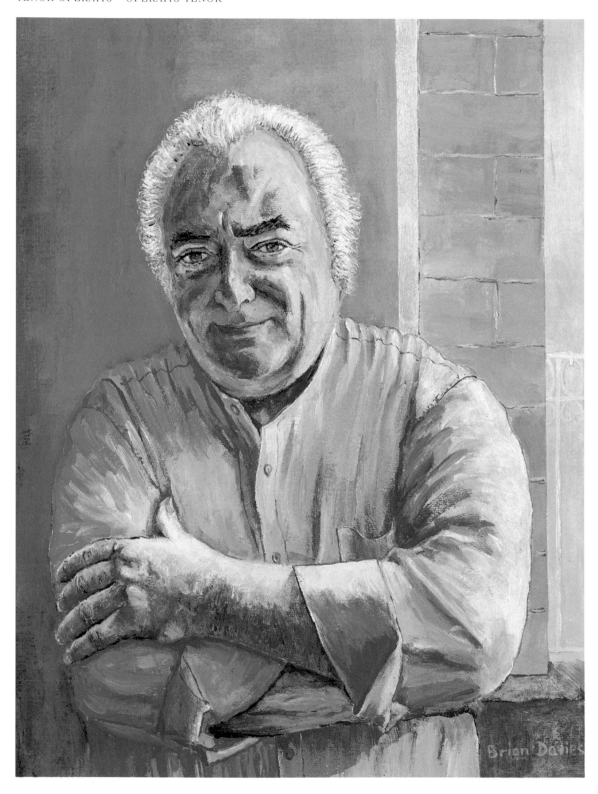

Ganwyd Dennis ym Mhontarddulais, ei fam yn Gymraes ond ei dad yn feddyg o Iwerddon a'r teulu yn frith o gerddorion. Mae'r cerddorion yma wedi profi eu hunain mewn eisteddfodau ledled Cymru a thu hwnt a Dennis yn eu plith. Ond erbyn hyn caiff ci gydnabod yn un o'r tenoriaid operatig gorau yn y byd, yn ymddangos yn aml yn Covent Garden, y MET yn Efrog Newydd, Tai Opera Cenedlaethol yn Vienna, Munich, Berlin, Hambwrg ac eraill yn Ewrop. Gellir ychwanegu hefyd y Tai Opera amlyca ledled Gogledd America ac Awstralia.

Cynhwyswyd rhestr ei rôlau, cyngherddau, safleoedd, cyd-artistiaid ac arweinyddion yn 'Who's Who' y Byd Cerddorol Clasurol. Mae ei repertoire yn cynnwys 21 o gymeriadau o operau Verdi a disgleiriodd mewn cyfres o raglenni ar y teledu a ffilm ar Caruso. Ymhlith ei recordiadau gellir rhestru Aida, Il Trovatore, La Boheme, Turandot, Tosca, Cavalleria Rusticana a Pagliacci.

Er y crwydro, fe gadwod berthynas agos iawn gyda Chwmni Opera Cenedlaethol Cymru, gan ymddangos yn gyson yn eu cynyrchiadau, ac mae hefyd yn aelod o Fwrdd y Cwmni.

Erbyn hyn, mae ganddo diddordeb brwd yn natblygiad y to ifanc o gantorion, ac yn 2007 sefydlodd Academi Rhyngwladol y Llais, Caerdydd, sydd yn rhan o'r Brifysgol. Gelwir arno'n aml hefyd i feirniadu a chynnal Dosbarthiadau Meistr o gwmpas y Byd.

Mae'n Gymrawd Anrhydeddus o'r Brifysgol ac fe dderbyniodd y CBE yn 2000.

Fe ddaethon ni at ein gilydd yn ei Academi, ac ynte chwarae teg yn gadael ei fwrdd cinio ar gyfer tynnu'r ffotograffau, er yn amlwg yn brysur iawn yn ei swydd newydd. Mae cantorion ac actorion yn awyddus i sefyll mewn arddull ffurfiol arbennig am lun swyddogol, ond roedd Dennis wedi diosg ei siaced ac o'r herwydd mae na deimlad anffurfiol i'r llun. Dyn gwylaidd a thalent fawr.

Mae Dennis O'Neill yn un o arwyr opera sy heb gael ei wir werthfawrogiad.
Antonio Pappano, Cyfarwyddwr Cerddorol yn Covent Garden.

Born in Pontarddulais of Irish and Welsh parents who bred a family of musicians, Dennis O'Neill is one of the world's leading tenors, appearing frequently at Covent Garden, the Metropolitan Opera New York, the State Operas of Vienna, Munich, Berlin and Hamburg, and other international opera houses throughout Europe and North America and Australia. The list of roles, concerts, venues, fellow artists and conductors is a Who's Who of the Classical Music World. His long association with the Royal Opera House has included a huge repertoire centred on 21 Verdi tenor roles. He has appeared on TV in his own BBC series and has recorded extensively. Recordings include Aida, Il Trovatore, La Boheme, Turandot, Tosca, Cavalleria Rusticana and Pagliacci. His film credits include a television film on the life of Caruso.

He has retained a close and special relationship with the Welsh National Opera, for whom he appears in most seasons and serves as a member of the board.

He is deeply involved with the issue of education of the younger generation of Opera Singers, having given master classes throughout the world. He is Director of the Artists Development Programme at Wexford Festival Opera and, in association with Cardiff University, has formed the Cardiff International Academy of Voice. He serves on numerous panels of adjudicators at various international competitions.

Dennis was appointed CBE in 2000 as well as receiving an honorary fellowship from Cardiff University.

After several abortive attempts we met finally at his Academy of Voice in Cardiff. He left a working lunch to pose for photographs and commented that his new role at the Academy was quite demanding, as if he had been surprised by the extent of the work.

Opera Stars are comfortable with posing for photographs, often in evening dress or costume and there is a certain stylised stance they take, but I was pleased with the informal mood of mine and the distinctive clasping of the opposite arm.

The painting came very quickly, although, as in most portraits, the mouth needed a lot of care.

When did a British Tenor singing Italian Opera last receive and deserve Domingo-like applause?
Sunday Telegraph after Dennis' performance in Verdi's Attila at Covent Garden.

DEREK BROCKWAY
DYN TYWYDD Y BBC - BBC WEATHERMAN

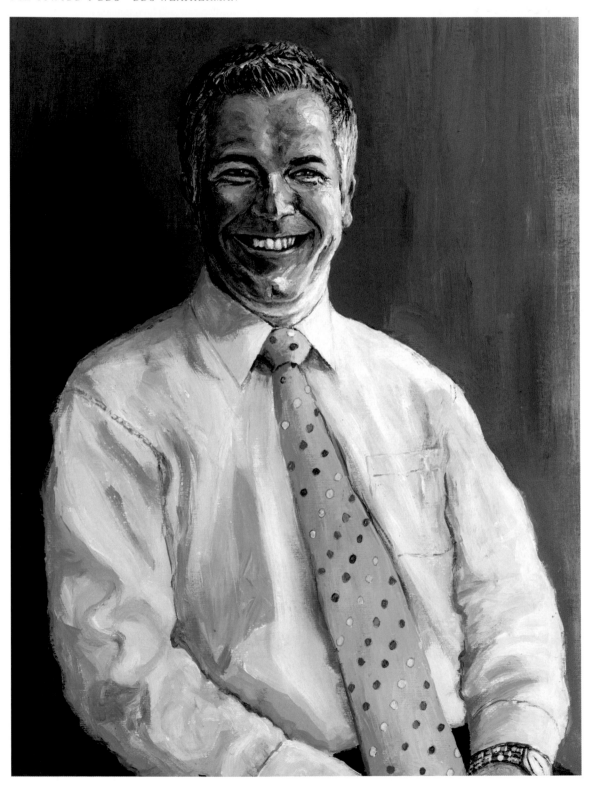

Mae Derek yn adnabyddus a phoblogaidd fel wyneb a llais y tywydd yn Saesneg ar y BBC. Pan wyf wedi cynnal arddangosfa, ei lun e o bosib yw'r un mwyaf adnabyddus ohonyn nhw i gyd – "There's our Derek".

Fe'i magwyd wrth ochr y môr yn y Barri, ac yn ystod yr haf hirfelyn tesog ym 1976 tyfodd diddordeb yn y tywydd yn y bachgen 8 mlwydd oed. Ar ôl sefyll ei arholiadau Lefel A yn Ysgol Gyfun y Barri, ymunodd â'r Swyddfa Feteoroleg fel sylwedydd yn gweithio yng Nghanolfan Caerdydd yn bennaf, ond am gyfnodau hefyd ym Meysydd Awyr Y Rhŵs a Birmingham ac am wyth mis yn y Falklands.

Ar ôl astudiaethau pellach fe ddaeth y cyfle i gyflwyno'r rhagolygon ac i wireddu breuddwyd plentyndod. Ei swydd gyntaf oedd yng Nghanolfan Dywydd Birmingham ac yna aeth i Lundain am ei brofiad cyntaf ar y teledu gyda GMTV. Ond roedd blwyddyn yn Llundain yn ddigon iddo a nôl y daeth i Gymru.

Ymunodd â BBC Wales Today ym 1997 ac yno y mae e hyd heddiw yn paratoi bwletinau i radio a theledu. Ond ar ben hynny datblygodd ei boblogrwydd i gymaint graddau bellach nes ei fod e'n cyflwyno cyfres ar y teledu am deithiau cerdded o amgylch y wlad, a llyfr hefyd *Weatherman Walking* i gyd-fynd â'r gyfres. Hefyd mae wedi ysgrifennu hunangofiant sydd yn sôn am ei fywyd ond hefyd yn llawn o storïau am y tywydd.

Fe gwrddon ni yn y BBC yn Llandaf ac wrth grwydro'r coridorau yn chwilio am le cyfleus i dynnu llun roedd gair ganddo fe i bawb ac roedd yn amlwg ei fod e'n boblogaidd iawn gyda'i gyd-weithwyr yn ogystal â'r cyhoedd tu fas. Mae ei wên agored yn y portread yn cyfleu ei gymeriad cynnes a thwymgalon.

Derek is well-known and very popular as the BBC Weather forecaster in Wales. When I have shown my paintings, his is one of the faces soonest recognized, "There's our Derek, look," say the old dears.

He was brought up in the seaside town of Barry and it was during the long hot summer of 1976 that as a boy aged 8 he became fascinated by the weather. After studying A levels at Barry Boys Comprehensive, he joined the Met. Office as an observer in September 1986, working mainly at Cardiff Weather Centre but with spells at Cardiff Airport, Birmingham Airport, and eight months in the Falkland Islands.

After further study, he became a forecaster in 1995, fulfilling a lifelong ambition. His first job was at Birmingham Weather Centre and then it was on to London where he had his first taste of TV, broadcasting on GMTV in 1996. However, a year in London was enough for Derek, and after working in Bracknell as an Environmental Consultant, he returned home to Wales.

He joined BBC Wales Today in September 1997. As well as preparing and presenting the lunchtime and nightly TV forecasts for BBC Wales Today, Derek also presents weather bulletins for BBC Radio Wales.

He has built on his popularity to present on TV a series of country walks and an accompanying book *Weatherman Walking* and an autobiography *Whatever the Weather* with information and stories about the weather.

We met at the BBC in Llandaff and as we walked along the corridors looking for a suitable location he had a word for everybody and seemed as popular with the staff as with his 'fans' outside. His generous smile in the portrait seemed to sum up his general demeanour.

"

Mae cael cannoedd, os nad miloedd, o edmygwyr dros eu pedwar ugain yn dod â'i anfanteision.
Derek
"

"

There's our Derek, look.
Countless grey-haired ladies
"

DEWI 'PWS' MORRIS
DIDDANWR - ENTERTAINER

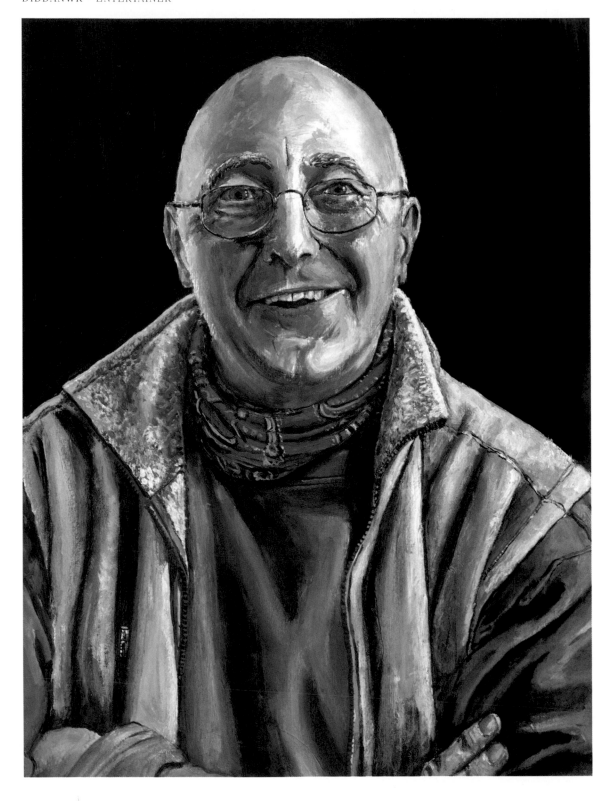

I'r Cymry Cymraeg does dim eisiau ychwanegu'r cyfenw Morris i wybod ein bod ni'n sôn am y dalent unigryw, cerddorol, doniol a drwg o Dreforus.

Mae'r llu o ganeuon ysgrifennodd e gyda'r Tebot Piws ac Edward H. Dafis yn anthemau i'r rhai sydd yn ddigon hen i'w cofio. Rwy'n cofio dwy awr hapus yn Eisteddfod Abertawe 2006 pan chwaraewyd ei waith mewn noson deyrnged iddo, ac roedd dyn yn rhyfeddu at nifer ac amrywiaeth ei ganeuon.

Gŵyr pawb bron am ei hiwmor byrlymus, ac arweiniodd hynny at y cyfresi comedi, Torri Gwynt a Pws, ac fe gyfoethogodd ei ffraethineb sawl rhaglen banel ar Radio Cymru. Dros y blynyddoedd cafodd rannau yn operau sebon mwyaf llwyddiannus S4C sef Pobol y Cwm, Hapus Dyrfa a Rownd a Rownd. Hefyd cyflwynodd gyfres antur, Byd Pws, lle cafodd e'r rhyddid i fynd gyda'i ddyn camera i ymateb yn naturiol wrth gwrdd â phobl mewn llefydd anghysbell ar draws y byd. Mentrus ond llwyddiannus, yn wahanol a difyr.

Wedi cyfeirio at ei gampau proffesiynol, mae'n rhaid nodi taw ar lwyfan bywyd mae e yn rhagori. Mae e yn jocar di-baid a mae gan bob un o'i ffrindiau ei stori ddigri wahanol ei hun amdano. Rwy'n cofio ei weld yn straffaglu ei ffordd ar hyd y twll cynta ar Gwrs Golff digon crachaidd Radur yn cario ei fag a'r troli gyda'i gilydd ac yn cwyno pa mor drwm oedd y ddau! Ar ôl chwarae ar ryw gwrs arall, ysgrifennodd at yr Ysgrifennydd yn diolch am y croeso ond yn anffodus roedd wedi colli 'tee peg' coch ac fe fyddai'n ddiolchgar i wybod a oedd rhywun wedi dod o hyd iddo ar y cwrs! Ar ôl gêm gyfeillgar rhyngom, fe enillodd, ond dim ond 72c oedd yn fy mhoced i dalu y £1 oedd yn ddyledus. Dechreuodd gyfnewid llythyron am 6 mis cyfan; fe yn bygwth dod ag achos llys yn fy erbyn am yr 28c, a finne'n pledio trafferthion ariannol.

Un stori enwog yr wyf i'n arbennig o hoff ohoni yw'r un am y tro roedd e'n sylwebu ar golff i S4C yn St Pierre, Casgwent. Wrth giwio am fwyd daeth ei arwr Seve Ballesteros tu ôl iddo a gofyn, gyda'r dinc nodweddiadol Sbaeneg; "What thoup ith it?", ac heb feddwl, wedi ei gyffroi, atebodd Dewi, "Thelery Thoup".

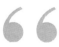

Dewi yw'r tad na chafodd ein plant a'r gŵr delfrydol na chafodd ein gwragedd.
Emyr Wyn

Dewi is a multi-talented Welsh entertainer who is perhaps best-known to non-Welsh speakers for his part in the classic TV film 'Grand Slam' about a rugby trip to Paris.

He is one of the nicest, funniest, most talented and zaniest characters it has been my pleasure to know.

He became well-known initially as a member of Welsh pop groups, Tebot Piws and then Edward H. Dafis. He has composed and co-written dozens of songs and at a tribute night at the Swansea Eisteddfod in 2006 two hours of his music was sung and the audience sang along with what have become Welsh classics.

He has had his own comedy series Torri Gwynt and Pws, and has taken part in several humorous radio panel programmes and he has shown that he has a gift with words as well as music.

Dewi has acted over many years in three of S4C's most popular soaps, Pobol y Cwm, Hapus Dyrfa and Rownd a Rownd.

He has also presented a series, Byd Pws, about visits to remote and tough areas of the world with just him and a cameraman.

Having referred to his public accomplishments, it is really as a performer on the stage of life that he excels (other than his golf!). He is a relentless joker and all his friends have their own stories. I remember him staggering down the first fairway in Radyr Golf Club carrying his golf bag – and trolley, complaining how heavy they were. Having played at a certain Golf Club, he wrote to the Secretary thanking them for their hospitality but reporting that he had lost a red tee peg and that he would be very glad to know if anybody had handed it in. After a friendly match played in which he had beaten me, I was 28p short of the £1 prize money and this began a 6-month correspondence in which he pursued me for the money while I maintained I had financial problems and was saving like mad to repay.

The story I love is when being a guest commentator at a European Tournament at St Pierre, Chepstow, he found himself joined in the buffet queue by Seve Ballesteros who inquired with his Spanish lisp, "What thoup is it?" and without thinking Dewi said, "Thelery thoup".

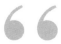

The only person in the world that Dewi can be compared with is the Duracell rabbit.
Long-suffering friend, Emyr Wyn.

ELIN MANAHAN THOMAS
SOPRANO

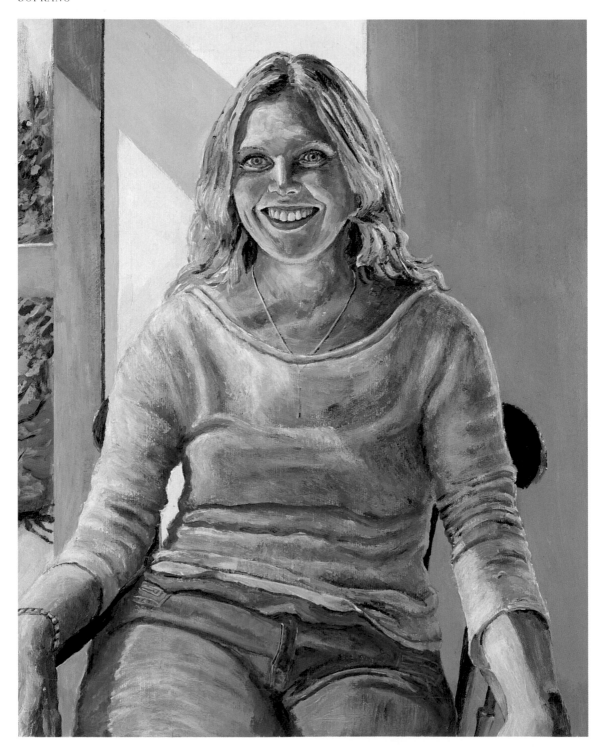

Mae Elin wedi datblygu i fod yn soprano amlwg iawn, yn arbenigo yng ngherddoriaeth Baroque Handel, Bach a Purcell. Gyda'i phersonoliaeth agored, siaradus, ei phrydferthwch a'i dealltwriaeth, mae hi hefyd wedi dechrau datblygu gyrfa ddarlledu – eisoes wedi cyflwyno Canwr y Byd, Gŵyl Llangollen a'r Faenol ar y teledu ac mae ganddi raglen ar gerddoriaeth bob bore Sul ar Radio Cymru.

Mae hi'n hannu o Gorseinon o dras Cymreig a Gwyddelig, gydag ysgolheigion a cherddorion yn y teulu. Eglura hyn mae'n siŵr pam yr aeth ati i astudio yr ieithoedd Eingl-Seisnig, Nors a Chelteg yng Ngholeg Clare, Caergrawnt, lle'r oedd hi'n Ysgolhaig Cerddoriaeth. Bu'r profiad o ymarfer dwys gyda Chôr y Coleg yn ysbrydoliaeth iddi ddewis gyrfa gerddorol o flaen gwaith academaidd.

Arweiniodd clyweliad gyda Sir John Eliot Gardner at le yng Nghôr Monteverdi pan oedden nhw ar fin gadael ar Bererindod o gwmpas y Byd yn canu Cantatas Bach. Cyn bo hir yr oedd hi'n canu gyda chorau eraill fel 'The Sixteen' hefyd. Ond ar ôl creu argraff gydag ambell solo hefyd, yn sydyn agorwyd y drws ar yrfa unigol a chyfle i astudio ymhellach yn y Coleg Cerdd Brenhinol.

Cyhoeddwyd ei CD cynta, Eternal Light yn 2007 gan Sony ac mae pedwar arall i ddod.

Fe glywais i hi'n cael ei holi am y ddisg a'i gyrfa ar S4C a Radio Cymru a chreodd argraff arna i fel personoliaeth dwymgalon a bywiog, y bydde'n braf ei chyfarfod a'i phaentio. Fe alwodd hi yn ein tŷ ni ar y ffordd adre o Brighton, ble mae hi'n byw gyda'i gŵr Robert, sydd yn canu bas gyda Chwmni Opera Glyndebourne. Yr oedd hi'n gwbl naturiol, yn siarad pwll-y-môr, ac yn bert ryfeddol, ac roedd sawl llun gwerth ei baentio. Fe wnes i ddau bortread, ac roedd hi wrth ei bodd, gan fod un iddi hi a'i gŵr, ac un i'w rhieni.

Meddai, "Mae'r ffotograffau ar y CD yn gwneud fi i edrych fel supermodel, ond roedd y rheini wedi costi £10,000 am y diwrnod!"

Elin has become a leading soprano specialising in the Baroque music of Handel, Bach and Purcell. With her good looks, fresh intelligence and engaging personality she is also developing a broadcasting career. She has presented Cardiff Singer of the World, Llangollen Eisteddfod and Bryn Terfel's Faenol Festival on television and has a regular Sunday morning music programme on BBC Radio Cymru.

She is from Gorseinon of Irish and Welsh stock, with academics and musicians in the families. This might explain why she studied Anglo Saxon, Norse and Celtic at Clare College, Cambridge where she was a choral scholar. The intense work with the college choir encouraged her towards a musical career and away from her potential doctorate.

An audition for Sir John Eliot Gardiner gave her entry to the Monteverdi Choir as they were due to go on a Bach Cantata Pilgrimage to many parts of the World. She soon found herself singing for other groups, such as The Sixteen and her solo career blossomed after she deputised in a Monteverdi Choir performance, her rapid progress thereafter underpinned by two years at the Royal College of Music.

Her first solo album Eternal Light came out in 2007 and she is contracted for another four.

I became aware of her because of media interviews regarding the record and an S4C profile of her. She came over as an attractive and talented person and I thought it would be nice to meet and paint her.

She called on the way back to Wales from Brighton where she lives with her husband Robert who is a soloist at Glyndebourne. She was chatty, Welsh and gorgeous and happened to mention that the photographer for the cover of her CD was paid £10,000 a day! I like to think that I captured her natural beauty but she said that she was very content to have somebody make her look like a supermodel! I liked her photographs so much that I used two of the poses, which worked out well, one for her parents and one for her.

Mae sain anhygoel o bur yn ei llais ond mae'n dal i fedru rhoi mynegfiant ynddo yn ogystal.
Sarah Flute

I can think of no better singer of the soprano role in my Requiem than Elin
John Rutter

ELINOR JONES
CYFLWYNYDD TELEDU - TV PRESENTER

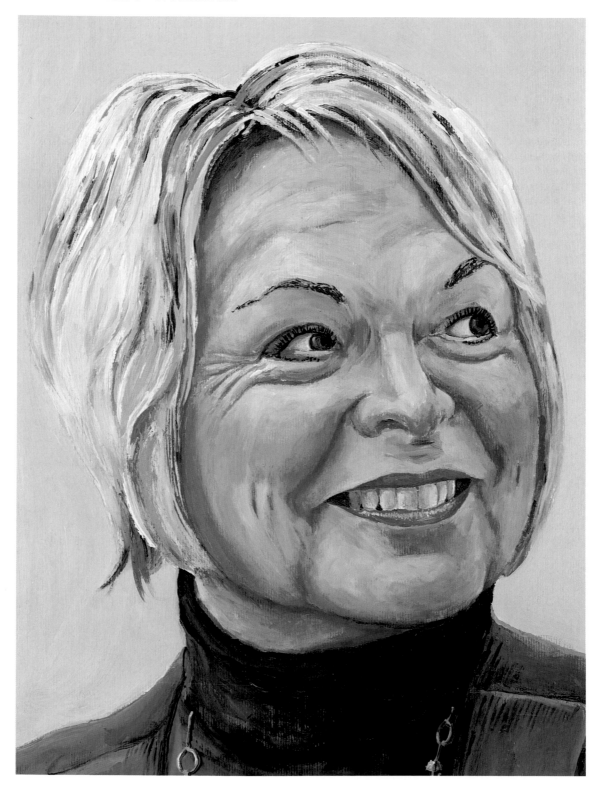

Bu Elinor yn un o'r wynebau mwyaf cyfarwydd ar ein sgrîn deledu yma yng Nghymru ers canol y saithdegau. Mae'i hwyneb pert, golwg smart a'i chyflwyno proffesiynol wedi bod yn rhan o'n bywyd ers dechreuad darlledu Cymraeg.

Ganwyd hi yn Llanwrda yn Sir Gâr a'i haddysgu yn Llanwrda a Llandeilo. Bu'n athrawes am chwe mlynedd ar ôl dilyn cwrs mewn Addysg yn Abertawe. Ond mentrodd i fyd darlledu ym 1973 gan ddechrau gyda HTV fel cyhoeddwraig cyn symud i ddarllen y Newyddion ddwy flynedd yn ddiweddarach. Am y saith blynedd nesaf roedd yn cyflwyno 'Y Dydd' bob nos a hefyd 'Hamdden', rhaglen wythnosol i fenywod, a chynyrchiadau i blant ac ysgolion. Gyda dyfodiad S4C ehangodd y cyfleoedd a bu'n cyflwyno rhaglenni sgwrsio yn Saesneg a Chymraeg o'r enw 'Elinor', gyda llu o westeion enwog.

Bu'n darlledu o wahanol Eisteddfodau hefyd dros y blynyddoedd, ac yn ystod y cyfnod diweddarach, hi fu'n cyflwyno 'Heno', 'P'nawn Da' a nawr 'Wedi 3'. Rwy wedi bod yn westai gyda hi ar y rhaglen, ac o brofiad fe alla i dystio i'w gallu i wneud i'w gwesteion deimlo'n gartrefol gan ddangos gwir ddiddordeb ynoch chi a'ch maes. Yn amlwg, llwyddodd ei merch Heledd Cynwal i etifeddu'r doniau yma yn ei chyflwyno graenus hithe ar 'Wedi 7'.

Fe gwrddon ni yn ei chartref hardd ym Methlehem, Sir Gâr. Fy ymateb cyntaf i oedd sylwi ar y peintiadau diddorol yn y tŷ. Roedd casgliad ardderchog o artistiaid adnabyddus o Gymru fel Kyffin Williams, Mcintyre, Ganz, Moore a Carpanini. Yn ogystal, roedd yno bortread o Elinor gan yr enwog David Griffiths, a sgets o waith Rolf Harris pan oedd hi'n ei gyfweld, felly roeddwn mewn cwmni parchus dros ben.

Ar ddiwrnod tywyll roedd jest digon o olau ar ein cyfer yn y Conservatory. Yn amlwg, roedd Elinor yn hen gyfarwydd ag edrych yn dda i'r camera a dewisais ddau lun i'w paentio.

Elinor is probably the most durable and experienced bilingual TV presenter in Wales. She has earned entries into three Who's Who's categories; British TV, World's Women and Intellectuals.

She was born in Llanwrda, Carmarthenshire and went to Llandeilo GS and embarked on a teaching career after studying Education in Swansea. However, in 1973 she took the chance to move into broadcasting and began as an announcer with Harlech Television and was presenting the News two years later. Along with the nightly Welsh news programme 'Y Dydd' she presented the weekly women's magazine programme 'Hamdden' as well as numerous productions for children and schools.

The advent of S4C expanded her opportunities and she had long-running chat shows called 'Elinor' in both English and Welsh. She has also been involved with arts programmes including coverage of the major Eisteddfodau.

She formerly presented the evening magazine show 'Heno', then 'Prynhawn Da' in the afternoons which is now called 'Wedi 3'. I have appeared twice on that programme and as one might expect she helps the interviewee to feel comfortable and seems genuinely interested in what her guests have to say. Her daughter Heledd Cynwal has followed in her footsteps as a TV presenter and has inherited that gift of chatty curiosity in their guests.

We met at her home in Bethlehem in rural Carmarthenshire. She has an impressive collection of paintings by popular Welsh artists such as Kyffin Williams, Macintyre, Ganz, Moore, Carpanini etc. She had also been painted by the much respected David Griffiths when she was fairly young and sketched by Rolf Harris when she interviewed him some years ago, so I was stepping into exalted company.

The light wasn't good that day but it was just about acceptable in the Conservatory, and Elinor was clearly comfortable in looking smart for the camera and I liked the results enough to paint her in two poses.

Rwy'n teimlo'n gyfforddus pan mae arno Nalda Rees, fy mam-yng-nghyfraith.

Elinor Jones can hold her own with any chat show host in the country.
Newspaper review

GARETH DAVIES
CHWARAEWR RYGBI A GWEITHREDWR - RUGBY PLAYER AND ADMINISTRATOR

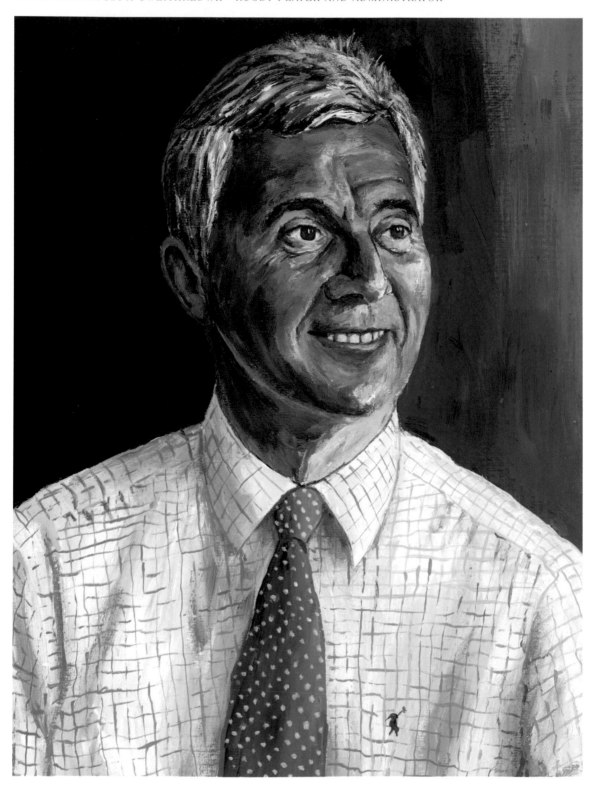

Gwireddodd Gareth freuddwyd miloedd o fechgyn ifanc yng Nghymru wrth chwarae fel maswr dros ei wlad 21 o weithiau, a hefyd wrth gael ei ddewis i fod yn rhan o dîm y Llewod a deithiodd i Dde Affrica ym 1980. Chwaraeodd ar ôl Oes Aur y Saithdegau pan ddisgleiriodd Barry John a Phil Bennett yn y crys rhif deg, a chyn cyfnod Jonathan Davies, felly doedd ei arddull syml ond medrus, a'i gicio effeithiol ddim yn dal y dychymyg i'r un graddau a'r gweddill. Er hynny roedd yn bartner da i'w fewnwr cyhyrog yng Nghaerdydd, Terry Holmes.

Oddi ar ymddeol o'r gêm bu'n llenwi cyfres o swyddi pwysig yn y byd busnes yng Nghymru. Defnyddiodd ei Radd Cemeg yn UWIST, Caerdydd, a'i astudiaethau yn Rhydychen, fel llwyfan i symud o fod yn rheolwr Cymdeithas Adeiladu i Gyfarwyddwr Cynorthwyol y CBI ac wedyn; Pennaeth Adran Chwaraeon BBC; Prif Weithredwr Clwb Rygbi Caerdydd; Cadeirydd Cyngor Chwaraeon Cymru; Comisynydd Chwaraeon a Phennaeth Iawnderau, S4C; Cyfarwyddwr y Post Brenhinol. Yr un pryd, yn rhyfeddol, llwyddodd i ddod o hyd i'r amser i ysgrifennu i'r *Sunday Times*. Ar hyn o bryd mae e mas yn Sydney yn Awstralia yn cynrychioli busnesau Cymru yn y rhan yna o'r byd ar ran Llywodraeth y Cynulliad.

Rydym wedi bod yn gyfeillgar ers sawl blwyddyn, yn enwedig mewn cyfnod o gyd-ddarlledu ar gemau rhyngwladol. Roedd yn ddigon o ŵr bonheddig i faddau i fi am ei feirniadu pan oedd e yn chwarae! Ond, dyna fe, dwy ddim yn digio ato fe am fod yn fwy golygus na fi, yn well golffiwr, yn gallu adlamu goliau o bob cyfeiriad!! Ac mae'n bur debygol y bydd e'n rheoli'r wlad ar ôl dychwelyd o Awstralia, hynny yw os na fydd e'n rhedeg y wlad honno.

Ar gyfer y portread, fe gwrddon ni ym Mhencadlys S4C, gan greu llun confensiynol iawn Ac ydi, mae e yn gallu bod mor frown â hynna!

Gareth fulfilled the boyhood dream of thousands of Welshmen and played outside-half for his country 21 times and was part of the British Lions team that toured South Africa in 1980. His career followed the Golden Seventies when Barry John and Phil Bennett glittered at No. 10 and preceded the late eighties when there were some exciting moments with the ebullient Jonathan Davies, so his stylish and solid powerful kicking game did not spark the imagination to the same extent. Nevertheless, he was an excellent foil for the great muscular presence of Terry Holmes, his Cardiff half-back partner.

Since retiring from rugby he has earned high honours with a Grand Slam of sorts in business positions in Wales. He used his Chemistry Degree in Cardiff's UWIST and studies at Oxford University as a platform to move from Building Society manager to be Assistant Director, CBI Wales, and then the following: Head of Sport, BBC Wales; Chief Executive of Cardiff Rugby Club; Chairman, Sports Council of Wales; Commissioner of Sports and Head of Rights, S4C, Director for Wales, Royal Mail; *Sunday Times* rugby writer, and, at the moment he is in Sydney representing Welsh business interests for the Welsh Assembly Government in that part of the world.

We have been friendly for a number of years when we commented on International matches together. He was enough of a gentleman not to bear a grudge because I had said on air that Wales should be looking for a more dynamic runner in his position. However, neither do I resent the fact that he is better looking than I, a much better golfer, could drop goals and is likely to be running the Welsh Government when he returns from Australia, that is unless he finishes up running that country.

For the painting, we had met at S4C headquarters and it was a very conventional pose, and yes, he really can be as tanned as that !

As a sportsman of some note, Gareth was able to combine a will to succeed with considerable flair and he has subsequently managed to successfully transfer these qualities from the rugby field to the business arena.
Sir Rodney Walker, UK Sport

GERAINT TALFAN DAVIES
NEWYDDIADURWR, GWEINYDDWR Y CELFYDDYDAU - JOURNALIST, ARTS ADMINISTRATOR

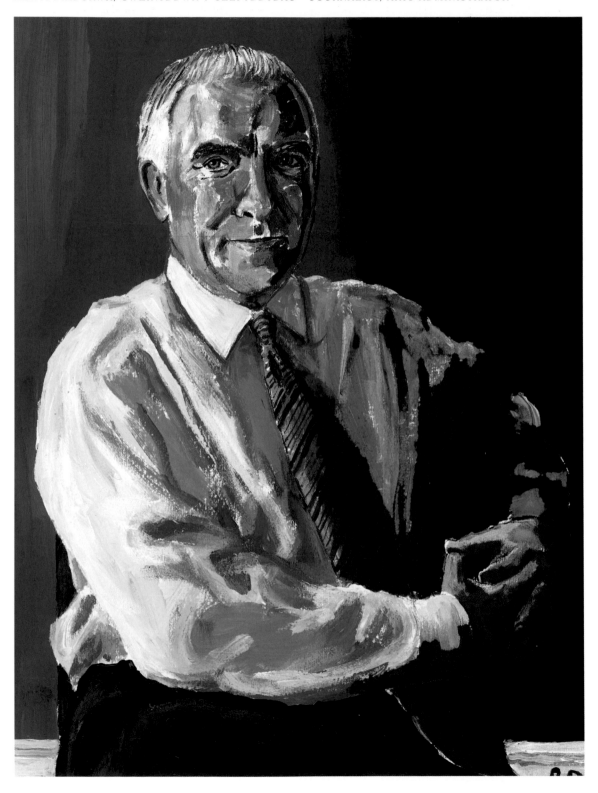

Magwyd Geraint yng Nghaerdydd, fe'i haddysgwyd yn Rhydychen, ac mae e wedi cael gyrfa lewyrchus ym myd y celfyddydau a diwylliant y tu fewn a'r tu fas i Gymru. Roedd yn is-olygydd ar y *Western Mail*, gweithiodd ar y *Times*, bu'n Bennaeth Materion Cyfoes HTV Cymru a Chyfarwyddwr Rhaglenni ar Deledu Tyne Tees cyn dychwelyd i fod yn Rheolwr ar BBC Cymru.

Ar ôl ymddeol o'r Gorfforaeth, bu'n Gadeirydd ar Ymddiriedolaeth Celfyddydau Bae Caerdydd, Opera Cenedlaethol Cymru a Chyngor y Celfyddydau cyn i Alun Pugh, y Gweinidog dros y Celfyddydau yn Llywodraeth y Cynulliad, yn ddadleuol iawn beidio ei ail benodi i'r swydd honno, a symudodd nôl at y Cwmni Opera yn 2007.

Gyda phwyllgorau eraill gallai rhai dybio fod Geraint yn chwilio am sylw a statws, ond gallaf eich sicrhau o'm mhrofiad personol ei fod e wir eisie gwasanaethu a gwneud gwahaniaeth. Des i i'w nabod e pan ymgartrefodd grŵp o bobol ifanc o wahanol rannau o Gymru ar ystad newydd ym mhentre'r Creigiau, ger Caerdydd ym 1968. Fe ddaethon at ein gilydd i geisio hybu teimlad cymunedol yn y pentre bach a oedd yn datblygu a thyfu'n gyflym. Fe lwyddon ni i raddau helaeth a Geraint oedd y sbardun mewn sefyllfa nad oedd o broffil uchel, nac yn tynnu sylw'r wasg.

Roeddwn yn ei ystyried fel rhan o deulu dethol iawn gyda'i dad Aneirin a'i wncl Alun yn adnabyddus, ac wrth gwrs roedd yr enw barel-dwbl yn ychwanegu at y parchusrwydd. Felly roedd yn agoriad llygad i ddarllen yn hunangofiant Geraint fod ei dad-cu wedi galw ei hunan yn 'Talfan' er mwyn gwahaniaethu rhyngddo fe a nifer o William Davies' eraill yn yr ardal! Does dim awgrym felly o dras yr uchelwyr yn perthyn i'r teulu.

Er hynny, rydym wedi ymfalchïo yn ei yrfa lwyddiannus ac roeddwn yn awyddus i'w bortreadu. Mae'r llun yn wahanol oherwydd mae'n fwy rhydd nag arfer. Fe hoffwn i baentio mewn dull rhydd ond gan amla dyw'r llinellau cynnar ddim yn dal y person yn iawn ac mae eisiau manylu. Ond nid y tro hwn.

Geraint was brought up in Cardiff, educated at Oxford, and has had an illustrious career in the Arts and Cultural sector within and outside Wales. He was assistant editor of the *Western Mail*, worked on *The Times*, then Head of Current Affairs in HTV before progressing to be Director of Programmes at Tyne Tees Television. He returned as Controller of the BBC in Wales. Since retiring from that post he has been Chair of Cardiff Bay Arts Trust, Welsh National Opera and, from 2003-2006, Chair of the Arts Council for Wales before being controversially 'not reappointed' by Alun Pugh of the Welsh Assembly Government. In 2007 he was reappointed to the Chair of WNO.

With this range of posts, it might appear that he is on some ego trip but he genuinely wants to serve and make a difference. I say this from my own experience because we and our families were lucky to be part of a fine group of people that came to live together by chance on a new estate in Creigiau in 1968. As we became friendly we realized that we wanted the growing village to have an identity and a community life. We achieved this to a significant degree and Geraint was the spur despite there being no high profile medals to be won.

He, of course, has a double-barrelled name, which meant in my eyes that he was Welsh Royalty, and he also had an illustrious father and uncle, so I was surprised to read in Geraint's biography that his grandfather merely used Talfan as a nickname to distinguish him from the many other William Davies' and it stuck – and I thought it was passed down through the centuries!

Nonetheless, I have taken great delight in his professional success and our two families remain close so I was keen to produce a portrait. The picture is unusual because I liked my early looser and broader lines so much that I didn't want to refine it and lose that freshness. I wish at times that I could maintain this approach but it is not easy for those original brush strokes to be definitive.

Dweud 'na' wrth eich cymuned yw dweud 'na' i gyffro a boddhad a hefyd cyfyngu ar y gallu i greu newid.
Geraint

You know you shouldn't be asking me a question like that, Geraint bach.
George Thomas MP in reply to the young journalist who thought that he had him cornered.

GERALD DAVIES
CHWARAEWR RYGBI A GWEITHREDWR - RUGBY PLAYER AND ADMINISTRATOR

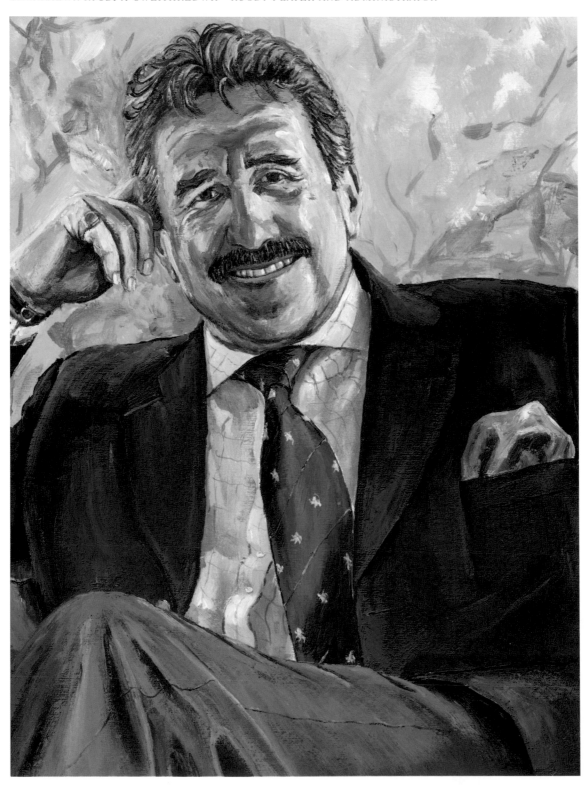

Heb os, roedd Gerald yn un o fawrion rygbi llwyddiannus y saithdegau yng Nghymru. Sgoriodd 20 cais arddcrchog mewn 46 gêm. Hefyd, roedd ei gyfraniad i lwyddiant y Llewod yn Seland Newydd yn 1971 yn allweddol. Roedd y pedair gêm brawf yn gystadleuol ac agos gydag amddiffyn brwd, ond sgoriodd Gerald dri chais er taw prin iawn oedd y meddiant.

Mae e ar bedestal arbennig oherwydd roedd ei geisiau yn gofiadwy yng nghyswllt y gêmau ond hefyd oherwydd ei redeg gosgeiddig a thwyllodrus e. Roedd ei ochrgamu oddi ar ei droed dde mor daclus â'i fwstas ac mor effeithiol oherwydd y peryg fyddc i gyflymdra achosi i'r amddiffynwyr ar y tu fas.

Ym 1966 chwaraeodd y ddau ohonom fel canolwyr i Sir Forgannwg yn erbyn Gwlad-yr-haf. Oherwydd ei awch ymosodol a'i basio celfydd sgoriais dri chais. Yn sicr, rhywbeth i ymffrostio ynddo wrth gofio nôl (i Gerald, hynny yw!).

Gorffennodd ein gyrfaoedd rygbi tua'r un amser ond pan oedd Gerald wedi bod yn creu hanes, roeddwn i wedi bod yn llafurio am 9 tymor hapus gyda chlwb lleol Pentyrch. Ond daethom nôl mcwn cysylltiad ar ôl hynny wrth i fi ddechrau darllcdu ar y radio ac i Gerald fod yn ohebydd i'r *Times* a darllcdu'n achlysurol. Fel rhywun sydd wedi graddio mewn Llenyddiaeth Saesneg yng Nghaergrawnt mae ei ysgrifennu yn dangos cariad mawr at eiriau ac arddull. Gyda'i deimlad am rygbi, a'i ddcalltwriaeth treiddgar hefyd, mae ei gyfraniadau bob amser yn cyfoethogi'r gêm ac yn cynnal ci statws.

Mae ei urddas personol yn amlwg i bawb. Rocdd yn swyddog gweithredol i Gyngor Chwaraeon Cymru am naw mlynedd. Am 21 mlynedd roedd yn aelod o fwrdd HTV ac yn Gadeirydd y cwmni yng Nghymru am gyfnod sylweddol. Mae wedi cyfrannu i gyrff cyhoeddus sydd yn delio gyda ieuenctid a chwaraeon ac roedd yn Gadeirydd yr Asiantacth Ieuenctid Cymreig am 10 mlynedd. Cydnabyddiaeth o'r cyfraniad diflino hwn oedd y CBE dderbyniodd yn 2002. Ac yn ddiweddar cafodd ei bcnodi'n rheolwr ar dîm y Llewod i Dde Affrica yn 2009; penodiad a gafodd dderbyniad gwresog drwy wledydd Prydain.

Wrth drefnu cyfarfod a thrin y portread roedd Gerald mor rhwydd a hawddgar ag crioed. Roedd wedi gwisgo yn smart a thaclus, a chyda'i fwstas nodweddiadol a llawn pen o wallt, doedd fawr o wahaniaeth i'r cyfnod pan oedd e yn ei anterth fel chwaraewr. (Mae rhai pobl yn cael y lwc i gyd!)

Fy arwr. Pan yn ifanc, roeddwn yn tyfu lan yn ysu i fod fel Gerald, yn breuddwydio am ochrgamu heibio taclwyr a sgorio dros Gymru
Ieuan Evans (Yr etifeddiaeth curaidd – Brian)

Gerald is recognized as one of the prime icons of Welsh rugby's Golden Era in the 1970s, scoring 20 splendid tries in 46 matches He also made a huge contribution to the successful 1971 tour of New Zealand. The four Tests on that tour were tight and tense and yet he scored 3 crucial tries with very sparse possession.

He is particularly great because most of his tries were memorable in the context of the game and in their speed and grace of execution. His sidestep off the right foot was as dapper as his running and its potency heightened by the threat of his controlled pace.

In 1966 Gerald and I were the centre-three-quarters in a Glamorgan team against Somerset and his cutting edge and smooth passing gave me three tries; something to brag about (Him that is!).

Our rugby careers ended at about the same time, but while Gerald had been writing rugby history, I had spent nine seasons happily scratching at the coalface with Pentyrch RFC, although we had our moments as well.

We were then back in contact because he began writing for *The Times* and I began reporting for BBC Radio to which he also contributed regularly. As befits a Cambridge Literature graduate, his writing shows a love of words and style, and, with his feel and love for rugby, he enhances the stature and nobility of the game.

His personal nobility is recognized by all. He was an executive officer with the Sports Council for Wales for nine years. He was for twenty one years a member of the board of HTV and was for some years its Welsh Chairman. He served on a host of other public bodies connected with youth and sport and was Chairman of the Welsh Youth Agency for some ten years in all. This lead to a CBE in 2002. He is now a National Representative on the Welsh Rugby Union and his appointment as Lions manager for 2009 met with universal approval

In arranging to meet at my home, nobody could have been more accommodating than Gerald He was characteristically dressed in his dapper style, and, with his distinctive moustache and full head of hair, he was hardly different to how he looked in his heyday. (Lucky *******!!!).

An inner calm, a coolness, a detachment, an insouciance which is devastating.
Carwyn James describing the qualities of Gerald and Barry John.

GETHIN JONES
CYFLWYNYDD TELEDU - TV PRESENTER

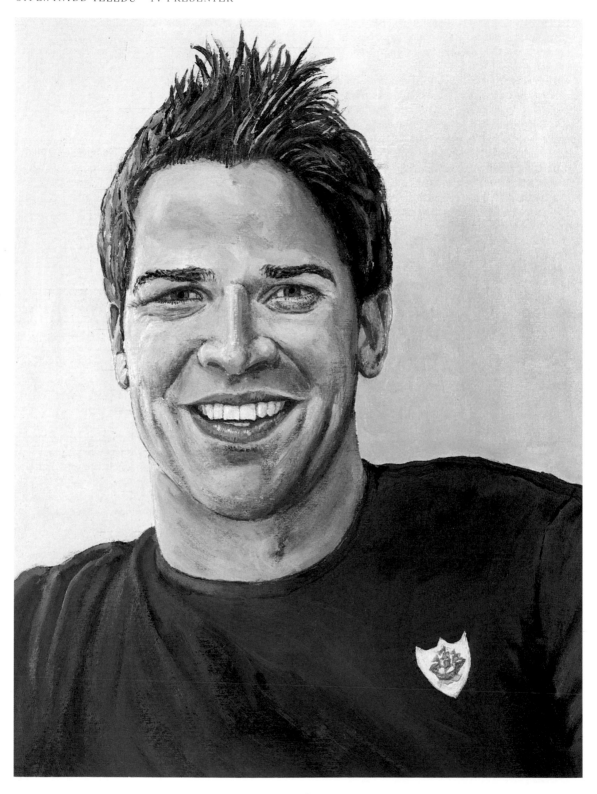

Dewiswyd Gethin fel yr 31fed person i gyflwyno Blue Peter, y sioe enwog i blant ar y BBC, ond daeth hwb ychwanegol sydyn a sylweddol i'w enwogrwydd wrth iddo gael llwyddiant mawr yn Strictly Come Dancing ar nos Sadwrn ar y BBC.

Fe'i magwyd yng Nghaerdydd ac aeth i Ysgol Gynradd Coed-y-Gof ac Ysgol Gyfun Glantaf ble, dan ddylanwad ei fam o Wlad Pŵyl a'i dad o Gymru, dangosodd allu cerddorol arbennig, a chanu'r ffidil yng ngherddorfeydd yr ysgolion. Er ei fod e'n aelod o garfan ddisglair o chwaraewyr yn ei flwyddyn yng Nglantaf, ddatblygodd mo'i ddiddordeb yn rygbi yn llawn nes iddo fynd i Brifysgol Fetropolitan Manceinion lle daeth yn gapten ar y tîm cyntaf a derbyn cynigion gan glwb Sale i fynd ar brawf. Roedd prinder arian ar y pryd a dychwelodd adre ac at gyfres o swyddi dros dro. Ond, ar ôl cyfnod, daeth cyfle i weithio ar raglenni teledu i blant ac fe gymerodd ato'n gwbl naturiol gan symud ymlaen cyn hir i gyflwyno Uned 5. Yno, fe oedd yr un anturus, yn dysgu i fod yn beilot yn un gamp arbennig. Felly, pan ddaeth y cyfle i gyflwyno Blue Peter ei hunan, roedd ei gymwysterau yn ddelfrydol, ac roedd yn parhau i fod yn feiddgar, yn hedfan gyda'r Red Arrows, a dysgu ymladd fel milwr Samurai yn Siapan, er enghraifft.

Cyn Strictly roedd ei broffil wedi dechrau dod yn fwy amlwg tu fas i fyd y plant, a chyflwynodd sawl darllediad amlwg yng Nghaerdydd, ac, oherwydd effaith Strictly mae'n siŵr, cyflwynodd Raglen Nos Galan yn fyw ar BBC 1 ar ddiwedd 2007 ac yn 2008 dechreuodd gyflwyno sioe newydd 15 munud, E24, pecyn adloniant, ar BBC News 24. Roedd y cyhoeddiad ym mis Ebrill 2008 i fod e yn gadael Blue Peter ddim yn syndod.

Trwy ei gyfnod ysgol, un o ffrindiau agosa Gethin oedd Rhodri Llywelyn, mab fy ffrind byr ond hir amser, Huw Llywelyn Davies, ac i ryw raddau rwy wedi ateb i'r enw "Wncl Bri" i'r ddau. Felly roedd Gethin yn ddigon bodlon i fi i dynnu cwpwl o luniau pan oedd gartre am benwythos (cyn syrcas Strictly). Roedd ei wallt sbigog yn ffasiynol ar y pryd, a sylwais fod ei lygaid yn eistedd yn ddwfn, yn enwedig wrth wenu. Roedd ei rieni am gadw'r portread ond dyw e ddim yn hoffi gweld ei wyneb ar wal, hyd yn oed y posteri gwych ohono gynhyrchwyd gan raglen Blue Peter. Felly, ferched a mamau mas yna, o leiaf mae ei lun ar gael…

Gethin is a Welsh television presenter who became the 31st person to front the long-running BBC children's show Blue Peter and who suddenly burst into greater prominence at the end of 2007 by performing creditably on the BBC Saturday night Celebrity programme Strictly Come Dancing.

He was brought up in Cardiff and went to Welsh medium Primary and Secondary School and showed musical ability inherited from his Polish mother and Welsh father and played violin in school orchestras. This subdued his interest in rugby which then blossomed at Manchester Metropolitan University where he captained the first team and was offered trials with Sale RFC. Financial difficulties frustrated that opportunity and he drifted back to Wales and no steady job. Eventually he was given a chance in Welsh Children's TV and he took it with both hands and progressed to present Uned 5, which was the Welsh equivalent of Blue Peter. In it, he was the adventurous one, learning to fly an aeroplane amongst other challenges. So he was well-suited for the move to the original Blue Peter and he has fitted in well, flying with the Red Arrows display team and fighting as a Samurai Warrior in Japan, for example.

His profile had been rising outside Children's TV and he presented a number of major telecasts in Cardiff and then, due no doubt to the Strictly effect, he co-presented New Year Live on BBC 1 at the end of 2007, and in 2008 began presenting a new 15-minute entertainment show E24 on BBC News 24. The announcement in April 2008 that he was to leave Blue Peter was not a big surprise.

One of Gethin's close friends through schooldays was Rhodri, son of my short but long-time friend Huw Llywelyn Davies. So, over the years, there have been times when we would have met and to some extent I am Uncle Bri, therefore he was more than ready to sit for photographs when he fitted in a home visit. (Pre-the 'Strictly' circus.) His spikey hair was trendy at the time, and I noted that his eyes were very deep-set and nearly disappeared with his big smile. His parents would have liked to have kept the portrait but they said that Gethin hated his picture displayed and wouldn't even let them put up some terrific action photos on Blue Peter posters. So, girls and grannies out there, I haven't got the real thing but…

Since when were Blue Peter presenters so hot? We didn't realise gorgeous Gethin existed until he sashayed his way into our hearts on Strictly Come Dancing in his tight-fitting trousers and even tighter shirts. With puppy-dog eyes, abs of steel, a sexy Welsh accent AND the ability to strut his stuff on the dancefloor, the question is: what's not to love?
Kay Ribero, What's Hot

Ydy, mae Geth ni â'r apêl i oroesi'r cenedlaethau
Cefnogwr

GWYN HUGHES JONES
TENOR OPERATIG - OPERATIC TENOR

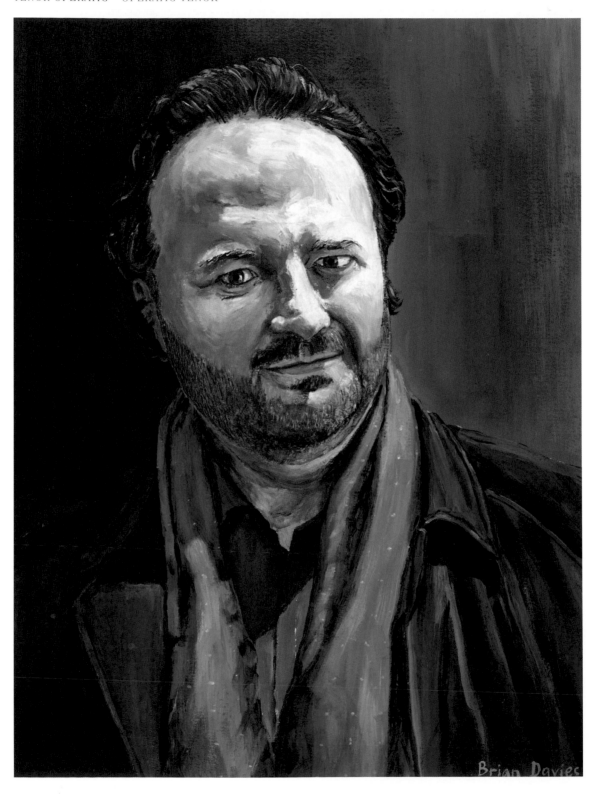

Ganwyd Gwyn ym 1969 yn Llanbedr-goch, Sir Fôn. Mae'n denor Cymraeg sydd bellach yn enwog yn rhyngwladol. Bariton oedd e'n wreiddiol ac enillodd ysgoloriaeth o fri – ysgoloriaeth Kathleen Ferrier ym 1992 a chyrhaeddodd ffeinal Canwr y Byd Caerdydd ym 1997.

Camodd i'r llwyfan opera proffesiynol am y tro cynta ym 1999 gyda Chwmni Cenedlaethol Cymru yn canu rhan Ismaele yn Nabucco. Erbyn heddiw mae e wedi canu sawl rôl gyda'r Cwmni a hefyd gyda Chwmni Lloegr, Covent Garden a llawer o gwmnïau enwocaf Ewrop. Yn yr Unol Daleithiau mae wedi perfformio yn Chicago, San Francisco, Santa Fe a Met Efrog Newydd. Yn 2008 gwahoddodd Placido Domingo, o bawb, iddo i gymryd rhan Cavaradossi yn Tosca yn Los Angeles.

Yr wyf yn ddyledus dros ben i garedigrwydd y bobl rwy wedi eu paentio, ond gwnaeth Gwyn i fi deimlo taw fi oedd yn gwneud ffafr ag e! Fe gwrddo ni, yn ddigon addas yng Nghanolfan y Mileniwm yn agos i'w gartre yn y Bae lle mae'n byw gyda'i wraig, Stacey sydd yn Americanes a hefyd yn gantores.

Yn ystod ein cyfarfod cynta fe drafodon ni'r grefft o arlunio ac o ganu. Roedd daliadau cryf ganddo ar ddisgyblaeth ac ymrwymiad i'r byd opera. Ac wrth sôn am dai opera dywedodd yn ddiddorol fod y cyfleusterau a'r driniaeth bersonol yn well yn America ond taw yn Ewrop yr oedd dyn yn fwya ymwybodol o'r traddodiad.

Nid ar y llwyfan operatig and ar falconi y tynnwyd y lluniau. Yn gyffredinol, rwy'n hoffi cael naws hamddenol i'r lluniau, ond roedd yr effaith o weld Gwyn dan olau melyn yn ei got hir a'i sgarff yn edrych yn ddramatig iawn. Roedd mynegiant yn y llygaid a theimlwn fod hynny'n allweddol i'r llun.

Gwyn was born in 1969 in Llanbedr-goch, Anglesey. He is a Welsh tenor with an International reputation. Initially a baritone, he followed a line of several distinguished singers to win the prestigious Kathleen Ferrier Scholarship in 1992 and he was a finalist in the 1997 Cardiff Singer of the World.

He made his professional operatic debut in 1999 with the Welsh National Opera as Ismaele in Nabucco and, by now, he has sung a number of roles with the WNO, the ENO, the Royal Opera House, and with several European Opera Companies. In the US he has performed in Chicago, San Francisco, Santa Fe and at the New York Met. In 2008, he was invited by Placido Domingo to sing Cavaradossi in Puccini's Tosca at Los Angeles Opera conducted by the maestro himself. Now that's a nice pat on the back for a tenor.

I am indebted to the kindness of all the people who have been ready to be subjects for me, but Gwyn really made me feel that I was doing him a favour. We met, appropriately enough, at the Millennium Centre which is close to his apartment in Cardiff Bay where he lives with his American wife, Stacey, who is, herself, a singer.

During the first meeting, and when he came to my home to collect the painting, we had a most enjoyable discussion about art and his art of singing. Gentle giant he might be, but he held firm views on the discipline needed for his profession. American opera houses had the best facilities for the singers and looked after them with greater courtesy. The European houses had great tradition but could be cramped behind the scenes, with officials having a rather superior air.

The photographs were not taken on the operatic stage at the WMC, but in the coffee shop and on the balcony. I usually seek a relaxed and informal atmosphere to the pictures, but Gwyn, standing in his long coat and scarf under a yellow light had a commanding operatic style presence enhanced by his expressive eyes which were key to the painting and the rest followed fairly easily.

Gwyn Hughes Jones was a sensation. He delivered with Bel Canto that I've never heard before, especially from a tenor. The audience gave a great roar of approval at the end.
Florida Sun Sentinel

GWYNNE HOWELL
CANWR OPERA - OPERA SINGER

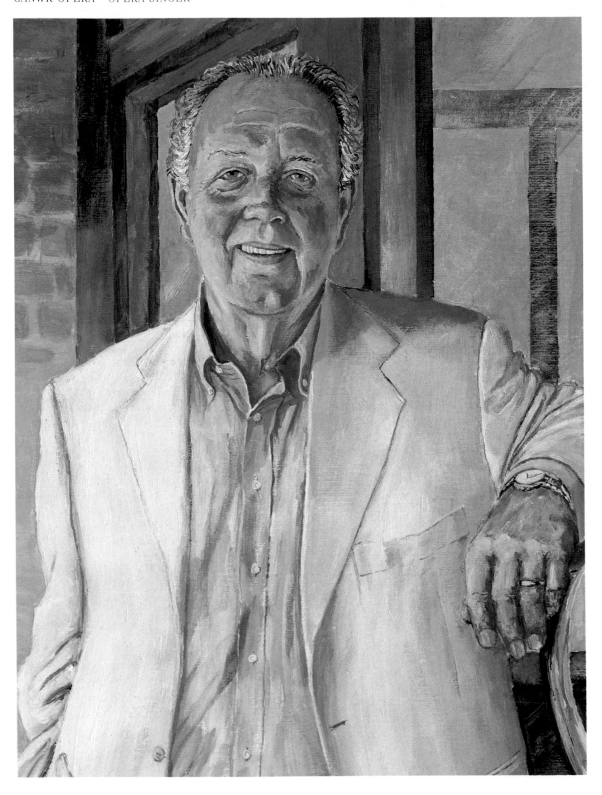

Mae Gwynne wedi bod yn un o faswyr mwyaf blaenllaw y byd opera am dros ddeugain mlynedd ac fe'i hanrhydeddwyd ym 1998 gyda'r CBE am ei gyfraniad. Fe'i ganwyd yng Ngorseinon a'i fagu yn Nhonpentre a Gwaun-cae-gurwen. Enillodd raddau o Brifysgolion Abertawe a Manceinion a bu'n gweithio am gyfnod fel Cynllunydd Trefol pan nad oedd canu'n ddim mwy na hobi pleserus. Ond argymhellwyd yn daer iddo fynd i astudio yn y Royal Northern College of Music. Yno, dywedodd ei diwtor cynta y buasai'n bechod pe na bai'n mynd i ganu'n llawn amser.

Ym 1968 ymunodd â Chwmni Opera Sadler's Wells ac yna Cwmni'r Royal Opera ym 1972 gan ganu bron pob prif ran bas gyda'r Cwmni. Roedd cysylltiad hir hefyd gyda'r ENO lle chwaraeodd rannau cymeriadau enwog fel Hans Sachs, Gurnemanz, y Brenin Philip a Bluebeard.

Yn rhyngwladol mae Gwynne wedi bod yn y Met, Efrog Newydd, Chicago, San Francisco, Santa Fe, Toronto, Hamburg, Cologne, Munich, Paris, Geneva a Bruxelles ac mae wedi perfformio ar lwyfannau dan faton Abbado, Giulini, Muti, Bernstein, Boulez, Barenboim, Levine, Haitink, Mehta, Davis ac Ozawa.

Ymhlith ei recordiadau mae 8fed Mahler, 9fed Beethoven, Ballo in Maschera, Stabat Mater Rossini, Tristan ac Isolde a'r Meseia.

Yr hyn sy'n gwneud y rhestr yma yn arbennig o drawiadol i fi yw'r ffaith inni'n dau chwarae yn nhîm rygbi Prifysgol Abertawe ym 1960, ac ar ôl y gemau yn yr wythnos byddai rhywfaint o lymeitian a phob aelod o'r tîm yn gorfod cyfrannu citem yn ein tro. Roedd fy Elvis i yn syfrdanol ac roedd Gwynne yn eitha da hefyd gyda 'Lucky Ole Sun' er taw'r un gân oedd ganddo bob wythnos!

Dros y blynyddoedd, wrth i fi ddarllen am ei yrfa lwyddiannus, roedd rheswm ymffrostio yn y cysylltiad, ac felly roedd yn braf i'w gyfarfod unwaith eto pan oedd yn arbenigwr i'r BBC yng nghystadleuaeth Canwr y Byd, Caerdydd, 2007. Fe gwrddon ni fore trannoeth yn yr Hilton am sgwrs hir am yr hen ddyddiau ac wedyn ffotograffau anffurfiol o amgylch y gwesty. Fel y gwelwch yn y llun mae e wedi cadw ei oedran yn dda.

Gwynne is one of the world's leading operatic basses and in 1998 he was awarded the CBE. Born in Gorseinon, he was brought up in Tonpentre and then in Gwaun-cae-gurwen. He obtained degrees from Swansea and Manchester Universities and worked as a Town Planner, and singing was only a hobby until he was strongly advised to attend vocal studies at the Royal Northern College of Music. His tutor there said it would be a sin if he didn't become a singer.

In 1968 Gwynne Howell joined Sadler's Wells Opera. He became a member of the Royal Opera in 1972, and has sung most of the major bass roles with the company. He has also enjoyed a long association with ENO, where his many roles have included Hans Sachs, Gurnemanz, King Philip, and Bluebeard.

His extensive international career in opera has taken him to the Metropolitan Opera New York, the Chicago Lyric Opera, San Francisco, Santa Fe, Toronto, Hamburg, Cologne, Munich, Paris, Geneva and Bruxelles. In concert he has worked throughout the world with conductors such as Abbado, Giulini, Muti, Bernstein, Boulez, Barenboim, Levine, Haitink, Mehta, Davis, and Ozawa.

His many recordings include Mahler 8 with Ozawa and the Boston Symphony Orchestra, Ballo in Maschera and Luisa Miller and Rossini's Stabat Mater with Muti, Tristan with Goodall, the Messiah with Solti, and Beethoven 9 with Kurt Masur.

What makes this impressive list amazing to me, is that he and I played in the Swansea University Rugby team together in 1960, and after our mid-week matches there would be a good student drink and everybody had to do a turn. I dazzled with Elvis' 'Heartbreak Hotel' and Gwynne was pretty good too with 'Lucky Ole Sun' – same song every time, mind – no repertoire. So, as his burgeoning career surprisingly emerged, I often bragged to friends about our connection and it was therefore great to talk to him when he was an expert TV summariser at the Cardiff Singer of the World in 2007. We met next day for photographs and a good long chat at the Hilton. He was in casual mode, and obviously pleased to be still working despite over 40 years in the business.

Trwy gydol ei yrfa mae Gwynne Howell wedi dehongli y rhannau basso cantabile yn wych gyda phurdeb dywediad a llinell gerddorol.
Barrie Morgan, King's College.

Gwynne Howell was in excellent form as Gonzalo. Howell's plangent bass anchored many of the group scenes with its overtone of compassion for others.
Gerald Dugan – Santa Fe

HUW CEREDIG
ACTOR

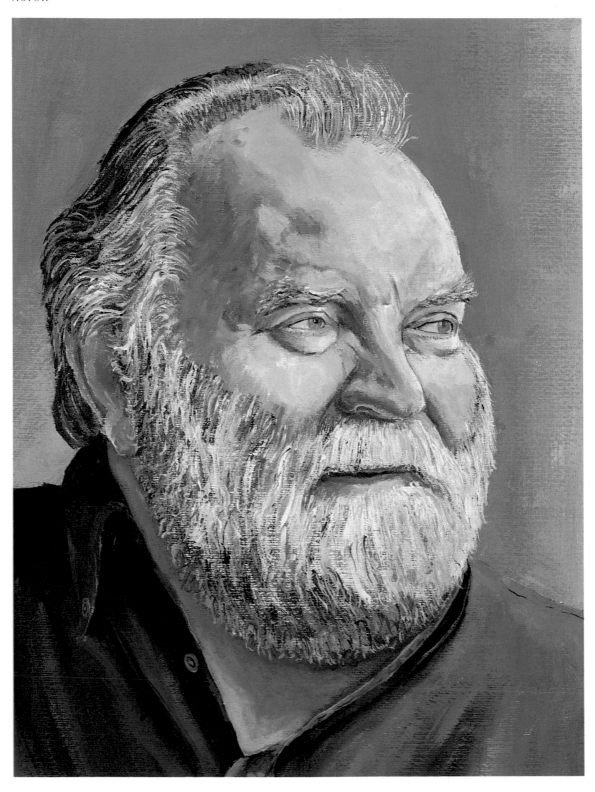

I'r Cymry Cymraeg, Huw yw (neu oedd!) Reg Harris 'Pobol y Cwm', mor adnabyddus yn y tŷ â mamgu a'r papur wal. Ond tu ôl i'r ddrama ddyddiol, mae e wedi byw bywyd byrlymus, a dweud y lleiaf. Cafodd ei daflu mas o Goleg Llanymddyfri am wrthod cydymffurfio, a'i daflu i garchar am wrthod llenwi ffurflen y Cyfrifiad ym 1970. Mae wedi mwynhau pleserau bywyd, cymdeithasu, teithio, chwaraeon, ceffylau, gambla a bwyta mas. Hefyd, tu fas i'r opera sebon, mae wedi cynnal gyrfa actio ar radio, teledu a ffilm yn y Gymraeg a Saesneg. Mae dyn yn blino jest wrth ddarllen ei hunangofiant.

Yn y llyfr, mae'n sôn am aeddfedu pan ddechreuodd fel athro, wel, wrth ei adnabod ac wrth ddarllen y llyfr, y gwir aeddfedu oedd ei ymateb yn 2005 i'r problemau difrifol a'i hwynebodd yn sgil clefyd y siwgr. Mae pethau dan reolaeth nawr ond mae bywyd wedi bod yn llythrennol ar y ffin.

Yn fab i weinidog, cafodd ei fagu ym Mrynaman ac yn Llanuwchllyn. Mae ganddo dri brawd, Dafydd Iwan, Arthur Morus ac Alun Ffred – mae'n od does dim un ohonyn nhw â chyfenw Jones, fel eu rhieni!

Ar ôl Coleg y Drindod, aeth i ddysgu i Drelales ger Pen-y-bont, ble mae ei gartref nawr, ac yna i Faesteg, cyn cychwyn gyrfa fel actiwr ym 1970. Rwy'n cofio ei wylio gyda 'mhlentyn ar y rhaglen Miri Mawr, rhaglen a fu'n fan cychwyn i nifer o'r hen berfformwyr fel Huw sy'n dal i fynd hyd heddiw.

Mae ei waith teledu yn cynnwys Diar Diar Doctor a Cowbois ac Injans a'r un sydd yn amlyca o nifer o ffilmiau Saesneg yw Twin Town, stori am y byd clybiau a chyffuriau yn Abertawe.

Rwy'n falch i fod yn un o'i lu o ffrindiau, ar ôl dod i'w adnabod drwy rygbi a darlledu. Fe, ar brydiau, yn cynnig ei farn ddadleuol (nefar?), ond roeddwn i yn amau beth oedd rhywun y siâp yna yn ei ddeall am y gêm! Un elfen o'i siâp sy'n berffaith yw ei fys bawd oherwydd mae wedi bodio a chadjo liffts rownd y byd gan nad yw e'n gyrru. Gyda'r newyddion syfrdanol yna symuda i ymlaen at y llun. Un nodwedd amlwg, y barf. Heb y barf, mae fel person dieithr i fi. Dyna sialens ddiddorol i artistiaid mawr y byd, cyfleu yr un person heb y barf.

To many people in Wales who watched the Welsh soap opera Pobol y Cwm Huw is (or rather, was) Reg Harris, a role he played for 29 years before 'dying'. For non-Welsh speakers who like the cinema, he was Fatty Lewis in Twin Town, the cult film about gangs and drugs in low-life Swansea.

These two roles are cornerstones of a busy professional career in Welsh and English on radio, television and film. However his personal life has been as active and as vivid as many a script.

He is a minister's son brought up in Brynaman and Llanuwchllyn and has three brothers, Alun Ffred, Arthur Morus and the singer and politician, Dafydd Iwan, who also appears in this book.

Displaying a lifelong disregard of authority he was thrown out of Llandovery College for smoking and not conforming and was thrown into Cardiff jail for not submitting his Census return in 1970, because he could not do so in Welsh.

More conventionally, he studied at Trinity College, Carmarthen, and taught for a few years, before venturing into acting with children's programmes on S4C in 1970. As well as Pobol y Cwm he has been in comedies from Diar, Diar, Doctor to Cowbois and Injans most recently, while in English he appeared in Lloyd George, Emmerdale and Doctors amongst others. In film, he recorded recently The Edge of Love with Matthew Rhys as Dylan Thomas and he appeared some years ago in Rebecca's Daughters with Peter O'Toole as well as in several Karl Francis films.

He loves the good life, sport, a drink, a laugh and a bet. To this end he is a lifelong Manchester United supporter, has been Chairman of Bridgend Rugby Club and has co-owned race-horses. He has pretended to be a footballer, cricketer and golfer and I have got to know him pretending to know something about rugby on the radio and television. He is some character and I am pleased to be one of a thousand contacts he has. These contacts are essential because he has the most used thumb in the world. He doesn't drive so he has cadged lifts for years. His thumb is not to be seen in the portrait, but what is obvious is the luxuriant beard. Without that beard his friends wouldn't recognise him unless he spoke. And, after problems recently with his health, those friends are glad to hear him loud and clear again.

Senedd gyflawn i Gymru
Gobaith Huw.

We could have made a great difference to his quality of life.
AA Driving School.

HUW EDWARDS
DARLLEDWR NEWYDDION - NEWS BROADCASTER

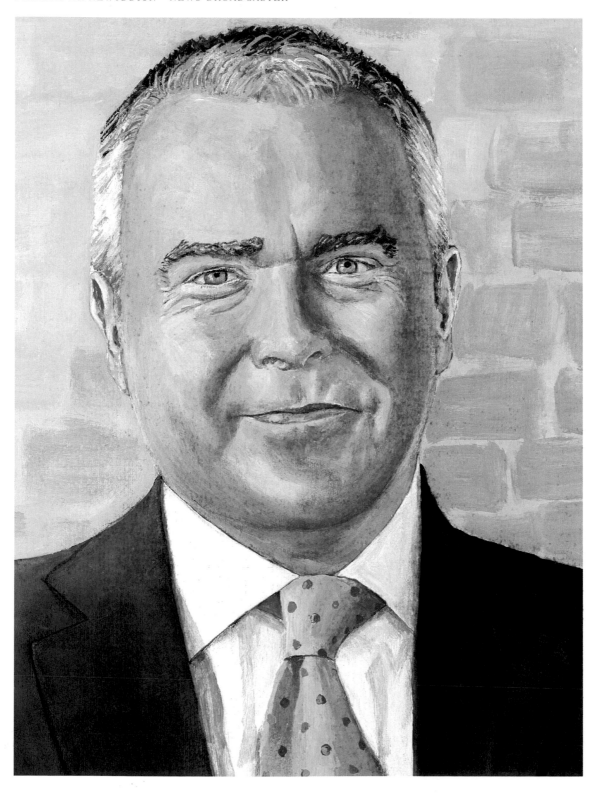

Mae Huw yn adnabyddus i filiwnau o wylwyr fel prif gyflwynydd Newyddion BBC am ddeg o'r gloch y nos. Fe raddiodd yn Ffrangeg o Brifysgol Caerdydd ac ymunodd â'r BBC fel gohebydd dan hyfforddiant dros ugain mlynedd yn ôl ar ôl cyfnod gyda Sain Abertawe. Bu'n cyflwyno amrywiaeth o raglenni yn cynnwys Newsnight, Panorama a'r Newyddion 6 o'r gloch, ac mae hefyd wedi cyflwyno dau Etholiad Cyffredinol ar Radio 4. Oherwydd ei hyfforddiant clasurol ar y piano a'r organ mae wedi cyflwyno ystod o raglenni ar gerddoriaeth yn y Gymraeg a'r Saesneg.

Erbyn nawr, fe yw llais y BBC ar yr achlysuron mawr Prydeinig fel Agoriad y Senedd, Gwasanaeth Coffa ac Angladdau ac felly. Yn gynharach yn ei yrfa treuliodd Huw dros ddegawd yn ohebydd gwleidyddiaeth o San Steffan ac hyd yn oed nawr mae'n hiraethu am y cyffro. Oherwydd ei lwyddiant mae wedi derbyn anrhydeddau gan sawl Prifysgol yng Nghymru.

Fel fi, magwyd Huw yn Llangennech ger Llanelli, a hefyd, fel fi, wedi mynychu Capel Bryn Seion ac Ysgol Ramadeg Llanelli. Hefyd, roedd y ddau ohonom yn cael cin hadnabod fel meibion ein tadau, mab Idwal a mab Hywel Teifi. Wrth gwrs, ei dad yw'r Academig, awdur a darlledwr enwog ac rwy'n falch i ddweud fod e yn y gyfrol yma hefyd. Roeddwn eisiau paentio'r ddau gyda'i gilydd ond mae Huw yn amlwg yn brysur iawn ac yn gynhyrchiol fel tad ei hunan gyda phump o blant yn ei gartre yn Llundain, felly mae ei amser sbâr yn werthfawr.

Ges i'r cyfle i'w gwrdd pan oedd e yn paratoi i gyflwyno rhaglen etholiadau yn y Senedd. Roedd newydd ei goluro ac rwy wedi sylwi yn y portread mae ei wedd braidd yn lliwgar a pherffaith. Er gwaethaf hynny, rwy'n credu rwy wedi dal y tebygrwydd, ond mae miliwnau yn gallu penderfynu dros ei hunain!

Huw is known to millions of viewers as the main presenter of the BBC's 10 O'Clock News. He graduated with First Class Honours in French from Cardiff University and joined the BBC as a trainee over twenty years ago after a stint on the local radio station, Swansea Sound, and he has presented a wide range of programmes, including Newsnight, Panorama, and the 6 O'Clock News – and has co-hosted two General Election programmes on Radio 4. He has also presented a range of programmes in English and Welsh on history and classical music, the latter reflecting his abilities as a pianist and organist.

Huw is now the BBC's voice at Trooping the Colour, the Festival of Remembrance, the State Opening of Parliament and all other major State events. In 2005 and 2006 the Ten team received awards from BAFTA and the Royal Television Society. Earlier in his career Huw spent over a decade reporting politics at Westminster and enjoyed being in the thick of the political action and misses the buzz even today. In recognition of his success, he has received Honorary Awards from his own University as well as those of Swansea, Lampeter and Glamorgan.

Like me, Huw was brought up in Llangennech, Carmarthenshire, and, like me, he also attended Bryn Seion Chapel and Llanelli Grammar School. Like me, he was known as the son of the father. I was 'mab Idwal' and he was 'mab Hywel Teifi'. His father is a distinguished academic, writer and broadcaster in Welsh, Professor Hywel Teifi Edwards, who also appears in this book. I wanted to picture them together but Huw is not only a prolific broadcaster but also a prolific father, with 5 children at home in London, so time is at a premium.

I caught up with him when he presented an Election programme from the Senedd building in Cardiff Bay. He had just been made-up and I realise that there is a show-business glaze to his complexion in the portrait. I think that I have captured his likeness, but there's a few million people who could tell me if I have not!

“
Ware piano o'n i moen wneud.
Huw
”

“
I wanted to be a virtuoso concert pianist.
Huw
”

HYWEL TEIFI EDWARDS
YSGOLHAIG - SCHOLAR

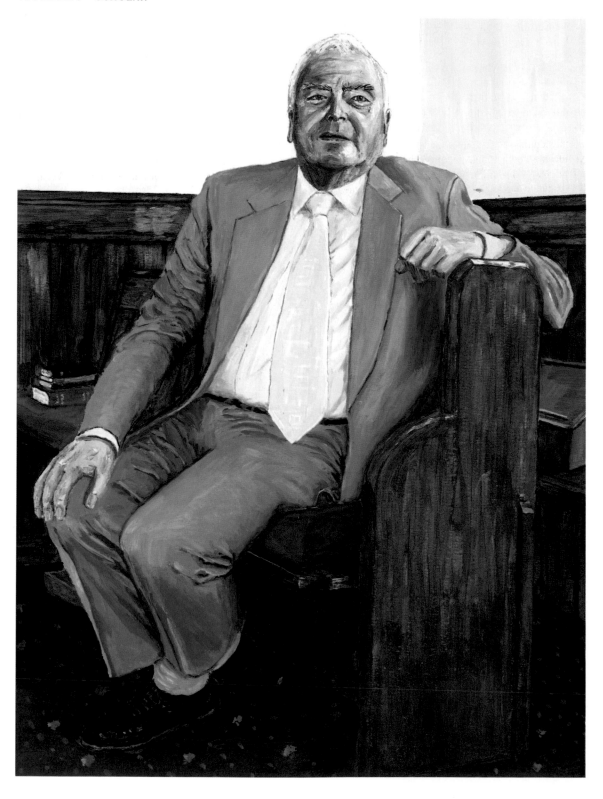

Mae Hywel wedi cael ei ddisgrifio fel 'Cawr i'w Genedl' mewn cyfrol sydd yn dathlu ei ddoniau a chyfraniadau. Fel y disgwyl mae e yn casáu cael ei ddodi ar bedestal, er mae e, gyda'i iaith gyfoethog a'i ddawn siarad, yn gallu osod beirdd a chwaraewyr rygbi ar bedestal. Gwelwyd hyn yn angladd cyhoeddus iawn Ray Gravell ar Barc y Strade. Roedd teyrngedau Rhodri Morgan a Gerald Davies yn deilwng iawn ond roedd cyfraniad Hywel yn ysgubol yn y Gymraeg a'r Saesneg.

Magwyd yn Llanddewi Aber-arth, Ceredigion. Graddiodd ym Mhrifysgol Aberystwyth ym 1956. Am 25 mlynedd roedd yn diwtor Llenyddiaeth Cymraeg yn yr Adran Astudiaethau Allanol yn Abertawe ac o 1989 i 1995 bu'n Athro a Phennaeth yr Adran Gymraeg.

Mae'n awdur sawl llyfr ar ddiwylliant Cymraeg, yn arbenigo ar Oes Fictoria a'r Eisteddfod yn benodol a'i dylanwad ar gymdeithas Gymraeg, ac mae'n darlledu ar wahanol bynciau yn gyson. Rwy wedi'i glywed e yn siarad ar sawl achlysur ac mae e yn llifo gyda gwybodaeth, stori a barn. Er gwaethaf ei brotestiadau, y mae yn ddyn hynod.

Mae wedi byw yn Llangennech, y pentre ges i fy magu, ers llawer blwyddyn nawr. Wrth fynd dros y grib i mewn i'r pentre o gyfeiriad Llanelli mae'r olygfa yn agor mas yn sydyn i edrych dros afon Llwchwr yn lledu cyn cyrraedd y môr. Pan gyrhaeddodd am y tro cyntaf roedd yn meddwl ei fod wedi dod i Wlad yr Addewid. Ac wrth ymuno gyda Bryn Seion, capel bach ein teulu ni, gallai'r aelodau yn hawdd fod wedi dychmygu bod Moses wedi cyrraedd, oherwydd mae e wedi bod yn asgwrn cefn iddynt, yn trefnu'r pregethwyr neu yn cymryd y gwasanaeth ei hunan. Hefyd, mae'n trysori'r henoed – fel fy mam – am eu ffyddlondeb i'r achos. Diolch Hywel.

Felly, roedd yn gwbl addas ei baentio fe yn y sêt fawr, ac rwy'n hoffi fel mae'n eistedd gyda'r ên lan a'r ael yn codi uwchben y llygad chwith.

Hywel has been described as 'a giant to his nation' in a book paying tribute to him, a title which he modestly rejects in his usual forthright manner. He is a great speaker with a breadth of knowledge, a grasp of language and a power of description. For those who saw Ray Gravell's very public funeral at Stradey Park, the tributes by Gerald Davies and Rhodri Morgan were very worthy indeed, but Hywel's powerful phrases and rich language even surpassed them.

Hywel was born and brought up in Llanddewi Aber-arth, Ceredigion. He graduated from Aberystwyth University in 1956. For twenty five years he was the Welsh Literature tutor in the External Studies Department at Swansea and from 1989 to 1995 he was the Professor and Head of the Welsh Department.

He is the author of several books on Welsh culture specialising on the Victorian age and in particular the Eisteddfod and its influence on Welsh Society, and he has broadcasted regularly for many years. I have heard him speak on his themes and he flows with information, anecdote and opinion. Despite his modest protestation, he is a remarkable man.

He has lived in my home village of Llangennech for many years and when you approach it from the Llanelli direction you come over a crest and see the whole sweep of the Loughor estuary and when Hywel first arrived he thought he had come to the Promised Land. As far as the little chapel of Bryn Seion which my family attends was concerned, he could well have been Moses because, since joining, he has been its pillar of strength, ensuring a regular supply of ministers or leading the service himself. And he takes great pleasure in revering the older members like my mother for their faithful service to the chapel.

Appropriately therefore, I painted Hywel in the chapel's 'Sêt Fawr', where the deacons sit and I like the typical set of his jaw and that arched left eyebrow.

PS. His son Huw reads the 10 o'clock News on BBC TV.

Ein hwyl yw'n Hywel o hyd;
Gŵyr werth ein taro â chwerthin dro,
I'n dirwyn yn hunanhyderus
Ar ei lwybr haul o Aber-arth.
T. James Jones

A giant to his nation
Tegwyn Jones

73

IESTYN GARLICK
ACTOR A CHYFLWYNYDD TELEDU - TV ACTOR AND PRESENTER

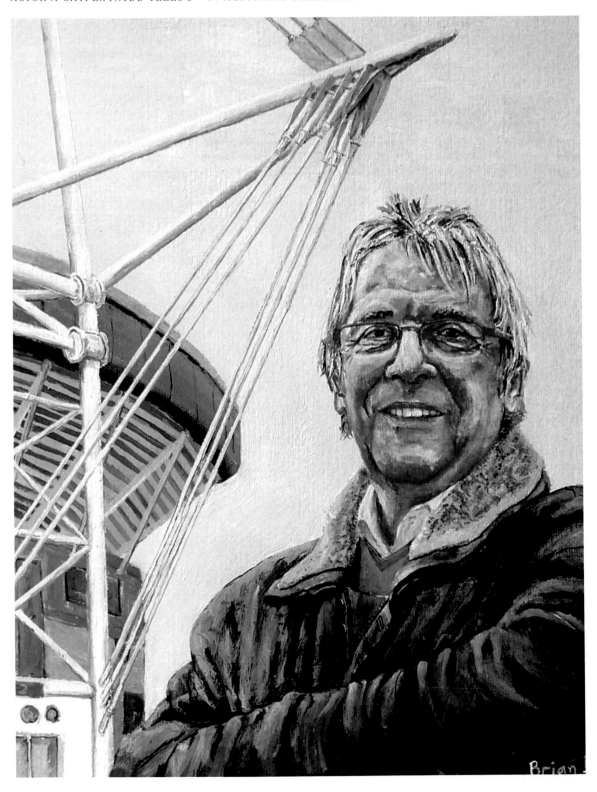

Magwyd Iestyn ym Mlaenau Ffestiniog yn y pumdegau a symudodd i fyw yn yr Iseldiroedd rhwng 1960-67, ble cafodd addysg yn yr Ysgol Ryngwladol ac o'r herwydd mae'n rhugl mewn Iseldireg, Cymraeg a Saesneg(ish).

Astudiodd Gymraeg a Drama yng Ngholeg y Drindod, Caerfyrddin, ac ymunodd â Chwmni Theatr Cymru ym 1974 ym Mangor lle'r oedd yn rheolwr llwyfan cynorthwyol ac wedyn yn actor. Symudodd at HTV fel pypedwr ar Miri Mawr, rhaglen plant poblogaidd iawn, ac ar ôl hynny dechreuodd gyflwyno rhaglenni.

Bu hefyd mewn sawl opera sebon yn cynnwys Coleg ac wedyn, Dinas. Ar Pobl y Cwm, mae wedi chwarae tri chymeriad gwahanol. Fe greodd y cymeriad mwyaf hoffus yn hanes teledu plant, sef y Teddy Boy Jeifin Jenkins, gan ei berfformio am 14eg mlynedd. Mae'n parhau i gyflwyno gemau cwis ac am 11eg mlynedd mae wedi bod yr athro chwaraeon Jim Gym ar Rownd a Rownd, sydd nawr wedi ei ddyrchafu i fod yn Brifathro.

Mae Iestyn yn gynhyrchydd gyda chwmni teledu Antena, lle mae'n gyfranddaliwr ac yn aelod o'r tîm rheoli ac mae hefyd yn is-gadeirydd BAFTA Cymru.

Nawr am y swydd a fyddai'n apelio at sawl Cymro. Iestyn sydd wedi bod yn gyhoeddwr swyddogol yn Stadiwm y Mileniwm ers iddi agor, a chyn hynny ym Mharc yr Arfau – ugain mlynedd o wasanaeth, nad oedd yn faich ddywedwn i.

Mae'n gyfforddus gyda gwahanol ieithoedd y tîmoedd tramor ac fe fyddai e yn arbennig o ddefnyddiol petai tîm rygbi gan yr Iseldiroedd. Un cyfaddefiad bach ganddo – oherwydd newid safle tu mewn i'r stadiwm, mae'n dibynnu ar adegau ar sylwebaeth Radio Cymru i enwi'r sgorwyr.

Mae'n falch iawn o'i gyfrifoldeb a chytunon ni'n dau ar y syniad o ffotograff gyda'r stadiwm yn y cefndir. Gwaetha'r modd roedd hi braidd yn oer ac mae Iestyn i'w weld yn dioddef mymryn gyda'r tymheredd, ond mae'r stadiwm i'w gweld yn iawn.

Iestyn was brought up in the Welsh slate town of Blaenau Ffestiniog in the fifties and moved to the Netherlands in 1960-67, where he had most of his secondary education in an International School there and, unusually, speaks fluent Dutch and Welsh and Pidgin English. (A joke – his English is much better than a pigeon's.)

He studied Welsh and Drama at Trinity College, Carmarthen, and joined Cwmni Theatr Cymru in 1974 in Bangor where he went from assistant stage manager to Company SM and then an actor. He became a freelance actor in 1977 when he joined HTV as a puppeteer on a very popular children's programme called Miri Mawr, after which he started presenting Welsh programmes.

He has been in several soap operas including Coleg, and its spin-off, Dinas, and he has played 3 separate characters in the very long-running Pobl y Cwm. He also created what is often referred to as one of the most memorable of children's characters, a Teddy Boy called Jeifin Jenkins, which he did for 14 years, initially at the BBC then at S4C. He still presents game shows for S4C, and for 11 years has been a regular in Rownd a Rownd, a children's soap, initially as the gym master, known as Jim Gym, and he has now been promoted to Headmaster.

He is also a producer for Antena productions, where he is a shareholder and in the management team and is vice-chairman of BAFTA Cymru, and a member of TAC Council.

Now for the Dream Job On The Side, for which he must have bribed someone. He has been the official announcer at Cardiff's Millennium Stadium since it opened and before then at the old Arms Park, nearly 20 years of service. His fluency in languages is useful when there are foreign visitors like England, it could be particularly so if Wales ever play rugby against Holland.

He loves his dream job and we both liked the idea of the portrait having the stadium in the background. However, it was very cold when we took photographs and while the stadium looks fine, he looks a little peaky.

66

C'mon Cymru!
Cyhoeddwr anweledig

99

66

He doesn't get paid for that, does he?
Rugby fan.

99

IEUAN WYN JONES
GWLEIDYDD – POLITICIAN

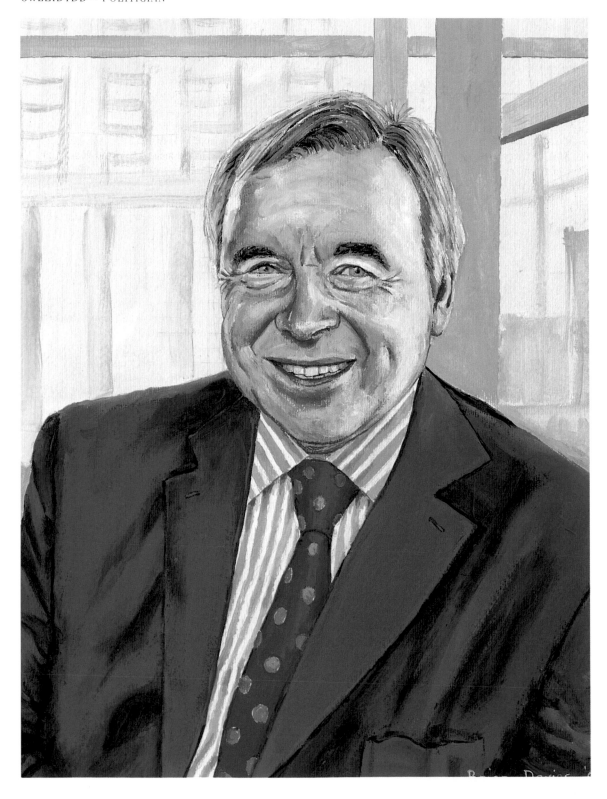

Ieuan yw Arweinydd Plaid Cymru, Dirprwy Brif Weinidog Llywodraeth Cynulliad Cenedlaethol Cymru ac Aelod y Cynulliad dros Ynys Môn. Roedd hefyd yn Aelod Seneddol gweithgar dros Ynys Môn o 1987 i 2001.

Yn 2007 cafodd ei ddewis yn 'Wleidydd y Flwyddyn' gan y rhaglen BBC 'am.pm'. Roedd hwn yn ddiweddglo hapus i gyfnod digon simsan iddo fe a'i blaid. Yn nhrydydd Etholiad Cynulliad yn 2007 bu adfywiad ym mherfformiad ei blaid gan rwystro Llafur rhag cael mwyafrif clir. Yn dilyn trafodaethau gyda Rhodri Morgan cytunwyd ar ffurf o rannu grym gyda'r Blaid Lafur, gan greu hanes.

Mae'i gefnogwyr yn gobeithio y bydd y llwyddiant yma yn cynnal ei statws fel arweinydd – yn olynydd teilwng i Dafydd Wigley a Gwynfor Evans. Mae'n cael ei ystyried gan wleidyddion eraill yn ddibynadwy, yn weithgar, yn drefnus ac yn wrandäwr da.

Fe'i ganwyd yn Ninbych, ond fel mab i weinidog, bu'r teulu'n symud o amgylch Cymru, a derbyniodd addysg yn Ysgol Pontardawe ac Ysgol y Berwyn, y Bala. Mae ei frawd Rhisiart, sydd yn gerddor, ac yn byw yn agos i ni yn y Creigiau, yn disgrifio eu hamser ym mhentre Garnswllt ger Pontarddulais fel cyfnod hapus iawn, a bu'r profiadau amrywiol yn amlwg yn help i greu cydbwysedd wrth edrych ar ofynion Cymru gyfan.

Bu'n astudio'r gytraith yn Lerpwl a Llundain ao yn gweithio fel cyfreithiwr cyn troi i'r byd gwleidyddol. Mae hefyd wedi ysgrifennu dau lyfr, un ar Ewrop a'r sialens i Gymru, a'r llall, yn adlewyrchu ei ddiddordeb mewn hanes lleol, ar Thomas Gee, cyhoeddwr yn y 19eg ganrif.

Fe gwrddon yn y Senedd jest cyn iddo gyfarfod â Roger Lewis a chynrychiolwyr Undeb Rygbi Cymru ac roeddwn yn amau taw trefnu rhagor o arian i gadw Warren Gatland a Shaun Edwards yng Nghymru oedden nhw! Daeth y portread yn gymharol rwydd, ond, wrth dynnu ffotograffau, ces fy nharo gan nodweddion tebyg i'w frawd – roedd yn brofiad od.

Ieuan is leader of Plaid Cymru, Deputy First Minister in the Welsh Assembly Government and Member of the National Assembly for Wales for Ynys Môn. He was a respected MP for Ynys Môn from 1987-2001.

In 2007, Ieuan was named 'Politician of the Year' by the BBC Wales am.pm programme. This was a happy end to a roller-coaster period for him and his party. In the third Assembly elections in 2007 there was a resurgence in Plaid's performance, and, with no clear majority, he brokered a power-sharing deal with Rhodri Morgan's Labour Party and, historically, Plaid had a voice in Government for the first time.

His party hope that this success will help him grow in stature in the mould of Dafydd Wigley and Gwynfor Evans. He is perceived by his political colleagues as a good listener, reliable, organised and hard-working.

He was born in Denbigh, but, being the son of a nomadic chapel minister, he grew up in north and south Wales, going to school in Pontardawe and Ysgol y Berwyn, Bala. His brother, Rhisiart, who is an accomplished musician and live near me in Creigiau, describes their stay in Garnswllt, on the Glamorgan/Carmarthen border as a very happy time. This, no doubt, is a help in having a balanced view of Wales.

He studied Law in Liverpool and London and practised as a solicitor before embarking on a poltical career. He has found time to write two books, *Europe: The Challenge for Wales* and a biography of the 19th century publisher Thomas Gee.

We met at the Senedd, where he fitted me in just before a meeting with Roger Lewis, Chief Executive of the Welsh Rugby Union, and other representatives. I wondered if he was arranging Assembly funds to keep the successful coaches, Warren Gatland and Shaun Edwards, in Wales. His portrait came fairly quickly, although, in photographing him, I was disconcerted by similarities in certain features between him and his brother, who I know better.

O heddiw mlaen, bydd Plaid Cymru yn rhannu'r cyfrifoldeb o weithio'n uniongyrchol ar ran pobl Cymru. Rwy'n edrych 'mlaen i'r sialens.
Ieuan Wyn Jones

From today Plaid Cymru will be sharing the responsibility of directly operating on behalf of the people of Wales. I am looking forward to the challenge.
Ieuan Wyn Jones

IWAN BALA
ARLUNYDD - ARTIST

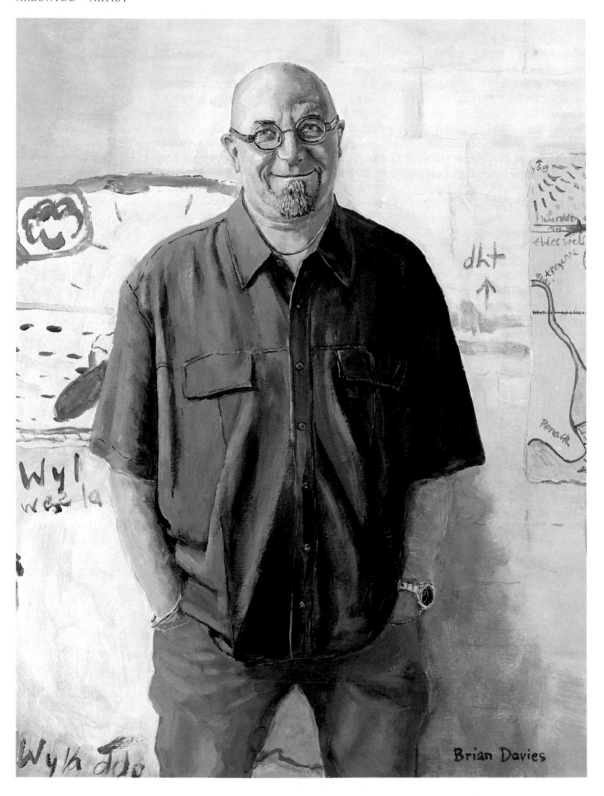

Mae Iwan wedi sefydlu ei hunan fel un o'r artistiaid mwyaf creadigol sydd yn byw yng Nghymru heddiw. Mae ei waith i'w weld mewn casgliadau yn yr Amgueddfeydd Cenedlaethol, Celfyddyd Fodern, Machynlleth, a'r Amgueddfa Ryfel yn Llundain.

Aeth i Ysgol y Berwyn, y Bala, a dod dan ddylanwad Glyn Baines, yr athro celf brwdfrydig. Er gwaetha'r diddordeb mewn arlunio, dechreuodd ar gwrs daearyddiaeth yn Aberystwyth cyn troi'n ôl i'w reddf naturiol a graddiodd mewn celf yng Nghaerdydd.

Sefydlodd ei hunan fel arlunydd, yn ennill comisiynau yn Zimbabwe, gan Ffilm Cymru a Chanolfan y Celfyddydau, Caerdydd. Enillodd sawl gwobr, yn cynnwys y Fedal Aur yn yr Eisteddfod Genedlaethol a Medal Owain Glyndŵr am ei gyfraniadau i'r celfyddydau yng Nghymru.

Mae'n ddeallus dros ben ac wedi ysgrifennu sawl traethawd a llyfr yn archwilio a dehongli arddull a ffurfiau celfyddyd, yn aml yn cyfeirio at hunaniaeth Cymru.

Dyw ei luniau ddim yn gyfforddus ac adnabyddus fel rhai Kyffin Williams a William Selwyn ac eraill. Maen nhw yn bryfoclyd ac yn gosod pôs. Maen nhw yn cynnwys ar bapur memrwn, mewn olew a golosg, ddelweddau o fapiau Cymru; menywod yn y brethyn a'r hetiau tal; ysgolion lan a lawr; cernluniau yn wynebu gwahanol gyfeiriadau a llongau ar y gorwel. Maen nhw'n cynnwys geiriau sy'n ychwanegu at y darlun symbolaidd o gwestiynau bywyd, ac am hanes a chwedlau Cymru.

Mae rhai o'r lluniau yn rhwydd ar y llygad mewn lliw a ffurf ond maen nhw i gyd yn sialens ac angen eglurhad i'w deall yn iawn. Ac mae hwn yn rhywbeth mae Iwan yn fodlon wneud yn ei ffordd fwyn ond awdurdodol. Roedd yn ddigon caredig i gyflwyno dau o'i lyfrau i fi i barhau fy addysg.

Roedd yn brofiad gwerthfawr i'w gyfarfod yn ei stiwdio a chartref ac roedd e yn ddigon bodlon â'i lun i'w roi yn anrheg i'w fam. Fel tâl, fe dderbyniais i brint o'i waith ar y cyd gyda'r prifardd Mererid Hopwood a baratowyd i godi arian tuag at Eisteddfod Caerdydd.

Oherwydd bod y llun gwreiddiol i'w weld yn y cefndir yn fy mhortread o Iwan, a bod Mererid yn perthyn i fi trwy briodas, mae'r llun ag arwyddocâd arbennig i fi. Diolch Iwan.

Iwan Bala has established himself as one of the leading creative artists resident in Wales today. His work can currently be seen in collections at the National Museum and Gallery of Wales, the Welsh Museum of Modern Art, Machynlleth and at the Imperial War Museum, London.

He went to Ysgol y Berwyn, Bala, and came under the influence of dedicated art teacher, Glyn Baines. Despite that, Iwan began a geography degree at Aberystwyth, but soon returned to his real interest, completing a degree in art at the Cardiff College of Art.

He succeeded in establishing himself as an artist in Wales, winning commissions to work in Zimbabwe, for Wales Film and for A Wall for Europe at Wales Arts Centre, Cardiff. He has also won numerous awards, including the 1997 Gold Medal for fine art at the National Eisteddfod and the Owain Glyndŵr Medal for outstanding contributions to the arts in Wales in 1998.

I regard him as an intellectual and he has written many essays and several books investigating and interpreting styles and forms of Art.

His paintings are not of the comfortable, recognizable images of the Welsh landscape and its people. There are fairly crudely drawn images on parchment paper, in charcoal and in oil paint, of maps of Wales, ladies in Welsh costume, ladders, profiles of faces in opposite directions, boats and horizons, world maps and globes. Words are also added to this symbolic illustration of contradictions in life and questions posed about Welsh history and myth.

Most of them are challenging and needing help and explanation. This is something that Iwan can do in a gentle but authoritative way without sounding pretentious.

It was a rewarding experience to meet him at his studio and at home and he was pleased enough to take my portrait to give to his mother. In exchange, he gave me a print of the work he had prepared for an event in support of the National Eisteddfod. It was a collaboration with the Welsh poet Mererid Hopwood having Cardiff as a theme. The original is partly shown in preparation in the portrait and, as I am also related to Mererid by marriage, the print has particular significance for me. Diolch Iwan.

Pan yn ifanc iawn treuliwn oriau yn fy ystafell yn arlunio mewn byd dychmygol wedi ei ysgogi gan deledu a llyfrau comics – mapiau, personoliaethau, hanes. Tydi pethau ddim wedi newid llawer am wn i...
Iwan

...a distinctive, deep-thinking artist who embraces his origins whilst continuously looking outwards to the world at large.
Amanda Farr, Director, Oriel 31

Y BRODYR JAMES BROTHERS
SÊR RYGBI - RUGBY STARS

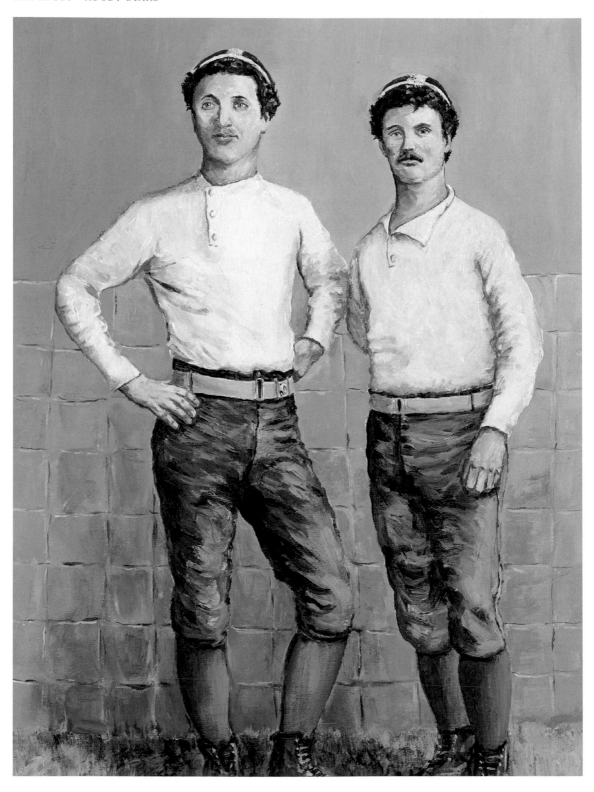

Mae rhyw ddiddordeb arbennig pan mae aelodau o'r un teulu yn llwyddiannus mewn maes arbennig ac mae nifer o esiamplau mewn chwaraeon (mas a'r llyfr cwis!). Un o'r enghreifftau cynnar yw'r brodyr Evan a David James a chwaraeodd fel haneri i dîm rygbi Abertawe a Chymru ar ddiwedd y ganrif cyn y ddiwethaf.

Yr hyn oedd mor nodweddiadol o'r ddau yma oedd bod nhw yn greadigol ac yn ddyfeisgar a llawn triciau ac yn denu'r torfeydd i Sain Helen. Fel tric arbennig roeddynt yn diddanu'r dorf wrth gerdded ar eu dwylo o'r lluman yn y gornel hyd at y pyst. Weithiau mae pobl fel hyn yn cael eu gwawdio (mae enw Mark Ring yn dod i'r meddwl, consuriwr o Gaerdydd yn yr Wythdegau oedd weithiau'n trial trosi ceisiau gyda chefn ei droed). Ond dyma eiriau Arthur Gould, un o enwogion y gêm yn y cyfnod hwnnw, "Dim consurwyr mohonynt ond haneri dawnus dros ben sydd wedi codi eu gêm i berffeithrwydd. Dydyn nhw ddim yn cwmpo mas, dydyn nhw ddim yn siarad bron ar y cae, ac maen nhw yn cadw i chwarae ta faint o daclo caled sydd". Disgrifiadau eraill yw "dau wiwer tu ôl i'r blaenwyr" a'r "marmosetiaid gwallt cwrlog".

Dim ond 5 gêm chwaraeon nhw dros Gymru, yn bennaf oherwydd eu cysylltiadau gyda'r gêm broffesiynol gyda Broughton Rangers yng ngogledd Lloegr. Cafodd y ddau eu derbyn nôl i Abertawe ar ôl cyfnod bant, ond erbyn diwedd y ganrif symudodd y ddau am y tro olaf i'r Gogledd am £200 a £2 yr wythnos a swyddi mewn warws – ac aeth y teuluoedd gyda nhw.

Mae rhaid cyfaddef, er bod fi wedi colli'n wallt, taw nid fi dynnodd y llun ardderchog o'r ddau ym 1895 – ond Alun Wyn Bevan. Gofynnodd i fi i ychwanegu lliw i'r print sepia i gynnwys yn ei gyfrol *St Helen's Stories*. Roedd rhaid bwrw amcan ar y lliwiau ond mae'n debyg y byddai'r crysau'n wyn a'r gwair yn wyrdd. Rwy'n falch o ddweud bod y portread wedi'i brynu i'w osod yng nghlwb hanesyddol Abertawe ac, yn rhyfedd, roedd Ira Preece, wyres David James, yn bresennol pan gyflwynwyd y llun.

There seems to be a particular pleasure when siblings achieve success in a particular field and there are many examples in sport. (Cue quiz questions.) One of the earliest examples in rugby is Evan and David James who played at half-back for Swansea and Wales in the late 19th century.

What makes them stand out particularly is that they were quick-witted, agile and dextrous and adored by the big crowds that attended the famous St Helen's ground. They showed off even more by occasionally walking on their hands from corner flag to goal post. The problem with players like this is that they can be derided as frivolous (Mark Ring of Cardiff comes to mind when he back-heeled conversions). However, Arthur Gould, one of Wales' greatest centre threequarters wrote "… they are not conjurors, but they are an exceptionally clever pair of halves who have brought half-back play to a state of perfection…They never wrangle, they hardly speak on the field, and no matter how much they are knocked about, they go on playing as if they were proof against injury". Other descriptions of them are "like squirrels behind the forwards" and "the curly-haired marmosets".

They didn't play many times for Wales because of their involvement with the Northern professional game. They flirted with Broughton Rangers in 1892, but were re-instated a few years later, much to the relief of Swansea supporters. However, at the end of the century they returned up North for £200 and £2 a week and jobs as warehousemen, and they went with their families.

I have to stress quickly that, despite my balding head, I was not around to photograph them in 1895 but I responded to a request from Alun Wyn Bevan to add colour to the excellent old photo of them to include in his book, *St Helen's Stories*. I had to guess at colours but we were fairly certain of the White Jersey and the green grass. I am pleased to say that my original painting was bought for the historic St Helen's clubhouse and, remarkably, Ira Preece, the granddaughter of David James could be there for the presentation.

Nid consurwyr mohonynt ond haneri dawnus dros ben sydd wedi codi eu gêm i berffeithrwydd.
Arthur Gould, Capten Cymru

Go for the Jameses; never mind if you think that they've got the ball or not, by the time you reach them one of them will.
Advice to an Irish team

JOHN BOWEN
ARLUNYDD - ARTIST

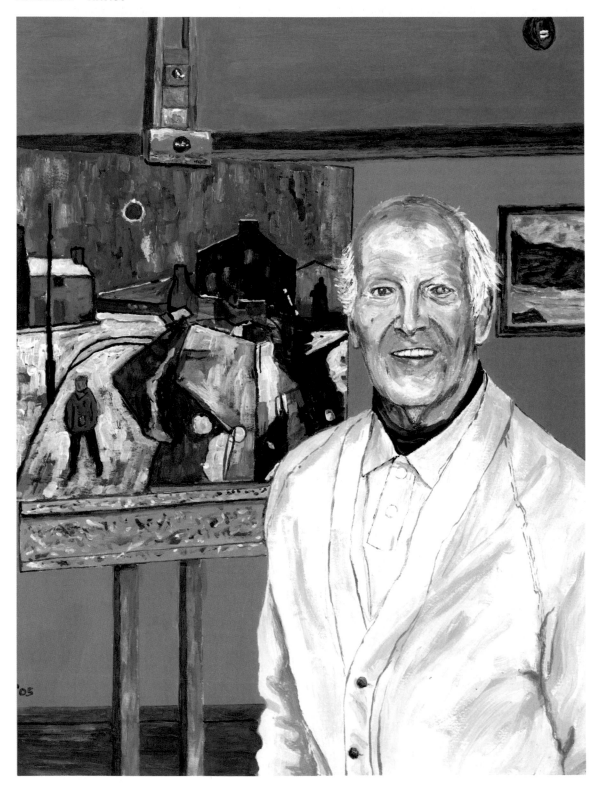

Roedd John Bowen yn baentiwr digon da i arddangos gyda Kyffin Williams a Ceri Richards ym 1952 ond ni chafodd gydnabyddiaeth tu fas i'w dre i'r fath raddau ag y cafodd y ddau arall. Roeddwn i yn ymwybodol ohono oherwydd fe a anogodd fi i fwynhau paentio pan oedd e'n athro celf yn yr ysgol.

Ganwyd yn Llanelli ym 1914 ac roedd ganddo 4 brawd talentog a'i frawd hynaf, Leslie, ddysgodd e i baentio. Dim ond 16 oedd e pan enillodd ysgoloriaeth i Ysgol Gelf Llanelli. Pan oedd yn 19 roedd yn cymryd dosbarthiadau ac ym 1939 apwyntiwyd e'n athro celf yn Ysgol Ramadeg y Bechgyn Llanelli. Yno y bu tan ei ymddeoliad yn 1979.

Yn dilyn hynny, daeth yn artist llawn amser, er nad oedd e wedi bod yn arddangos oddi ar y pumdegau. Cynhyrchodd yn gyson drwy ei oes, er gwaethaf diffyg ar ei olwg tua'r diwedd. Roedd ei wreiddiau yn ddwfn yn Llanelli ond roedd yn wybodus iawn am gelf ehangach – mae dylanwad Picasso a Chagal i'w gweld yn ei waith. Mae peth o'i gynnyrch yn haniaethol neu hanner haniaethol ac mae dylanwad Ceri Richards a Graham Sutherland i'w gweld ar ei waith. Mae rhai o'i luniau yn fwy real ond gyda naws swreal yn aml wedi'u hysbrydoli gan atgofion neu freuddwydion.

Roedd tre Llanelli a'i phobl yn ysbrydoliaeth iddo, a hefyd roedd ymweliadau â Ffrainc a Sbaen yn sbarduno lluniau lliwgar. Roedd o ddifri calon ynglŷn â'i waith ond roedd yn ddigon hapus i aros tu ôl i'r llwyfan, fel petai. Fel canlyniad, ni chafodd y clod roedd yn ei haeddu yn ystod ei fywyd.

Wedi dechrau paentio o ddifri yn hwyr yn fy mywyd roeddwn i moyn datgan fy ngwerthfawrogiad iddo ac, er bod ei iechyd yn torri, fe gwrddon ni yn ei dŷ a chael sgwrs o ddwy awr am y gorffennol a materion celf. Gwelais luniau roedd wedi'u paentio ond nad oedd eisiau eu gwerthu oherwydd nhw nawr oedd ei 'blant'. Tynnais ffotograff a phaentio fe gyda llun ar y gweill ar yr îsl. Ar ôl ei farwolaeth yn 2006, roeddwn yn falch dros ben o fod wedi cael y cyfle o brynu'r llun gorffenedig. Mae'n rhoi pleser mawr i fi.

John Bowen was a painter who exhibited with Kyffin Williams and Ceri Richards and continued to paint through his long life but was never recognized widely outside his native town of Llanelli as were the other two. I was aware of him because he was my art teacher in school and encouraged me to enjoy painting.

He was born in 1914, and had four artistically talented brothers and was taught to paint by his older brother, Leslie. When he was sixteen he won a scholarship to Llanelli School of Art. By the age of nineteen, he was already taking classes at the school. In 1939, he was appointed art master at Llanelli Boy's Grammar School, where he stayed until his retirement in 1979.

He then became a full-time painter, although he had been exhibiting in Wales and England since the 1950s. He produced a steady output of works throughout his long life, even as his eyesight failed in his later years. Although very much rooted in Llanelli, he was very knowledgeable about art. The influence of Picasso and Chagall can be seen in his work. Some of his paintings are abstract or semi-abstract and sometimes show the influence of other artists working in Wales, such as Ceri Richards and Graham Sutherland. Other paintings are more representational but can be infused with a surrealistic or magical air as they were often inspired by memories or dreams.

Llanelli was a constant inspiration to him, as he tried to capture the spirit of the place, and visits to the South of France and Spain also inspired him to paint in what he called "brilliant light and colour". He was deeply serious about painting but was happy to remain out of the limelight.

I wanted to acknowledge his influence on me and despite his failing health we met at his home, talked about Art and I saw paintings that, by now, he didn't want to sell – his 'children'. I photographed and then painted him with a work in progress on the easel, and after his death in 2006 I was so pleased to be able to buy that painting completed. I am very moved by it.

Dwi ddim am werthu fy lluniau mwy – dyma 'mhlant i nawr.
John Bowen

I paint on order to realise some of my sensations and experiences, although sometimes it would appear that the artist is merely an intermediary between the idea and the finished work.
John Bowen

JOHN OGWEN
ACTOR

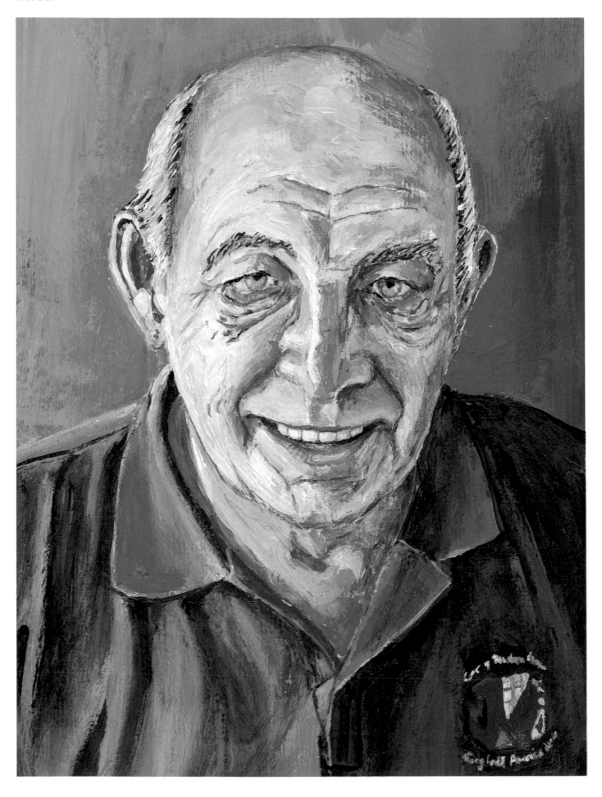

Mae John yn un o actorion mwyaf blaenllaw Cymru ac enillydd Gwobr Arbennig BAFTA Cymru yn 2004.

Magwyd John ym mhentref bach Sling, ger Bethesda, ac roedd ganddo ddiddordeb mawr mewn actio ers ei ddyddiau ysgol. Roedd yn aelod brwd o gwmni drama Ysgol Dyffryn Ogwen, dan hyfforddiant yr athro Saesneg, Rhys Gwyn a'r athro hanes, Ieuan Llewelyn Jones. Dylanwad mawr arall ar y cwmni drama oedd yr athro a'r dramodydd, Gwenlyn Parry. Ysgrifennodd basiant y Pasg ar gyfer y plant, ac mae John yn cofio iddo dynnu ei goes, gan ddweud mai fe roddodd ei gyfle cynta iddo fel actor pan chwaraeodd Iesu Grist yn ei ddrama.

Roedd John Ogwen hefyd yn chwaraewr pêl-droed da, ac yn streicar i dîm Dinas Bangor tra oedd yn y chweched dosbarth. Mae'n dal i ymddiddori yn y gêm, ac yn gefnogwr brwd i glwb Everton a thîmau pêl-droed a rygbi Cymru.

Astudiodd Saesneg a Chymraeg ym Mhrifysgol Bangor, a pharhaodd ei ddiddordeb mewn actio dan ddylanwad yr athro John Gwilym Jones. Cychwynnodd ar ei yrfa yn y byd adloniant yn syth wedi gadael y coleg. Meddai: "Ar y diwrnod y cês i fy ngradd, cynigodd Wilbert Lloyd Roberts job i mi efo Cwmni Theatr Cymru, ac mi es yn syth i berfformio yn Steddfod Bala yn 1967.'"

Aeth i Lundain am gyfnod, a chael clod am ei ran yn y ddrama The Corn is Green gyda'r enillydd Oscar, Wendy Hiller. Wrth gofio'r cyfnod yn Llundain, mae'n dweud· "Roedd o'n brofiad eitha od, ond mi wnes i ei fwynhau o. Ond, yn y diwedd, mi wnes i a fy asiant gytuno mai adra roeddwn i eisio bod."

Mae wedi chwarae'r brif ran mewn nifer o gyfresi ers hynny, gan gynnwys rhannau adnabyddus mewn dramâu a ddaeth gyda dyfodiad S4C, fel Minafon a Deryn, ac mae hefyd wedi cymryd rhan mewn nifer o ffilmiau.

Mae John yn gwmni cymdeithasol bywiog, a dweud y lleiaf, mae'n llawn hiwmor ac yn dynnwr coes digyfaddawd. Gwrddais i John ar un o'r diwrnodau golff, felly, yn y portread, mae yn ei grys polo. Mae ei wyneb yn amlwg yn llawn cymeriad, cryfder... a rhychau, ac i fod yn onest, rwy wedi gadael sawl un mas!

John is one of the most prominent and experienced of Welsh actors and received a Special Award from BAFTA Wales in 2004 for his distinguished service.

He was born and raised in the little village of Sling near Bethesda and was always interested in acting from his schooldays. He was a keen member of the Dyffryn Ogwen School Drama Group under the direction of the English teacher, Rhys Gwyn and history teacher Ieuan Llewelyn Jones and John remembers the significant influence of the playwright Gwenlyn Parry who wrote a Passion Play especially for the school.

John was a good enough footballer to be a striker for Bangor City while still in school and is a huge supporter of Everton and the Welsh Football and Rugby teams.

He studied English and Welsh at Bangor University where his acting was further encouraged by John Gwilym Jones. His career in the Entertainment Industry began immediately upon leaving college with the offer of a job with Cwmni Theatr Cymru and he performed in the Bala National Eisteddfod in 1967.

He went to London for a while and earned praise for his performance in The Corn is Green alongside the Oscar winner Wendy Hiller. He enjoyed his time in London but the tug of his home and the language and his Nationalistic feelings was too strong. Since then he has appeared in numerous films and television dramas such as Minafon and Deryn and even a part in an episode of Doctor Who.

John is very much a social animal with a wicked sense of humour and is great company. We met on one of his Tuesday Golf Days and that is why he's pictured wearing his golf shirt. He has a face full of character and lines, and I must confess that I haven't painted all the lines in!

You'll have to make up your mind whether you want to be a nationalist or an actor.
– I'll be a bit of both.
John's Agent and John

Da iawn dad!
Guto Hughes, ar Fwrdd Neges y We y BBC

JOHN (J.O.) ROBERTS
ACTOR, ATHRO - ACTOR, TEACHER

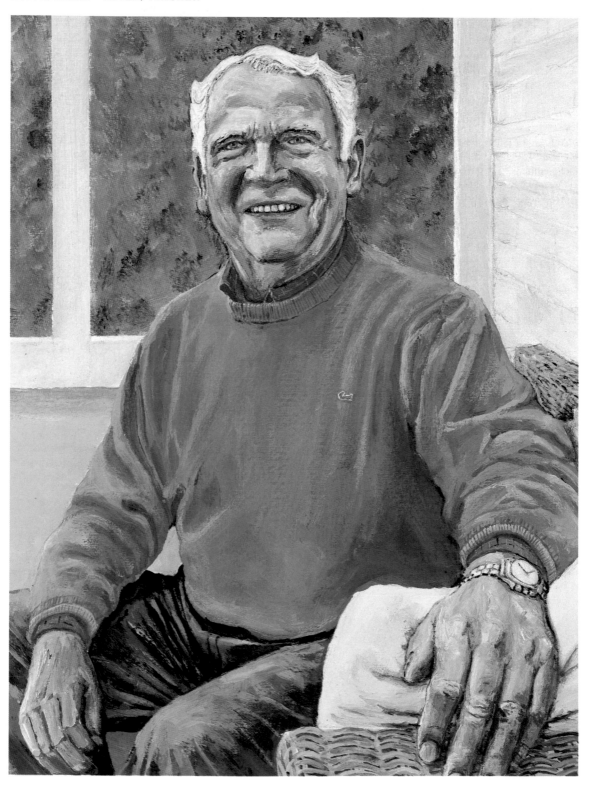

Mae e'n adnabyddus i bawb ond ei deulu fel J.O. ac mae wedi treulio ei fywyd proffesiynol yn plethu byd addysg gyda'r maes actio gan brofi'i hunan yn un o actorion mwyaf profiadol ac amryddawn ar lwyfan, teledu a radio sydd i gael yng Nghymru.

Magwyd yn y gymuned Gymraeg gryf a sefydlwyd yn Lerpwl wrth i drigolion y gogledd fynd yno i gael gwaith ac, ar nodyn ysgafn, y mae yn egluro i ni yr hwntws pam fod shwd gymaint o gefnogaeth i dimau o Loegr, sef Lerpwl neu Everton, yng ngogledd Cymru. Beth sy'n bod ar Wrecsam a Phorthmadog?

Fe anwyd J.O. yn y ddinas fawr ond, yn ystod y Rhyfel gyda'r perygl o fomio'r dociau, symudwyd e i Sir Fôn i fyw gyda'i nain a'i daid, profiad cymysglyd i fachgen ifanc yn byw ar wahân oddi wrth ei rieni am gyfnodau hir.

Gadawodd yr ysgol i fynd am hyfforddiant athro yng Ngholeg y Normal ym Mangor ac yna dychwelodd i Lerpwl fel athro, ac yn y pen draw nôl i'r Normal fel darlithiwr. Yn ystod hyn i gyd, bu'n actio ym mhob cyfrwng mewn ystod eang o rôliau a chynyrchiadau. Roedd hefyd yn chwarae rhan llawn yng ngweithgareddau diwylliannol y Coleg a'r gymuned gyda chariad arbennig tuag at ganu corawl.

Mae'n byw ym Menllech ac mae ei gôr lleol, Côr Meibion y Traeth, yn rhoi mwynhad mawr iddo yn ei ymddeoliad. Mae dau beth arall sydd yn rhoi pleser iddo hefyd, y cyntaf yw'r wyrion, plant ei blant Gareth a Nia sydd yn gyflwynwyr radio a theledu, a'r ail yw golff. Drwy'r gêm honno des i nabod J.O. ar daith arbennig i Iwerddon a adnabyddwyd fel 'Stag Dewi Pws'. Diwrnodau cofiadwy a daeth J.O. a finnau yn agos fel yr 'Old Stagers'.

Roeddwn yn awyddus i'w baentio oherwydd ei yrfa lwyddiannus, ei gymeriad bywiog a'i wyneb glân, a daeth cyfle pan oedd ar ymweliad â Nia. Felly, dyma fe yn y tŷ gwydr a theg-anau yr wyrion o'i amgylch.

I baradwys y brodyr – a yrr bêl
Leia'r byd ar grwydr,
I gêl dwll â bagal dur
Ac yna am y gwydr.
Cyn-gapten Clwb Golff Nefyn

He is known as 'J.O.' to everybody except his family and he has spent a professional life blending the worlds of education and acting, proving himself one of Wales's most experienced and durable actors on stage, radio and television.

He emerged from the intensely Welsh community that had settled in Liverpool in the search for work. Knowing more about its existence helps to explain to south Walians why north Walians seemed to divide their football support between Liverpool and Everton and not Wrexham and Porthmadog!

J.O. was born in the city but was evacuated during the War to avoid the bombing raids on the Docks and lived with his grandparents on Anglesey, a bitter-sweet experience for a young child because he was separated from his parents for long periods.

He left school to train to be a teacher at Bangor Normal College then returning to his home city to teach, and then eventually back to the 'Normal' as a lecturer. During all this time he acted on stage, radio and television in a wide variety of roles and productions. He would also be playing a full part in college and community cultural activities with a special love for choral singing.

He lives in Benllech on the north-western coastline of Anglesey and his local choir, Côr Meibion y Traeth, supplies continuing pleasure in his retirement. His two other great loves now are his grandchildren from his two children Gareth and Nia, who are both TV and radio presenters, and golf. It is through the game that I became familiar with J.O. on an Irish week that was known as Dewi 'Pws' Morris' Stag. It was a great few days full of humour and song and I think that he and I looked upon ourselves as the elder statesman of the group and we got on very well.

I was keen to paint him because of his very worthy career, his lively personality and his handsome, distinguished face. We met in Nia's house near Cowbridge out in the conservatory surrounded by the children's toys and there is a little of the actor's stance about the picture.

In my long acting career I've been every rank of policeman from Constable to Chief Constable – I should really be on a pension by now!
J.O.

JONATHAN DAVIES
CHWARAEWR RYGBI - RUGBY PLAYER

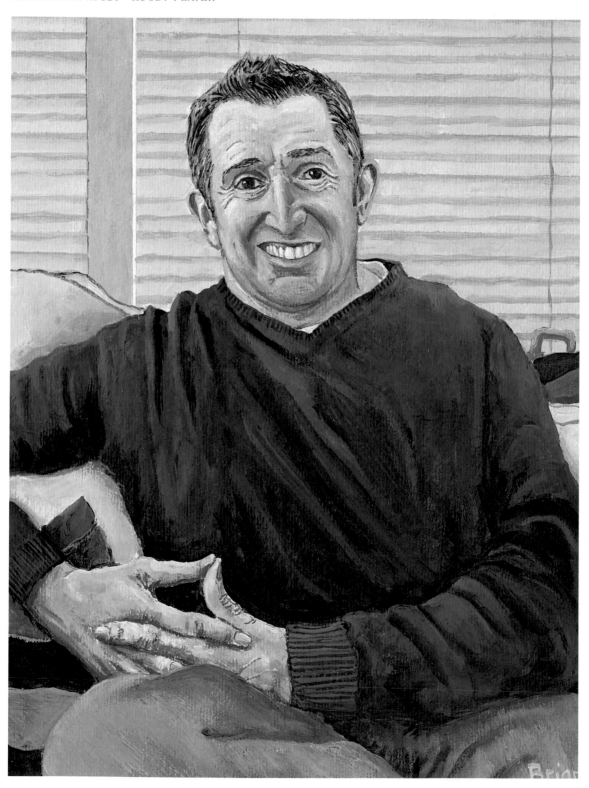

Mae Jonathan yn llinach yr enwogion sydd wedi chwarae maswr dros Gymru ac oddi ar ei ymddeoliad mae wedi plesio gwylwyr gyda'i ffraethineb a'i ddealltwriaeth y tu ôl i'r meic.

Ganwyd yn Nhrimsaran ym 1962, a gyda'r twf mewn mini-rygbi, dangosodd ei allu yn gynnar iawn – mae ffilm fideo ar gael ble mae e yn gweu ei ffordd drwy lu o amddiffynwyr. Er yr addewid yma, ni chafodd ei ddewis i chwarae dros dîm ysgolion na ieuenctid Cymru ond ymunodd gyda Chastell-nedd yn 1982. Roedd mas gydag anaf drwg am gyfnod a dewiswyd i ddod nôl mewn gêm bwysig iawn, ac ar y radio mynegais fy amheuaeth am ddodi chwaraewr ifanc i mewn i'r sefyllfa yna. Roeddwn yn gwbl anghywir wrth iddo ddangos yr hunan-gred ffraeth sydd mor nodweddiadol ohono ac rwy wedi bod yn ffan ers hynny. Mewn cyfnod cymharol di-fflach yn hanes rygbi Cymru roedd Jonathan yn seren a'r uchafbwynt oedd y gêm yn erbyn yr Alban yn '88 pan chwaraeodd Mark Ring a Ieuan Evans yn wych hefyd.

Mae'n dwli ar sialens (ac arian efallai!) wrth symud o Gastell-nedd i Lanelli ac ymlaen i Rygbi XIII gyda Widnes. Yn y Gogledd, etholwyd ef ddwywaith yn Chwaraewr y Tymor a chwaraeodd dros Brydain a sgori cais cofiadwy yn erbyn Awstralia yn Wembley. Profodd ei hunan hefyd wrth ymuno gyda Canterbury Bulldogs yn Awstralia. Anrhydeddwyd gyda MBE yn 1996.

Roedd ei ddychweliad i'r gêm broffesiynol yng Nghaerdydd yn siomedig ar y cae, yn cael ei ddiystyru fel maswr ond roedd Jonathan yn agor drysau i fyd y cyfryngau wrth sylwebu yn Gymraeg a Saesneg, ar Rygbi'r Undeb a XIII, ac mae ei ddealltwriaeth, hiwmor ac onestrwydd wedi profi yn boblogaidd iawn.

Rwy wedi teimlo'n agos iawn tuag ato yn ystod ei yrfa. Rwy wedi ei holi sawl gwaith ar y radio ac rwy'n gefnogwr cryf o'i ymdrechion dros ei wlad. Ar ben hynny roedd Len – ei dad, a fu farw yn gymharol ifanc – yn chwarae i glwb fy mhentre, sef Llangennech, ac yn cael gemau i Lanelli ac Abertawe ar brydiau. Roedd yn siarad yn garedig gyda fi fel crwtyn ac roedd yn ganolwr uniongyrchol gyda llygad da am y bwlch.

Cwrddais Jonathan gyda Karen, ei wraig gynta, a fu farw yn ifanc. Mae pobl yn falch bod e wedi ychwanegu at y teulu gyda'i ail wraig Helen, a phan gwrddon ni am luniau roedd ei ferch ifanc wedi gwasgaru ei theganau ar hyd y lle, ond roedd Jonathan i weld yn hapus yn y llanast.

"Beth oedd y newid mwyaf wrth ddychwelyd i Rygbi'r Undeb?"
– Rown i'n oer ar gae rygbi am y tro cynta ers saith mlynedd
Jonathan

Jonathan is in the lineage of great attacking Welsh Rugby outside-halves and since retiring he has made a great name for himself as a broadcaster.

He was born in Trimsaran in 1962 and with the growth of mini-rugby he was able to show his attacking talent from a young age and there is video footage of him weaving his way past would-be tacklers. Surprisingly, he did not gain junior honours but he joined Neath RFC in 1982. He suffered a bad injury but came back to play in an important match and, on the radio, I questioned the wisdom of playing this inexperienced youngster so soon. I was proved wrong because his confident ebullience was evident then and I have remained a fan. He was a breath of fresh air in what was a generally lean time for the Welsh XV, and the highlight was the 1988 match against Scotland when Mark Ring and Ieuan Evans also shone. His cheekiness was uplifting and this characteristic has been the basis of his commentating success.

He has never resisted a challenge, moving to Llanelli from Neath and then the big step to Widnes Rugby League. Up North, he was twice voted the Player of the Year, played for Great Britain scoring a brilliant try at Wembley to beat Australia, and also proved himself in Australia with the Canterbury Bulldogs. He was awarded an MBE in 1996.

His return to Cardiff Rugby Union was an anti-climax playing-wise and I felt his skills were undervalued but, by then, he had successfully laid the foundation for his media work in Union and League and in English and Welsh.

I have felt close to him through his career. I interviewed him several times. His father Len, who sadly died quite young, played for my home village, Llangennech, between spells with Swansea and Llanelli, and he was kind to me as a youth player - he was a dashing type of centre with a good burst of speed.

I had also met Jonathan with his first wife Karen, who again died tragically young. One can obviously be pleased for him to have started an extra family with Helen, and, when I met to photograph him, his precocious young daughter had toys strewn around the conservatory and I rather liked the idea of Jonathan in the midst of this.

No-one knows why I am called Jiffy, but if I tell you, I have to kill you!
Jonathan

KARL JENKINS
CYFANSODDWR - COMPOSER

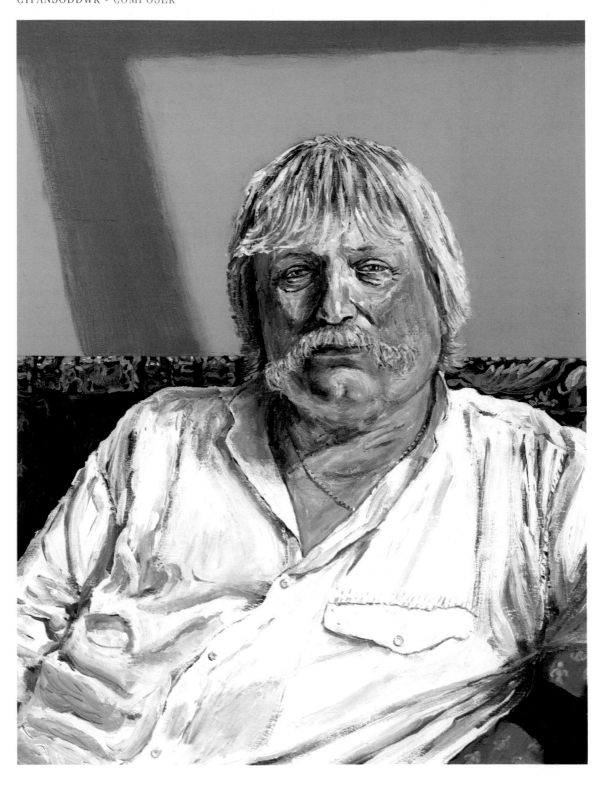

Karl yw y cyfansoddwr cyfoes mwyaf poblogaidd ym Mrydain ac mae ei waith yn ennill clod rownd y byd yn ogystal. Magwyd ym Mhen-clawdd ar Benrhyn Gŵyr. Roedd ei dad yn ysgolfeistr, organydd ac arweinydd côr ac yn naturiol rhannodd ddysgu am gerddoriaeth a phiano gyda'i fab.

Astudiodd Karl gerddoriaeth ym Mhrifysgol Caerdydd a'r Academi Frenhinol yn Llundain. Wedi graddio, dechreuodd chwarae a chyfansoddi jazz gyda'r grŵp Nucleus a Soft Machine yn hwyrach. Bu nhw'n chwarac yn y Proms, Carnegie Hall a Gŵyl Jazz yn Newport, Rhode Island.

Yn dilyn hyn, sefydloedd Karl gwmni ysgrifennu cerddoriaeth a geiriau i hysbysebion i gwmnïau mawr y byd fel Pepsi, Levi's, Tag Heuer, De Beers, Volvo, Renault a B.A.

Ei lwyddiant mawr cyntaf mewn cyfansoddi cyfoes oedd ei albwm Adiemus: Songs of Sanctuary, a ddisgrifiwyd gan Karl fel gwaith corawl yn nhraddodiad clasurol Ewropiaidd ond gyda'r sŵn lleisiol yn 'ethnig'. Aeth hwn i ben y siartau rownd y byd gan arwain at lu o gomisiynau sydd wedi scfydlu ei statws ond yn cadw i ddenu beirniadacth gan gerddorion traddodiadol er gwaetha'r gwerthiant mawr sydd ar ei recordiau.

Dyma restr o rai o'r llwyddiannau: The Armed Man; A Mass for Peace; Crossing the Stonc; Dewi Sant, Quirk a Stabat Mater. Mae Karl wedi derbyn llwyth o anrhydeddau, yn cynnwys Cymrawd yr Academl Frenhinol a'r Coleg Cerdd a Drama a'r OBE am ci gyfraniad i gerddoriaeth Prydain.

Pan gwrddon ni yn ei dŷ ym Mhenrhyn Gŵyr roeddwn braidd yn nerfus cyn iddo gyffesu fy mod i yn arwr rygbi iddo pan yn ei arddegau(!). Cymerodd drafferth i ddangos imi ei gyfrifiadur a oedd yn gwneud y gwaith o drefnu a golygu cerddoriaeth yn llawer yn haws nac yn y gorffennol.

Wrth ystyried y portread mae gan Karl nodweddion amlwg – y gwallt golau hir a'r mwstas hir a'r sbectol fach, gron ond roedd yn awyddus i'r llun ei ddangos heb y sbectol. Roeddwn yn ddigon balch o'r portread ond roedd llawer o waith ar y mwstas!

Mae Offeren Karl yn bleser pur i wrando iddi ta ble i chi – yn y car neu yn y baddon.
Robin Sainty

The UK's most popular contemporary composer, Karl Jenkins was born in 1944 and was raised in Pen-clawdd. His father was a school teacher, organist and choir master, who taught him music theory and the piano.

Karl studied music at the University of Wales, Cardiff and the Royal Academy of Music in London. After graduation, he initially played and wrote jazz with the group Nucleus and later Soft Machine who, in their time, played venues as diverse as Carnegie Hall, the Proms and the Newport Jazz Festival in Rhode Island.

Following Soft Machine, Jenkins started a media company writing jingles and music for adverts. Credits included B.A., Renault, Volvo, De Beers, Tag Heuer, Levi's and Pepsi.

His major breakthrough in contemporary composition was with the 1994 album Adiemus: Songs Of Sanctuary, described by Karl as "an extended choral-type work based on the European classical tradition, but where the vocal sound is more akin to 'ethnic' or 'world' music." This topped music charts around the world and led to a series of further Adiemus albums and thence to a continuous stream of commissions which have established his world class status in his unique style that some classical traditionalists question but millions appreciate.

The Armed Man; A Mass for Peace, Requiem, Crossing the Stone, Dewi Sant, Quirk, and Stabat Mater are just some of the works that he has composed within recent years.

Karl has been given a host of accolades; Fellow and Associate of the Royal Academy of Music, Fellow of the Royal Welsh College of Music and Drama and in 2005 he was awarded an OBE for his services to British music.

I was a bit in awe of meeting him at his home in Gower but when he said that I had been a boyhood rugby hero of his at Llanelli it was a comforting boost for my ego! He even had time to show me how computer programs made the work of arranging and editing compositions so much easier than in the past.

As a portrait subject, he has some obvious characteristics, the long fair hair and the moustache, which took quite a few fine brushstrokes! His round spectacles are distinctive too, but he said that he didn't wear them much when relaxing at home and I was happy with that.

I couldn't be the kind of composer who writes music that no one wants to hear.
Karl Jenkins

LYNN DAVIES
ATHLETWR - ATHLETE

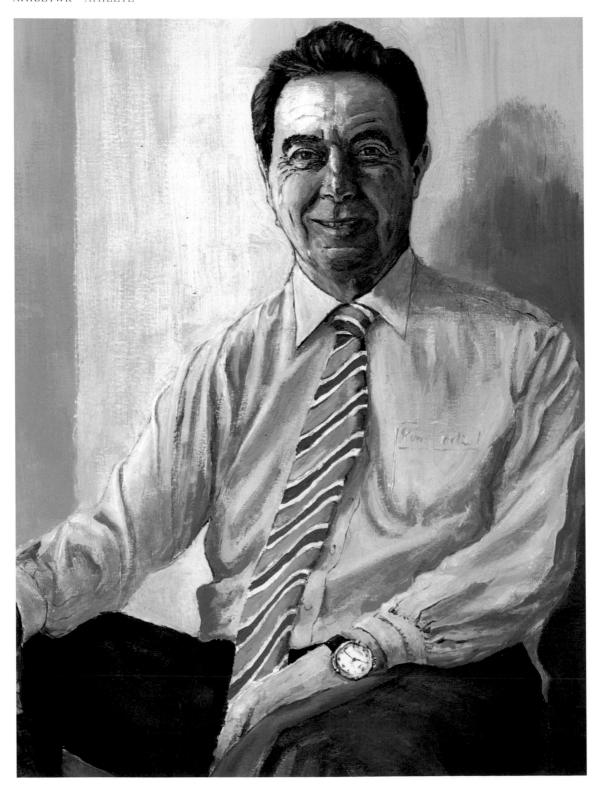

Lynn yw'r unig Gymro i ennill medal aur mewn athletau yn y Mabolgampau Olympaidd. Rheswm da felly dros ei gydnabod. Enillodd ar y naid hir yn Nhokyo yn 1964. I fi roedd yr achlysur yn un o'r digwyddiadau hynny ble chi'n cofio'n glir ble oeddech pan glywoch chi'r newyddion. Roeddwn yn bwyta brecwast yn nhŷ fy mam-yng-nghyfraith. Bryd hynny, doedd ddim telediad byw o ben draw y byd, felly yn hwyrach yn y dydd y gwelon ni luniau o'r gwynt a'r glaw yn Siapan, a phrofiad Lynn o amgylchiadau cyffelyb yn y Cymoedd yn help iddo drechu'r Americanwr Ralph Boston ac Igor Terovanesyan o Rwsia. Roedd yn wefr arbennig i fi oherwydd roeddwn wedi bod yn cystadlu fel gwibiwr pan oeddwn yn yr ysgol ac yn y coleg ac felly yn cymryd diddordeb mawr mewn athletau. Mae Lynn o Nant-y-moel yng Nghwm Ogwr ac fel rhan o'r dathliadau yn y pentref fe farciwyd hyd y naid mas ar y palmant.

Yn dilyn y gamp fawr, enillodd fedal aur hefyd yng Ngemau'r Gymanwlad yn Jamaica 1966 a Chaeredin 1970, ac aur ym Mhencampwriaethau Ewrop ym 1966 ac arian ym 1969. Roedd hefyd yn rhan o'r ddrama yn un o ddiwrnodau mawr hanes athletau yn y Gemau Olympaidd ym Mecsico 1968, pan oedd Lynn yn amddiffyn ei deitl, wrth i Bob Beaman ddryllio record byd gyda naid oedd yn 55cm yn bellach, a distrywio'r gwrthwynebwyr.

Er gwaethaf hynny bu naid bersonol Lynn o 8.23m yn Berne ym 1968 yn record ym Mhrydain am 34 o flynyddoedd. Yn dilyn ei ymddeoliad bu Lynn yn rheolwr ar dîm athletau Prydain ac yn hyfforddi tîm athletau Canada. Y mae nawr yng ngholeg UWIC, Caerdydd yn edrych ar ôl y myfyrwyr elît, ac felly pan gwrddon ni yn y coleg i dynnu lluniau roedd yn falch dros ben i ddangos y cyfleusterau newydd ysblennydd dan do oedd ar y campws. Hefyd cawsom sgwrs ddifyr dros ben am y byd athletau ddoe a heddiw. Fe yw llywydd 'Athletau UK' a chwaraeodd ran flaenllaw yn ymgais Llundain i lwyfannu'r Gemau'r Olympaidd yn 2012. Mae nawr wedi derbyn CBE am ei gyfraniad i'r byd athletau.

Mae llawer o dynnu coes am y ffaith bod e yn edrych mor ifanc a ffit ac erioed. Fel yr atebodd ei wraig, Meriel, y cwestiwn am gyfrinach eu priodas hir: "Ni'n dau mewn cariad â'r un dyn!" Tynnu coes? Efallai.

Lynn is the only Welsh athlete ever to win Olympic gold in a track and field event. Some claim to fame. He won the long jump in Tokyo in 1964. It was one of those occasions for me that you know where you were when you heard the news. I was having breakfast in my mother-in-law's. Remember that in those days there were no live TV transmissions from the other side of the world, so it was only later in the day that we relived the moments when the experience of wet and windy days in the Valleys proved a crucial factor in Lynn overcoming Ralph Boston and Igor Terovanesyan in the Tokyo rain. I was so thrilled because I had been a sprinter in the Welsh Schools the year before Lynn and had competed at The White City in London, so I identified with the athletic experience and realized the magnitude of his achievement.

He also won gold at the 1966 Jamaica & 1970 Edinburgh Commonwealth games, as well as European Championship gold in 1966 and silver in 1969. However, he was also part of one of the great moments in athletics history when he defended his Olympic title in Mexico in 1968 and Bob Beaman beat the existing world record by 55cm in a freak jump to shatter the opposition.

Nevertheless, Lynn's personal best of 8.23 metres, set in 1968 in Berne, stood as the British record for a remarkable 34 years. Following his retirement, Lynn moved to sports administration, including spells as team manager British athletics at the Olympics and technical director for the Canadian Track and Field Association. He now works at UWIC in Cardiff looking after elite performance students and he was keen to show me around the wonderful new indoor facilities when we met for a photograph, and I enjoyed talking with him about athletics past and present. He is currently president of UK Athletics and played a key role in London's successful bid to stage the 2012 Olympics and has been awarded a CBE.

What gives him the greatest pleasure now is that he has kept his youthful good looks. When his wife Meriel was asked for the secret of their long marriage, she replied, "We're both in love with the same man!" Just a joke – probably.

Lynn's Leap has been voted the greatest moment in Welsh Sporting History.
National Survey

Mae chwaraeon a bywyd yn ymwneud â cholli. Mae'n rhaid deall fel i golli.
Lynn Davies

MATTHEW MAYNARD
CRICEDWR - CRICKETER

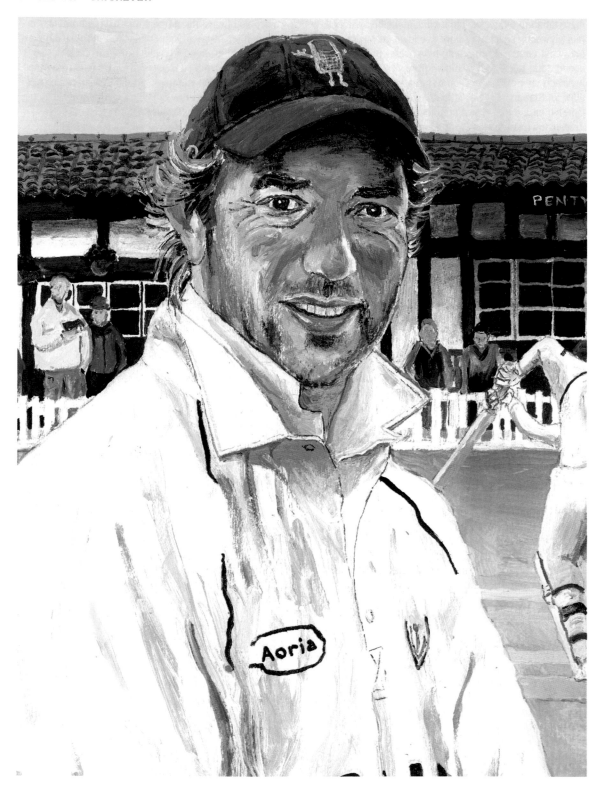

Bu Matthew yn un o hoelion wyth Clwb Criced Morgannwg am dros ddeng mlynedd, yn helpu nhw i sawl buddugoliaeth gofiadwy gyda batio ymosodol, ac mae wedi sgorio 54 cant, record i'r clwb.

Tyfodd lan ym Mhorthaethwy yn mwynhau chwaraeon ond gyda dawn arbennig mewn criced. Wrth cael ei gyfle gyda Morgannwg ym 1985, sgoriodd ei gant cyntaf yng Nghystadleuaeth y Siroedd yn erbyn Swydd Efrog mewn dull cyffrous, yn bwrw tri chwech yn olynol heibio bowliwr Lloegr, Phil Carrick. Erbyn 1986, fe oedd chwaraewr ifancaf y sir i sgori 1000 o rediadau, a blwyddyn yn hwyrach cyflawnodd y gamp o gant cyn cinio yn erbyn Gwlad-yr-haf.

Bu presenoldeb Viv Richards ym 1990 yn ysbrydoliaeth i Matthew a pharhaodd i fatio'n llwyddiannus, gan gyrraedd ei sgôr mwyaf, 243, yn erbyn Swydd Hampshire. Enillodd Morgannwg Gynghrair y Sul ym 1993, a Matthew oedd y capten wrth i'r sir gipio'r Bencampwriaeth ym 1997 a'r Cwpan Benson & Hedges yn Lords yn 2000.

Dewiswyd i chwarae dros Loegr ym 1988 ar yr Oval yn erbyn India'r Gorllewin ond heb lwyddiant. Er gwaethaf hynny, etholwyd yn chwaraewr ifanc y flwyddyn. Aeth ar daith i Dde Affrica ym 1990 gyda thîm Mike Gatting, a wynebodd Awstralia ym 1992, ond ei stori ar y lefel uchaf oedd o'r addewid disglair ddim yn cael ei wireddu.

Er gwaethaf hynny roedd Duncan Fletcher yn gwerthfawrogi ei ddealltwriaeth o'r gêm a gwahoddodd e Matthew i fod yn aelod o dîm hyfforddi Lloegr yn 2005 ond, gyda Fletcher yn gorffen, yn 2007 apwyntiwyd e yn rheolwr Morgannwg.

Mae e wedi byw ym Mhentyrch, pentref cyfagos, am sawl blwyddyn ac roedd grŵp ohonom wedi sefydlu sgwâr criced ger y maes rygbi. Datblygwyd hwn yn llawn gan John Moore o Thomas Carroll Insurance i'r fath safon nes chwaraeodd Morgannwg gêm undydd yno. Yn hwyrach, ddaeth Matthew â thîm yno i agor y pafiliwn newydd. Roedd ffotograffydd proffesiynol wrth law a defnyddiais ei luniau fe i baentio Matthew gyda'r pafiliwn yn y cefndir. Mae e wedi llofnodi'r llun sydd nawr yn hongian yn barchus ar wal tu fewn i'r adeilad.

Matthew was one of the mainstays of Glamorgan Cricket Club's team for over ten years, helping them to many memorable victories with some spectacular batting displays and he has scored 54 centuries, more than any one in their history.

He grew up in Menai Bridge, and always showed a particular flair for cricket. He burst onto the County Cricket scene with tremendous style in 1985, when he scored his maiden century for Glamorgan against Yorkshire, hitting three successive sixes past England bowler Phil Carrick. By 1986, he'd become the youngest ever Glamorgan player to score over 1,000 runs and a year later managed a century before lunch against Somerset.

The presence of Viv Richards at Glamorgan in 1990 helped spur Matthew on and he remained a prolific run scorer, reaching a career best of 243 against Hampshire. Glamorgan won the Sunday League title of 1993 and he was captain in their championship victory in 1997 and their Benson and Hedges Cup victory at Lords in 2000.

Matthew made his Test debut for England in August 1988 against the West Indies at the Oval, and though he scored few runs, by the end of that summer he was voted young cricketer of the year. He went on to tour South Africa with Mike Gatting's XI in 1990 and took part in the Ashes series of 1992. However, it is a pity that his outstanding ability never manifested itself on the International stage.

His cricketing acumen was recognized by Duncan Fletcher who brought him in to his England coaching team in 2005, and in 2007 he was appointed Glamorgan's cricket manager.

He has lived in Pentyrch, my neighbouring village, for some years and a group of us years earlier had helped to set up a cricket pitch there which was developed by John Moore of Thomas Carroll Insurance to such a quality that Glamorgan played a one-day match there. Later Matthew brought a team to play in a special match to open the new Pavilion. A professional photographer was on hand and I used his pictures to paint Matthew against the old-style pavilion, and the portrait signed by him takes pride of place on a wall inside.

Mae mynydd i'w ddringo gan Matthew Maynard wrth i Forgannwg derbyn y llwy bren.
Pat Gibson

In the mid-90's we were labelled the 'Crazy Gang' as we scrapped for every little thing. We need that mentality again.
Matthew on being appointed the new manager of Glamorgan C.C.C.

MATTHEW RHYS
ACTOR

Ganwyd a magwyd Matthew yng Nghaerdydd ac addysgwyd yn Ysgol Gymraeg Glantaf. Ar ôl chwarae rhan Elvis mewn sioe gerdd yn yr ysgol bu'n llwyddiannus yn ei ymgais i gael lle yn RADA. Yn ystod ei gyfnod yno cymerodd ran yn y gyfres blismyn ar y BBC: Back-Up, a hefyd yn y ffilm dywyll, House of America, gyda Siân Phillips. Nôl yng Nghaerdydd, enillodd wobr BAFTA Cymru am yr actor gorau am ei ffilm Bydd yn Wrol.

Oddi ar hynny mae wedi cymryd sawl rôl arwyddocaol ar ffilm a theledu. Ymddangosodd yn y ffilm waedlyd Titus gydag Anthony Hopkins a Jessica Lange; dwy ffilm gyda Jonathan Price, The Testimony of Taliesin Jones, a chomedi Sara Sugarman Very Annie Mary ac roedd yn cynnwys ei ffrind mawr Ioan Gruffudd. Yn 2000, chwaraeodd y rhan blaenllaw yn Metropolis, cyfres ddrama am ieuenctid yn byw yn Llundain. Derbyniodd glod am ei berfformiad gyferbyn Kathleen Turner yn y Graduate yn y West End a hefyd am Romeo yn Stratford.

Yn 2007 roedd yn y ffilm Love and Other Disasters gyda Brittany Murphy a Angels and Virgins gyda Hayden Christensen, Tim Roth a Mischa Barton.

Yn y cyfnod yma roedd yn treulio dechrau'r flwyddyn yn Los Angeles yn cystadlu am rôliau mewn cyfresi teledu newydd yn America. Gwobrwywyd ei ddyfalbarhad gyda rhan yn Brothers and Sisters, cyfres a welwyd ar Sianel 4 ac sydd yn ei hail dymor. Yn 2008 cymerodd ran Dylan Thomas gyferbyn Sienna Miller a Keira Knightley.

Matthew oedd un o'm testunau cynnar. Roeddwn yn rhagweld dyfodol disglair iddo ac fe fyddai yn fodlon cael ei lun i dynnu. Pan alwais yn ei gartre yn yr Eglwys Newydd roedd e yn barod gyda chwpaned o de, ac oedd yn gyfforddus iawn yn eistedd i mi. Yn y portread roeddwn yn falch bod fi wedi cymryd y drafferth i ychwanegu'r cardiau ac addurniadau Nadolig sy'n gwneud y llun yn un cartrefol.

Matthew Rhys was born and raised in Cardiff and educated at Ysgol Gymraeg Glantaf. After playing the lead role of Elvis in a school musical, he was accepted at RADA. During his time there, he appeared in Back-Up, the BBC police series, and in the bleak House of America with Siân Phillps. Back in Cardiff he won Best Actor at the Welsh BAFTA's for his role in the film Bydd yn Wrol.

Since then he has had significant roles in film and television. He appeared in the dramatic Titus, starring Anthony Hopkins and Jessica Lange; two consecutive films with Jonathan Price, The Testimony of Taliesin Jones, and Sara Sugarman's comedy Very Annie Mary, in which his great friend Ioan Gruffudd also appeared. In 2000, Matthew played the lead role in Metropolis, a drama series for Granada about the lives of six twenty-somethings living in London. He gained critical acclaim when he starred as Benjamin in the stage adaptation of The Graduate, alongside Kathleen Turner in the West End, and also as Romeo in Stratford.

In 2007 he appeared opposite Brittany Murphy in the independent feature Love and Other Disasters, and in Angels and Virgins, opposite Hayden Christensen, Tim Roth and Mischa Barton.

During this time he spent the early part of each year in Los Angeles doing auditions for major American TV. His persistence was rewarded with a leading role in the ensemble family drama Brothers and Sisters and the series was shown on Channel 4 in 2007 and due to continue. In 2008 he played the role of Dylan Thomas alongside Sienna Miller and Keira Knightley.

Matthew was with the earliest of subjects for me. I felt that he was destined for great things and I guessed he was approachable. When I called in the family home in Whitchurch he readily made a cup of tea and was the most comfortable subject settling to have his photograph taken. For the portrait, I was pleased that I added the Christmas cards and decorations that were in the background because it gives a homely feel.

Mae Matthew Rhys yn seren newydd yn Hollywood. Dyw e ddim yn cuddio'r ffaith bod e yn colli ei wallt a dyw e ddim wedi rhwystro ei yrfa.
Daniel Billet, About.com

I was always the lead in the school play, mainly because I was the only boy who did drama.
Matthew Rhys

MAX BOYCE
CANWR A CHOMEDÏWR - SINGER AND ENTERTAINER

Mae Max yn un o ddiddanwyr hoffus Cymru sydd wedi pontio rhwng y Gymraeg a'r Saesneg, y gogledd a'r de. Mae e wedi aros yn ffyddlon i'w filltir sgwâr ac yn llywydd ac yn dirmon Clwb Rygbi Glyn Nedd. Gweithiodd dan ddaear am dros ddegawd, ond arweiniodd ei ganu gwerin at gomedi, ac wedyn i'r record a dorrodd dir newydd, Alive in Treorchy ym 1973. Dilynodd recordiau eraill a chyfres deledu gyda'r hiwmor yn seiliedig ar fywyd a chymcriadau Cymru, gyda'r pwyslais ar rygbi.

Mae Max yn cadw i berfformio yn achlysurol, er enghraifft yn Nhŷ Opera Sydney yn ystod Cwpan y Byd, agoriad y Senedd ym Mae Caerdydd, a dwy raglen deledu wych yn 2007 ar gyfer Cwpan y Byd eto.

Yn ei ddyddiau cynnar, canodd yn Neuadd y Pentre, Creigiau, ac mae wedi bod yn bleser cael dilyn ei lwyddiant. Roedd ei ganeuon yn anthemau i'r llwyth o gefnogwyr rygbi oedd yna yn y saithdegau ac mae Hymns and Arias i'w chlywed o hyd. Roedd perygl bod y caneuon comig yn colli sbarc wrth eu hail-adrodd ond roedd Max wastad yn gallu ennyn ymateb ffres gan gynulleidfa fyw.

Er iddo dderbyn yr MBE, chafodd e mo'r llwyddiant rhyngwladol a ddaeth i ran yr Albanwr, Billy Connolly – efallai oherwydd bod ei hiwmor craff yn rhy berthnasol i Gymru ac i fyd rygbi.

Mae ein llwybrau wedi croesi dros y blynyddoedd ac roedd e yn ddigon hapus i gymryd ffotograffau yn ei glwb rygbi. Rhannon ni cwpl o beints a mynnodd taw dim ond y llywydd oedd yn prynu. Ar y pryd, doeddwn i ddim yn ymwybodol taw e oedd yn gofalu am y cae hefyd, felly roedd yr olygfa o du mewn y clwb, gyda'r glaswellt yn y golwg, yn addas iawn.

Max is a much-loved singer and entertainer who has remained loyal to his roots in Glynneath, being president and groundsman of the local Rugby Club. He worked underground for over a decade, but his folk-singing led to comedy and the ground-breaking album 'Alive in Treorchy' in 1973. Several other records and TV Series followed, based on humour around Welsh life and characters, with particular reference to rugby. He continues to sing and has performed in significant events such as the Rugby World Cup, Sydney Opera House and the opening of the Welsh Assembly. He was honoured with an MBE in 2001.

Max came to sing in the Church Hall in my home village of Creigiau in the late sixties and since then I have enjoyed seeing his career flourish. His songs became anthems for a generation of rugby supporters feeding off the Golden Era of the seventies and they could be sung verbatim by many. There was a danger of over-familiarity in his well-known musical routines, but he is very funny in adlibbing with a live audience. His humour is inventive and observant but success in Britain as a whole, such as achieved by the Scotsman Billy Connolly, was not emulated, perhaps because his material was so pertinent to Wales and rugby that outsiders could not empathise with the full context of the story.

Our paths have crossed occasionally over the years and he was happy to meet at Glynneath Rugby Club for photographs. We shared a couple of pints and he insisted that only the President was allowed to buy a drink with his visitors. I hadn't realized that he carried out groundsman activities as well and when I came to paint him I liked the view of him inside the club but with a view on to the field outside.

Mae ei ganeuon am y pyllau glo a diwydiannau yn atgof o amser a lleoliad arbennig ac yn haeddu coffa parhaol.
Amgueddfa Sain Ffagan

Boyce is the poet laureate of rugby. His humour is infused with a profound and moving understanding of the spirit of the game. Like all great comedians, however, he can grab your heart. There is truth, as hard and shining as a diamond, in the boisterous wit.
Sprio Zavos - Rugby Heaven

MENNA RICHARDS
GWEINYDDWRAIG TELEDU - TELEVISION ADMINISTRATOR

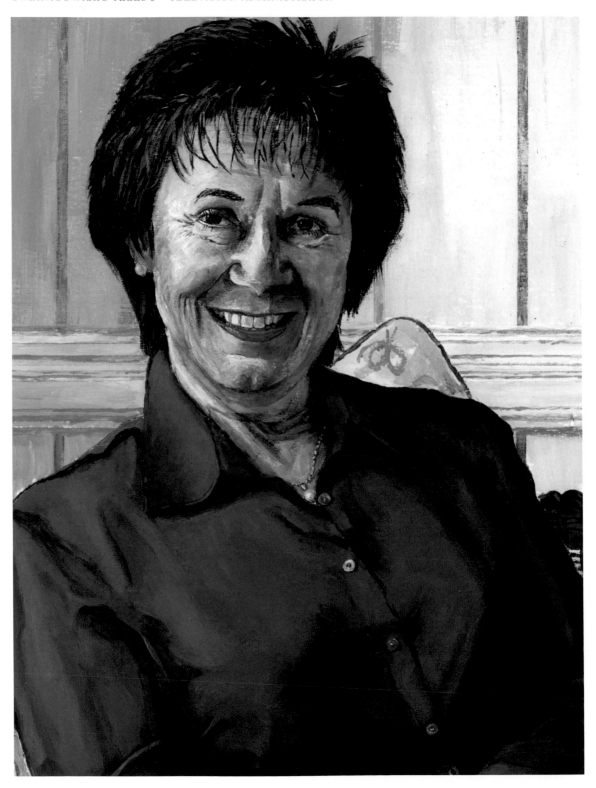

Mae Menna wedi bod yn Rheolwr y BBC yng Nghymru oddi ar 2000. Cyn hynny roedd yn Brif Gyfarwyddwr HTV Wales, a hi yw'r fenyw gyntaf i ysgwyddo'r swyddi hynny.

Addysgwyd yn Ysgol Ramadeg Maesteg a Phrifysgol Aberystwyth. Ar ôl graddio, ymunodd â BBC Cymru lle bu'n newyddiadurwraig ar radio a theledu lan at 1983.

Ymunodd â HTV Wales fel gohebydd a chynhyrchydd yn yr Adran Materion Cyfoes. Roedd yn cyflwyno adroddiadau ar wleidyddiaeth o Gymru a San Steffan, o'r Unol Daleithiau, Undeb Sofietaidd ac Ewrop. Apwyntiwyd yn Gyfarwyddwraig Rhaglenni ac wedyn Cyfarwyddwraig Darlledu yn HTV.

Fel Rheolwr BBC Cymru, mae hi yn gyfrifol am holl gynnyrch y BBC yng Nghymru yn Saesneg a Chymraeg, radio a theledu ac ar-lein, a gweithlu o 1,200 person. Mae'r BBC yng Nghymru yn cynhyrchu sawl cyfres deledu i'r rhwydwaith yn cynnwys Doctor Who, Tribe and A Year at Kew. Menna sy'n gyfrifol am y strategaeth yng Nghymru ac yn cyfrannu tuag at strategaeth yn ardaloedd eraill yn y Gorfforaeth.

Tu fas i'r BBC mae hi'n perthyn i nifer o sefydliadau a chyrff cyhoeddus, yn enwedig ym meysydd addysg a'r celfyddydau. Bu'n Gadeirydd y Coleg Cerdd a Drama ac aelod o Fwrdd Datblygu Bae Caerdydd. Mae hefyd yn is-lywydd Eisteddfod Genedlaethol Llangollen ac yn Gadeirydd Pwyllgor Llywio Cystadleuaeth Canwr y Byd BBC Caerdydd. Mae'n Gymrawd Anrhydeddus o Brifysgolion Aberystwyth a Chaerdydd a NEWI ac yn Gymrawd o'r Gymdeithas Deledu Frenhinol.

Mae ganddi gysylltiad gyda Phrifysgol Caerdydd yn mynd nôl i 1995 ac yn 2007 ddaeth yn Lywydd.

Mae'n briod â Patrick Hannan, y newyddadurwr a darlledwr profiadol ac yn eu cartref yn yr Eglwys Newydd y tynnais y lluniau. Roedd hi'n bleser gweld eu casgliad sylweddol o baentwyr enwog Cymru. Roeddwn yn arbennig o hapus gyda chyfansoddiad y person a'r cefndir sydd yn y portread ond mae'r llun wedi'i gwtogi i raddau i ffitio ar y tudalen.

Menna has been the Controller, BBC Wales, since February 2000. Previously, she was Managing Director of HTV Wales, a company in the United News & Media Group, and she was the first woman to hold either post.

She was educated at Maesteg Grammar School and the University of Wales, Aberystwyth. After graduating, she joined BBC Wales where she worked as a journalist on both radio and television news until 1983.

She then joined HTV Wales as a reporter and producer in the Current Affairs department. She reported on politics in Wales and Westminster, from the USA, the former Soviet Union and Europe. She was appointed Director of Programmes, HTV Wales in 1993 and subsequently Director of Broadcasting, HTV Group plc. She was also a director of the Group before the company was taken over by United News & Media.

As Controller of BBC Wales she is responsible for all of BBC Wales' services in English and Welsh on radio, television and online plus a staff of 1,200 people.

Outside the Corporation, she is involved with a number of other organisations and public bodies, particularly in education and the arts. She is a former Chair of the Royal Welsh College of Music & Drama and Board member of the Cardiff Bay Development Corporation. She is a vice-president of the Llangollen International Eisteddfod and chairs the steering committee of the BBC Cardiff Singer of the World competition. She is an honorary fellow of the University of Wales, Aberystwyth and the North-East Wales Institute and a fellow of the Royal Television Society.

There has been an ongoing commitment to Cardiff University since 1995 and in 2007 she became an Honorary Fellow of the University and also its President.

She is married to the distinguished Welsh Journalist and Broadcaster, Patrick Hannan, and it was at their Whitchurch home that the photographs were taken. They have an impressive collection of Welsh artists' work which I enjoyed. In the portrait I liked the overall composition of the sitter and the background, although the proportions have been cropped to best fit the page

Well, Miss Richards, you have done well, you're
Patrick Hannan's boss – home and away.
Canapes chat

MICHAEL HOWARD
GWLEIDYDD - POLITICIAN

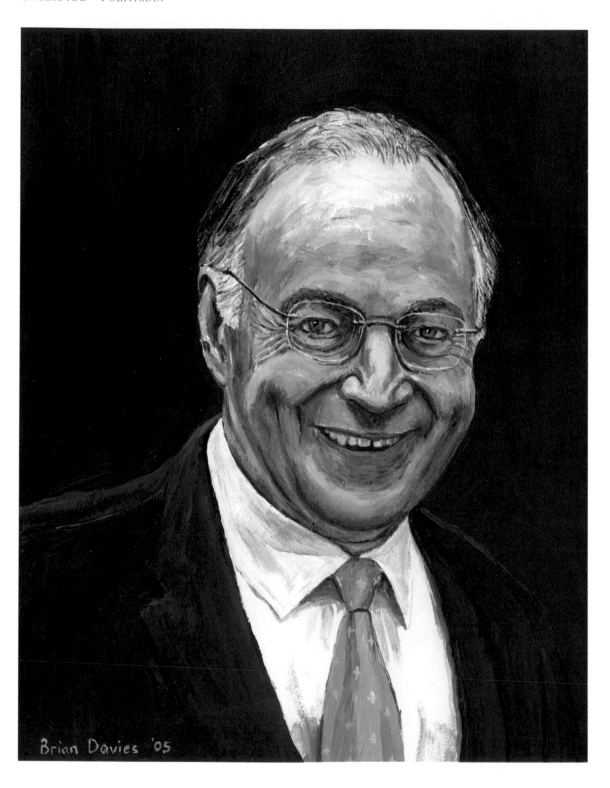

Brian Davies '05

Michael yw Aelod Seneddol Folkestone a Hythe yn Swydd Caint a fe oedd Arweinydd y Ceidwadwyr yn yr Etholiad Cyffredinol 2005.

Yn y Llywodraeth Dorïaidd diwethaf roedd yn Weinidog Cyflogaeth, yna yn Weinidog yr Amgylchedd ac yn olaf yn Weinidog Cartref am 4 mlynedd. Fe fydd e'n tynnu sylw at lwyddiannau'r cyfnod hwnnw – yn arbennig y gostyngiad sylweddol yn y troseddau. Ond fe gafodd yr enw o fod ar yr aden dde ac yn fyrbwyll. Cyhuddodd Ann Widdiecombe, un o'i blaid ei hun, fod 'rhywbeth o'r tywyllwch yn perthyn iddo' (ddim bod e wedi newid lliw ei wallt i newid ei dclwedd!). Bu cyfweliad enwog gyda Jeremy Paxman, pan ofynnwyd yr un cwestion 7 gwaith a Michael yn gwrthod ateb bob tro. (Dywedodd Paxman bod e wedi camddeall ei gyfarwyddwr yn ei glustiau!)

Nid yw Michael yn boblogaidd yng Nghymru yn gyffredinol oherwydd ei fod e'n perthyn i'r Blaid Dorïaidd, a dyw ei acen ddim yn awgrymu taw Cymro yw e. Ond mae'n rhaid i fi ddatgelu ein bod ni yn ffrindiau yn Ysgol Ramadeg y Bechgyn, Llanelli. Fe'n ganwyd ni ar yr un diwrnod, a phriododd ein rhieni ar yr un dyddiad a roedd ei fam yn gwerthu dcfnydd dillad i'm mam innau. Roeddwn yn ffrindiau cr gwaetha'r ffaith nad oedd e ddim yn siarad Cymraeg, nac yn chwarae rygbi nac yn astudio gwyddoniaeth.

Y tro diwethaf i ni gyfarfod oedd ym 1960 pan arhosais yn ei stafelloedd yng Nghaergrawnt wrth i fi eistedd arholadau mynediad (yn aflwyddlannus). Dilynnais ei yrfa yn y wasg – yn Llywydd yr Undeb yn y Brifysgol, yn fargyfreithwr, aelod seneddol, gweinidog yn y llywodraeth ac yna yn arweinydd ei blaid. Nid adwaenwn i'r diafol a ddisgrifiwyd yn y papurau o bryd i'w gilydd. Mae'n ŵr bonheddig, caredig a oedd yn digwydd dwli ar wleidyddiaeth. Mae'n debyg bod ei dueddiad at y dde wedi deillio oherwydd dylanwad ei rieni – Iddewon oedd wedi ffoi o ganol Ewrop ac wedi codi busnes siop ddillad llwyddianus yn y dre. Ac mae'r acen yna yn perthyn i fyd y bargyfreithwyr.

Pan gwrddon ni yn ei swyddfa yn Nhŷ Portcullis ger San Steffan, cwympodd y 46 mlynedd i ffwrdd mewn amrantiad. Roedd y ddau ohonom yn gyfforddus gyda'n gilydd a'r unig broblem oedd brysio gyda'r ffotograffau ar y diwedd.

Michael Howard is the MP for Folkestone and Hythe and was the leader of the Conservative Party in the 2005 General Election.

In the previous Tory Government he served in the Cabinet as The Secretary of State for Employment and then Environment and finally, four years as Home Secretary. He would point out his successes in these roles, in particular, a significant drop in crime. However, he was perceived as a hardliner and even one of his own MPs, Ann Widdiecombe, said that there was 'something of the night about him' (not that he went blond to change his image!). There was also the infamous interview with Jeremy Paxman, who repeated a question 7 times, which he refused to answer. (Paxman says that he had misheard his director's instructions).

He was not particularly popular in Wales anyway because he was a Tory and his accent did not suggest his Llanelli origins. It is here that I declare an interest. He was my friend in Llanelli Boys Grammar School. We have the same date of birth and his parents were married on the same day and his mother used to sell clothing material to mine. We were friends despite the fact that I was in the Welsh Language stream, played rugby and studied sciences, which he didn't.

We had last met each other in his Cambridge rooms in 1960 when I was sitting entrance examinations. I subsequently followed his career from being President of the Union in Cambridge, to becoming a QC and then through the political ranks. I never recognized the right wing demon that was being portrayed. He is a genuinely nice person who was always interested in politics and his right wing leanings could well have been absorbed from his parents who were immigrant Jews from central Europe that built up a successful clothing shop in the town. His accent can be attributed to the mannered style of most barristers.

We eventually met for some photographs in his large office in Portcullis House in Westminster. The 46 years were but a moment. We were both very comfortable together and so chatty that the photographs were rushed.

Rydy ni ddim yn dweud 'Ni'n gwleidyddion, ymddiriedwch ynom'. Ni'n gwybod bod chi ddim yn ymddiried ynom.
Michael Howard

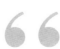

This grammar school boy is not going to take any lessons from a public school boy about children from less privileged backgrounds.
Michael Howard to Tony Blair

MIKE RUDDOCK
HYFFORDDWR RYGBI - RUGBY COACH

Mike oedd hyfforddwr tîm rygbi Cymru ac enillodd y Gamp Lawn ym Mhencampwriaeth y Chwe Gwlad yn 2005. Roedd arddull gyffrous ac agored y tîm yn apelio at y Cymry – dyma rygbi greddfol a thraddodiadol i'r wlad.

Ond ar ddechrau'r tymor canlynol roedd y canlyniadau yn siomedig a'r iwfforia yn diferu bant, ac yn sydyn dyma Mike yn ymddiswyddo ymysg llu o gwestiynau a dyfalu a storïau am ddylanwad y chwaraewyr. Gydag amser, y stori sy'n dod mas yw bod y chwaraewyr yn meddwl bod y ddisgyblaeth dan Mike yn rhy llac o'i chymharu â'r drefn dan Steve Hanson a Scott Johnson ac yn eu tyb nhw gwaith gwreiddiol y ddau yna oedd wedi cario'r tîm drwodd i'r Gamp Lawn.

Pan gwrddais â Mike i dynnu ei lun, roedd ar gynffon buddugoliaeth y Gamp Lawn. Roeddwn yn teimlo'n gyfforddus iawn yn ei gwmni oherwydd rwy wedi'i holi nifer o weithiau ar ôl gêmau Abertawe, a hefyd fy mrawd Stuart a'i ffrind Gethin Thomas oedd yn dadansoddi gwrthwynebwyr nesaf y tîm i Mike ar ôl eu hastudio nhw y Sadwrn cynt.

Dangosodd lyfr i mi yr oedd pob un o'r garfan wedi'i dderbyn. Ynddo roedd egwyddorion ffitrwydd, bwyta ac yfed, ymddygiad personol, cyfraniad i'r garfan, hanes Cymru a chewri'r gorffennol – nodweddion positif y genedl ac yn y blaen. Synnais at chwaeth ac ysbryd y llyfr wrth ystyried bod Mike wedi gweithio fel linesman' i'r Bwrdd Trydan, ond roeddwn hefyd yn gallu deall pam oedd wedi llwyddo wrth hyfforddi Abertawe, Bective Rangers, Leinster, Iwerddon 'A' a Chymru.

Efallai bod y pwyslais yma ar gyfrifoldeb personol yn rheswm am y rhwyg gyda'r chwaraewyr. Yn eu clybiau maen nhw lan ar bedestal ac mae rhyw swyddog i wneud popeth drostynt – rheolwyr, hyfforddwyr, is-hyfforddwyr, is-is-hyfforddwyr, ffisiotherapydd, asiant, cyfrifydd, rhywun i sychu eu trwynau a phethau eraill. Maen nhw'n colli'r gallu i feddwl drostynt eu hunain. Mae athletwyr llwyddiannus yn derbyn cyngor ond maen nhw yn meddwl dros eu hunain pan maen nhw dan bwysau heb orfod edrych am Mami a Dadi. Mae hyfforddwyr llwyddiannus yn deall hyn ac yn ceisio meithrin yr hunan hyder a'r rheolaeth. Bai Mike efallai oedd peidio â rhagweld y gwendid oedd y tu mewn i'w chwaraewyr dylanwadol.

Yn y portread, rwy'n lico fel mae Mike yn eistedd a'r gitâr yn y cefndir. Dyn teulu gydag egwyddorion solet, yn gyfforddus yn ei groen.

Mike was the coach to the Wales Rugby team that achieved the Grand Slam in the 2006 6-Nations Championship. They played in an exciting style which struck a chord with supporters as being the country's natural instinct.

At the start of the following season, the great euphoria seeped away with some disappointing results and Mike suddenly resigned in a flurry of conjecture and committee-speak and rumours of player power. With time, it emerges that the players felt that standards of discipline and hands-on organisation were slipping from the days of Steve Hanson and Scott Johnson who, they thought, had established the fundamentals that carried through for the success under Mike.

When I met Mike to paint him it was in the triumphant wake of the Grand Slam. Having interviewed him several times in his role as the successful coach of the Swansea team and knowing that my brother, Stuart, helped brief him on the upcoming opponents every week, we were comfortable together and he showed me a document that he had prepared with his advisors for each member of the squad. It spoke of expected standards of behaviour, of dress, of nutrition, of fitness, of pride in the team and for Wales. Articles had been written about Welsh History, extolling the cleverness of Welsh people and the place of rugby in the Nation. I was fascinated that a person with his working background as an electricity linesman had produced such a document, but I then understood the reason for his successful coaching career at Swansea, Bective Rangers, Leinster, Ireland 'A' and then Wales.

Perhaps this emphasis on personal responsibility is where the player breakdown occurred. In their own clubs they are put on a pedestal, organised by managers, masseurs, fitness experts, coaches, sub-coaches, secretaries, accountants, agents, ghost writers and bottom-wipers. I feel that successful sportsmen are in control of their own destiny on the track or field of play. Successful coaches know that, and they nurture and prompt that self-reliance. Mike's fault perhaps was to trust experienced players too much.

In the painting, I liked Mike's pose and the composition. He looks a gentle family man, with a sense of fun and solid virtues. Just about right in my book.

Mike Ruddock's place in Welsh Rugby History is assured. He is a fine ambassador, a wonderful coach and a true gentleman.
David Pickering,
WRU Chairman on Mike's leaving.

NIA ROBERTS
CYFLWYNYDD RADIO A THELEDU - RADIO AND TV PRESENTER

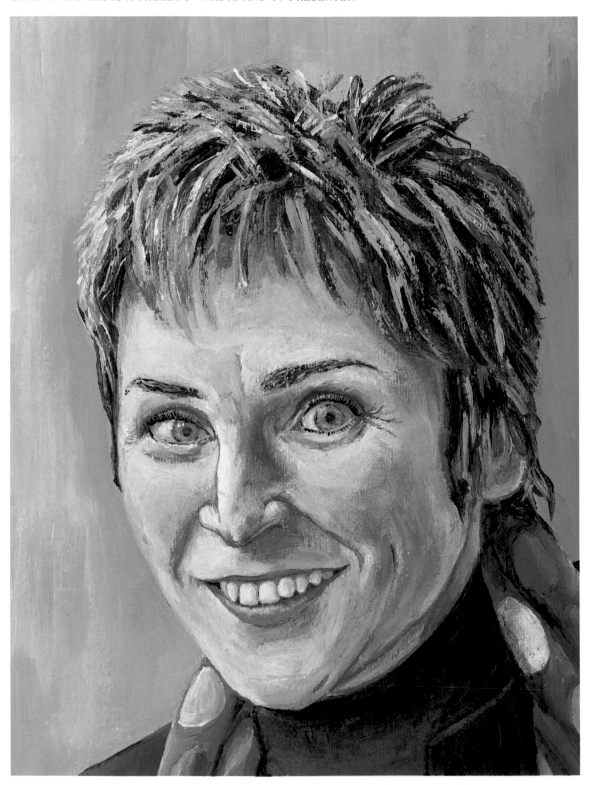

Wedi'i magu ym Menllech, cafodd Nia ei haddysg gynradd yn Ysgol Goronwy Owen, Benllech ac Ysgol Uwchradd Syr Thomas Jones, Amlwch. Graddiodd mewn Cymraeg a Drama yng Ngholeg Prifysgol Cymru, Bangor cyn symud i Gaerdydd ym 1986 i gyflwyno yn adran adloniant ysgafn, HTV. Roedd Ffalabalam yn raglen boblogaidd i blant meithrin a chafodd hwyl yn cyflwyno Swigs o'r Eisteddfod i bobl ifanc. Dyma atgof arolygydd teledu: "Oes aur rhaglenni ieuenctid yr eisteddfod fu pan oedd Nia Roberts ac Ian Morris yn gallu cynnal cyfweliadau ystyrlon, difyr a hynod hwyliog, heb fod yn nawddoglyd nac edrych yn bôrd, gan ganolbwyntio ar gael y gorau o'r person a'r pwnc yn hytrach na'u pwysigrwydd a'u hiprwydd ffug secsi eu hunain".

Mae hwnna yn crynhoi gwaith eang Nia dros y blynyddoedd ac yn neges i sawl cyflwynydd a holwr arall. Mae'r rhestr raglenni yn faith: cwisys a gemau o bob math fel Sgwario, Pâr mewn Picil, Trio'r Teulu, Gemau heb Ffiniau (Jeux Sans Frontières); rhaglenni byw fel Penwythnos Mawr a Twrio; Eisteddfodau o bob lliw; Gŵyl y Faenol a chystadlaethau yn cynnwys Côr Cymru, Cân i Gymru a Gŵyl Cerdd Dant Cymru. Ces syrpreis wrth weld bod hi hefyd wedi actio yn Y Ferch Drws Nesa, Minafon a Deryn. Ac efallau yr uchafbwynt iddi hi oedd ei sioe siarad 'Nia'. Mae hi hefyd yn llais cyfarwydd ar Radio Cymru ac yn darlledu yn ddyddiol gyda Hywel Gwynfryn.

Mae hi yn ferch i'r actor J. O. Roberts ac yn chwaer i'r cyflwynydd teledu Gareth. Mae'n ddiddorol fel mae pethau yn gallu rhedeg yn y teulu, fel yr ydw i a 'Nhad a'm brawd yn gallu tystio iddo yn y byd rygbi.

Gyda bod yn dda yn ei gwaith, mae Nia yn bert iawn gyda llygaid trawiadol, ac yn y portread maen nhw yn nodwedd amlwg er, fel ambell berson arall, dyw hi ddim yn gyfforddus yn edrych ar lun ohoni ei hunan.

Nia has been a Welsh Language Television and Radio presenter for over twenty years. Therefore, she would not be as well-known to non-Welsh speakers other than those catching a glimpse of her bubbly presence when switching channels or those who might like to watch programmes using sub-titles. However, she did co-present a series recently on BBC 2 Wales with Trevor Fishlock called What's in a Name, which looked at the derivation of Welsh place-names.

Many of her programmes could have an attraction for non-Welsh speakers because they include the major Eisteddfodau, including the Llangollen International, where music and dance feature strongly, as well as national competitions for Song and for Choir as well as Bryn Terfel's Faenol Festival. She has presented live quizzes, auctions and competitions including the commentary for Jeux Sans Frontieres, the European version of It's a Knockout.

She is from Benllech on the Isle of Anglesey and after Ysgol Syr Thomas Jones in Amlwch she crossed the water to Bangor University to study Welsh and Drama. On leaving college in 1986 she came to HTV in Cardiff to present children's programmes and found her feet quickly. Here is a quote from a television reviewer waxing lyrically and nostalgically: "The Golden Age of the programmes for young people from the Eisteddfodau was when Nia Roberts (and Ian Morris) could have meaningful, interesting and lively interviews without being patronising and not looking bored, by concentrating on getting the best out of the person and the subject rather than the glamour and importance of themselves."

This sums up Nia's ability perfectly to this day and is a lesson to several interviewers that I could think of. This happy knack was seen at its best on her TV chat-show called 'Nia', and now daily on her morning programme for BBC Radio Cymru which she co-presents with Hywel Gwynfryn.

As well as being good at her job she is pretty, with very expressive eyes and hopefully this comes over in the portrait. However, like one or two others, she is not comfortable looking at her own picture.

Wrth holi, mae hi yn canolbwyntio ar gael y gorau o'r person a'r pwnc yn hytrach na'i phwysigrwydd a'i hiprwydd ffug secsi ci hunan.
Adolygydd teledu

She has meaningful, interesting and lively interviews by concentrating on getting the best out of the person rather than on the glamour and importance of herself.
TV reviewer

NEIL & GLENYS KINNOCK
GWLEIDYDDION - POLITICIANS

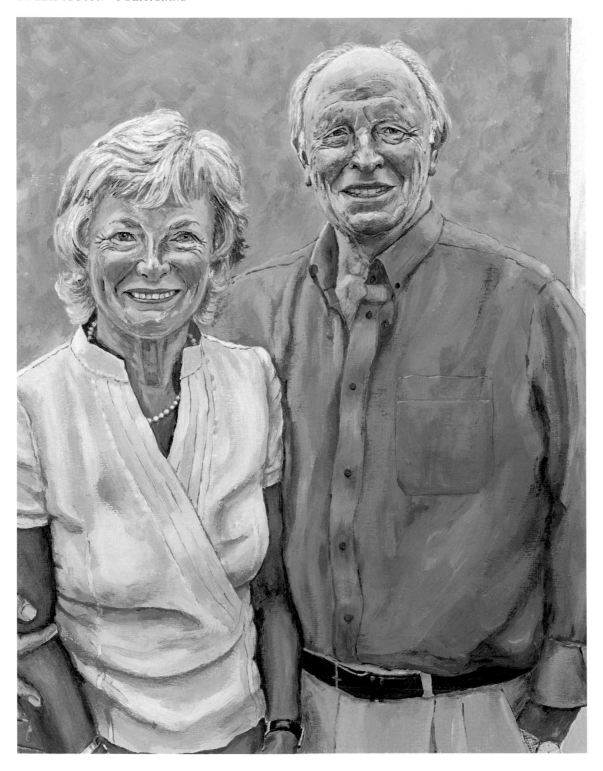

Maen nhw'n ffurfio un o'r priodasau mwyaf arwyddocaol yng ngwleidyddiaeth Prydain yn yr ugeinfed ganrif. Mae tueddiad i'w bychanu nhw yn y wasg ac ymhlith rhai Cymry ond mae record eu gwasanaeth gwleidyddol yn un sylweddol.

Ailadeiladodd Neil y Blaid Lafur oedd ar chwâl ond methodd â'i harwain hi i lywodraeth ei hunan. Bu Glenys yn bresenoldeb cryf wrth ei ochr a heddiw mae'n Aelod Seneddol Ewropeaidd ac yn cefnogi llawer achos yn y Trydydd Byd.

Magwyd Neil yng nghymoedd y de ac etholwyd i gynrychioli Bedwellte yn San Steffan ym 1970.

Roedd y siaradwr tanbaid wedi aeddfedu digon i'w ethol yn arweinydd Llafur ar ôl colled ysgubol yn etholiad 1983, ac aeth ati i foderneiddio ei laid. Er gwaethaf colled drom i Mrs Thatcher ym 1987, roedd cystadleuaeth glos 1992 yn mynd o'i blaid tan y diwrnodau olaf pan feirniadodd y wasg y 'boyo' o Gymru. Ar ben hynny, roedd awyrgylch fuddugoliaethus mewn cyfarfod cyn yr etholiad wedi bwrw nodyn anghyfforddus. Wrth feio'r wasg am y golled agos, proffwydodd y byddai oblygiadau cadw llywodraeth wan mewn grym yn adlamu'n drychinebus i'r Torïaid a chafodd hynny ei brofi'n gywir gyda buddugoliaeth ysgubol Tony Blair.

Wrth ymddeol fel aelod seneddol, apwyntiwyd Neil yn aelod ac yna yn is-lywydd y Comisiwn Ewropeaidd, cyn iddo ddod yn llywydd y Cyngor Prydeinig.

Addysgwyd Glenys yn Ysgol Gyfun Caergybi a graddiodd mewn addysg a hanes ym Mhrifysgol Caerdydd. Bu'n athrawes mewn ysgolion meithrin, cynradd a chyfun.

Etholwyd hi i Senedd Ewrop ym 1994, ac mae nawr yn cynrychioli Cymru gyfan. Mae'i diddordebau arbennig yn cynnwys datblygiadau rhyngwladol, iawnderau dynol, plant ag anabledd, marchnata teg, materion cenedl, addysg a'r diwydiant dur. I gyflawni'r dyletswyddau hyn, mae'n eistedd ar fyrddau cymdeithasau gwirfoddol sydd â dylanwad yn eu meysydd perthnasol. Mae'n Gymrawd o Gymdeithas Frenhinol y Celfyddydau ac wedi'i hanrhydeddu gan 5 Prifysgol.

Yr wyf o'r un genhedlaeth â nhw ac yn gyfforddus yn eu cwmni yn y cartef sydd ganddynt yn Llanbedr-y-fro. Mae e yn cadw i'w ffansïo hi – sydd yn help i unrhyw berthynas dda, fel y gwelir yn y portread.

They form one of the most significant marriages in British politics in the 20th century. There is a tendency to belittle them in the press and amongst some Welsh people but their record of political service is formidable.

Neil rebuilt a demoralised Labour party but failed to lead it into government himself. Glenys became a powerful presence at his side and today is a Euro MEP who champions many causes in the Third World. Born and bred in the industrial South Wales valleys, Neil entered Parliament in 1970 as MP for Bedwellty. The emotive speaker had matured sufficiently to be elected Labour leader following their crushing defeat in the 1983 election and initiated a significant modernising of the party. Despite another heavy defeat to Margaret Thatcher in 1987 a closely fought campaign in 1992 appeared to be going Labour's way until the final days when a barrage of insidious press criticism and a prematurely victorious atmosphere at a pre-election rally in Sheffield seemed to contribute to a narrow defeat. In blaming the Press, Neil presciently forecast that they would rue their influence, and when the Tories were eventually comprehensibly defeated by Tony Blair's New Labour they fell into great disarray and have not yet been back in power.

Upon retiring as an MP, Neil was appointed as a member and then vice-president of the European Commission, before becoming President of the British Council.

Glenys Kinnock was educated at Holyhead Comprehensive School and graduated from Cardiff University in education and history. She has been a teacher in secondary, primary, infant and nursery schools.

She was elected to the European Parliament in 1994 and now represents the whole of Wales. Glenys serves on the boards of many voluntary organisations that seek to influence her many special interests which include international development, disability rights, ethical business and fairtrade, human rights, gender issues, children's rights, education and the steel industry. She is a Fellow of the Royal Society of Artsand has been honoured by 5 Universities.

I am of their generation and felt comfortable in their company at their Peterston-super-Ely home. He still fancies her and that makes for an agreeable marriage. I think the portrait suggests that.

Dyle pobl Cymru bod yn falch i gael gwleidydd mor drugarog yn eu cynrychioli.
Alltud gwleidyddol o Fwrma

Here in this crowded, dangerous, beautiful world, there is only hope if there is hope together for all peoples.
Neil Kinnock

OWAIN ARWEL HUGHES
ARWEINYDD CERDDORFEYDD - ORCHESTRAL CONDUCTOR

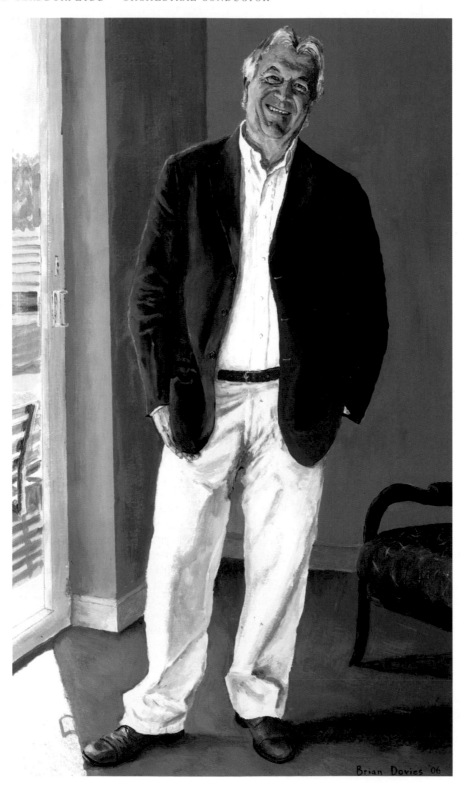

Mae Owain wedi gweithio gyda phob cerddorfa flaenllaw ym Mhrydain ac ym mhob neuadd o bwys. Ar hyn o bryd mae'n brif arweinydd gwadd Cerddorfa Capetown ac yn brif arweinydd cysylltiol Cerddorfa Frenhinol y Philharmonic, apwyntiad sydd yn adlewyrchu'r parch sydd ato gan sefydliad cerddorol Prydain.

Ym 1986 sefydlodd Owain y Proms Cymreig yn Neuadd Dewi Sant ac o dan ei gyfarwyddyd mae wedi profi i fod yn un o uchafbwyntiau diwylliannol y flwyddyn.

Daeth yn Gyfarwyddwr Cerddorol Cerddorfa Genedlaethol Ieucnctid Cymru yn 2003, ac yn 2005 lawnsiodd cerddorfa Siambr Camerata Cymru.

Mae Owain yn gweithio yn gyson yn Llychlyn ac mae wedi recordio gyda label BIS, EMI, Phillips, Chandos ac ASV.

Mae cyfraniadau Owain i'r byd cerddorol wedi'u cydnabod gan 7 prifysgol ym Mhrydain ac yn 2004 derbyniodd OBE am ei ymroddiad at Gerddoriaeth ac achosion elusennol.

Yn bersonol, rwy wedi bod yn ymwybodol o Owain am flynyddoedd. Pan oedd yn astudio ym Mhrifysgol Caerdydd, roedd sôn amdano fel arweinydd ifanc a hefyd am enwogrwydd ei dad, Arwel Hughes. Dros y blynyddoedd rwy wedi canu mewn casgliad o gorau dan faton Owain ac rwy wedi rhyfeddu fel mae un dyn yn gallu bod yn ymwybodol o gyfraniad pawb mewn darn sydd hefyd yn cynnwys cerddorfa.

Edrychais ymlaen i'w gyfarfod yn ei dŷ yn Harrow ac roedd croeso caredig imi yno. Dywedodd nad oedd neb wedi'i baentio o'r blaen. Tynnais nifer o luniau cymharol ffurfiol ond wrth orffen, gofynnais os oedd e yn ymwybodol pan oedd yn ymlacio fod osgo nodweddiadol ganddo o ddodi ei ddwylo yn ei bocedi a dal ei ben i un ochr. "Fel hyn?" meddai, a dyna pam rwy wedi gwneud dau bortread.

Rwy'n ddyledus iddo am fod mor groesawgar ond hefyd am wneud yr ymdrech i ddod o Lundain i fy arddangosfa yn y Senedd a siarad yn gefnogol o flaen y camerâu teledu.

Dangosodd Owain Arwel Hughes lawer o ofal ac amynedd pan chwaraeais Rachmaninov Rhif 3 ym 1987 am y tro cynta ers pum mlynedd. Roeddwn yn nerfus, ond roedd ei agwedd yn yr ymarfer yn rhoi llawer o hyder i fi.
Peter Katin, pianydd byd-enwog

Owain has worked with all of the leading British orchestras and at all major UK venues, and has held the titles of associate conductor of the BBC National Orchestra of Wales, associate conductor of the Philharmonia Orchestra, chief conductor of the Aalborg Symphony Orchestra. He is currently principal guest conductor of the Capetown Orchestra and principal associate conductor of the Royal Philharmonic Orchestra, an appointment which reflects the esteem in which he has long been held in the British musical establishment.

In 1986 Owain Arwel Hughes founded the Welsh Proms at St David's Hall, Cardiff, which, through his artistic directorship, has proved itself to be one of the cultural highlights of the year. He became Music Director of the National Youth Orchestra of Wales in 2003 and, in 2005, he launched a new chamber orchestra, Camerata Wales, consisting of many leading Welsh musicians. He has worked extensively in Scandinavia and has also recorded regularly for BIS, EMI, Phillips, Chandos and ASV.

Owain's significant contribution to the musical establishment has been marked by Honorary Doctorships and Fellowships at no fewer than seven universities and conservatories in Britain. In 2004, his continued commitment to both music and charitable causes was recognised by the award of an OBE.

I have been aware of Owain for many years. While still studying at Cardiff University, he was making a mark as a conductor and personality even then. My choir, Cantorion Creigiau, has been involved in a number of combined choral events which Owain conducted. I was always so impressed by how he seemed aware of everybody's contribution in the large ensemble of singers and musicians.

I therefore looked forward to visiting him at his house in Harrow. He was dressed smartly casual and I took several fairly formal photographs which I was happy with. As we finished I asked him if he realised that he characteristically put his head to one side and hands in his pockets when relaxing. "Like this", he said. Perfect - and this is why I painted him twice. I was indebted to him for being so accommodating, and particularly for making the effort to come from London to attend the launch of my exhibition in y Senedd building in Cardiff and to speak on television in support of my efforts.

The best performance of Belshazzar's Feast I've ever heard
William Walton, composer

PETER THOMAS
ENTREPRENEUR, CADEIRYDD GLEISION CAERDYDD - BUSINESSMAN, CHAIRMAN CARDIFF BLUES

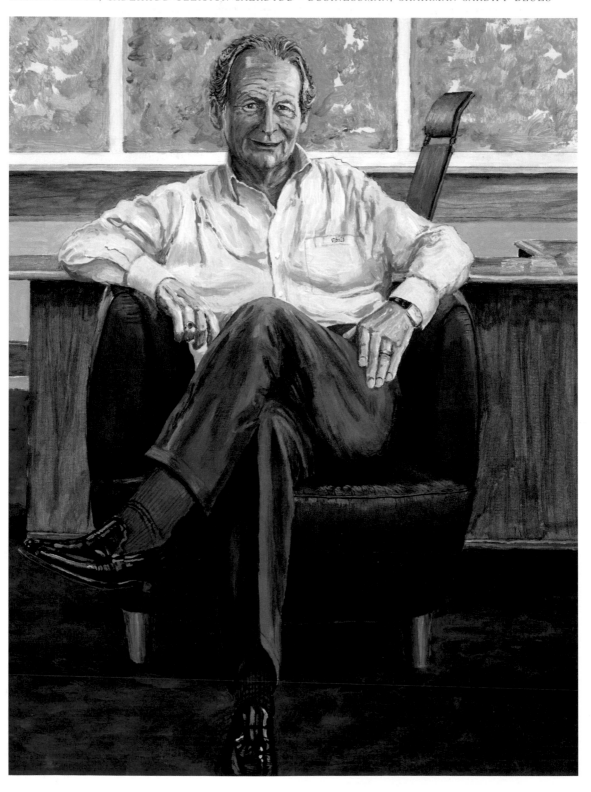

Mae Peter yn adnabyddus yn ne Cymru fel dyn busnes llwyddiannus dros ben. Gyda'i dad, brawd a chwaer, adeiladodd fusnes bwyd, Peter's Savoury Products (mwy adnabyddus i'r werin bobl fel Peter's Pies). Gwerthwyd hwn ym 1988 i Grand Metropolitan am £95 miliwn.

Yn sgil hynny, creodd Peter Atlantic Property Developments sydd nawr yn un o'r cwmnïau mwyaf llwyddiannus o'i fath yng Nghymru. Mae hefyd yn rhan o Festival Parks Europe sy'n datblygu yn Llychlyn a Mallorca, gyda'r Parc yn Mallorca yn derbyn 3.5 miliwn o ymwelwyr y flwyddyn.

Mae Peter a'i wraig Babs yn cefnogi'r celfyddydau yng Nghymru yn hael a hefyd plant difreintiedig yng Nghymru drwy'r Atlantic Foundation.

I'r cyhoedd mae Peter a'i frawd Stan yn adnabyddus hefyd am eu hoffder o rygbi, gyda Peter yn gadeirydd cefnogol Gleision Caerdydd ac yn awyddus iawn i'w gweld nhw yn llwyddo yn Ewrop. Rwy'n ymwybodol iawn o'r ymroddiad i glwb Caerdydd oherwydd ymunais gyda'r clwb yn nhymor 1960-61. Chwaraeais rhai gêmau gyda'r ddau frawd yn yr ail dîm. Mae'r ddau ohonynt wedi aros yn ffyddlon i'r clwb oddi ar hynny.

Yr ydym wedi cyfarfod yn achlysurol dros y blynyddoedd ac mae'r croeso yn dwymgalon – mae'r cysylltiad rygbi yn parhau. Mae Stan hefyd yn gyfrannwr hael a gweithiwr brwd dros elusennau, ond mae'n byw mas o'r ffordd yn Jersey, felly targedais Peter i'w baentio.

Galwais yn ei swyddfa y tu fas i Gaerdydd a buon ni yn hel atgofion rygbi am sbel. Roeddwn wedi ffeindio hen ffotograff oedd mewn papur newydd o dîm a chwaraeodd ynddo i godi arian yn Senghennydd ym 1969. Mae'n cynnwys Peter, Stan a fi a llu o enwogion y bêl hirgron.

Mae'r portread efallai yn ystrydebol gyda'r 'tycoon' yn ei swyddfa ond mae'r llun yn hongian ar wal yn ei dŷ yn Mallorca – nid yn y tŷ bach gobeithio!

Fy mreuddwyd yw gweld Caerdydd yn ennill y Cwpan Heineken – yn gyson.
Peter Thomas

Peter is a well-known and respected businessman throughout Wales and the UK. With his father, brother and sister he built a national food products business, Peter's Savoury Products (known widely in Wales as Peter's Pies) which, in 1988 was sold to Grand Metropolitan for £95m. Following the disposal, Peter created Atlantic Property Developments which he has built into one of the leading property development companies in Wales.

He is also involved in Festival Parks Europe Ltd, a company responsible for several major integrated leisure and retail developments in Scandinavia and Majorca. The award winning Festival Parks Majorca attracts in excess of 3.5m visitors each year.

Peter and his wife, Babs, are major benefactors of the performing arts in Wales and, via the Atlantic Foundation, they contribute significant sums annually to help disadvantaged youngsters throughout the Principality.

To the general public, Peter is known for his great passion for rugby. He is Chairman and benefactor of the Cardiff Blues and is desperately keen to make it consistently one of the best clubs in Europe. I am aware of this love for Cardiff Rugby because I played for the club in my first senior season in 1960/61. I played some games for the Second XV known as the Rags and played with Peter and his brother Stan. Although they were not regulars in the First XV, they stayed loyal to the club and their enthusiasm remains today.

I have met them both over the years and they have always been very kind and welcoming and I always feel a playing bond from the past. Stan has also been a great contributor to Welsh life carrying out charitable work with several groups, although he is less accessible to me living in Jersey.

We met in Peter's office near Cardiff and reminisced about the past and I had found an old newspaper cutting of a Charity XV for which he, Stan and I had played along with some very distinguished International players.

The painting is perhaps a bit clichéd with the tycoon in his office but I am pleased to say that it is on the wall of his Mallorca home. (Not the smallest room, I hope!)

Provision of modern sports and leisure facilities are essential if we are to help address many of the issues faced by communities such as my home town of Merthyr
Peter Thomas

PINO PALLADINO
CHWARAEWR GITÂR FAS - ROCK BASS GUITARIST

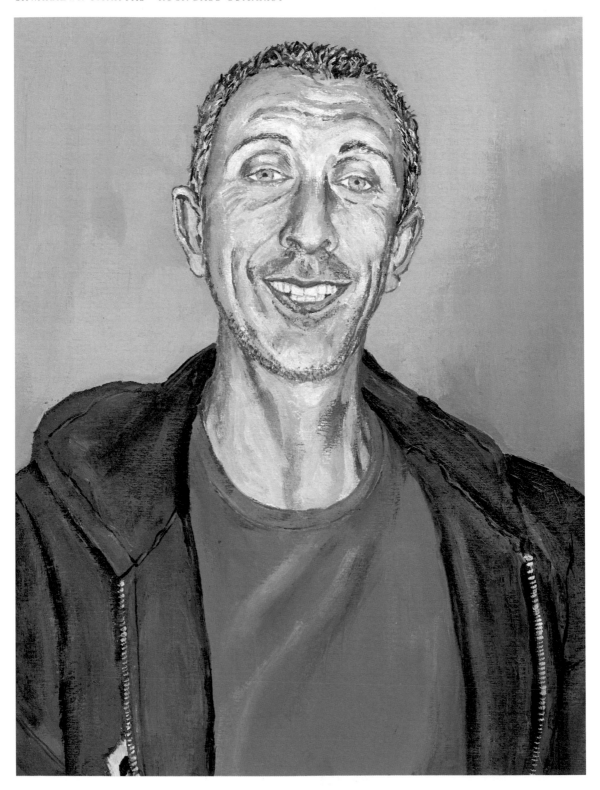

Mae'n debyg taw Pino yw'r gitarydd bas gorau yn y byd roc, ac mae e'n hannu o'r Eglwys Newydd, ger Caerdydd. Er hynny, rwy'n amau ai fe fyddai'r person amlwg mewn rhestr o enwogion y byd cerddorol yng Nghymru. Ac y mae'n rhaid i fi i gyfadde nad oeddwn i'n gwybod llawer amdano chwaith. Ond, wedi edrych i mewn i'w gefndir, sylweddolais ei bod yn anodd iawn crynhoi ei gampau ar un dudalen.

Mae e wedi chwarae ar o leiaf 253 CD. Mae rhestr yr artistiaid y mae e wedi cyd-chwarae gyda nhw yn cynnwys nifer sylweddol o'r anfarwolion. Beth am restr fel hon: Elton John, Simon a Garfunkel, Jools Holland, Paul Young, Joan Armatrading, Bee Gees, Eric Clapton, Phil Collins, Chris DeBurg, Celine Dion, Duke Ellington, Brian Ferry, Peter Gabriel, Jennifer Love Hewitt, Nigel Kennedy, B. B. King, Kirsty MaColl, Gary Numan, Pavarotti, Gerry Rafferty, Carly Simon, Rod Stewart a Tina Turner? Ac yn 2006, fe wahoddwyd Pino gan Pete Townshend i fod yn rhan o daith aduniad The Who.

Fe ddywedodd un o'i gyd-drefnwyr cerddorol, Steve Jordan, "Mae Pino yn anhygoel ar lefelau gwahanol: fel cerddor, cyfansoddwr, trefnydd ac yn un sydd yn deall y gân yn ei chyfanrwydd. Mae hyn i gyd yn cyfrannu at ei chwarae gitâr bas rhyfeddol. Ond beth sydd yn ei osod ar wahân i'r lleill yw ei chwaeth. Mae popeth mae'n ei gyflwyno'n swnio'n iawn."

Ei rieni fu perchnogion y Pizzeria Villagio yn yr Eglwys Newydd ers blynyddoedd ac ar un ymweliad gyda fy ŵyr George – sydd wedi dechrau canu'r trwmped, cododd sgwrs am gerddoriaeth gyda'r tad Umberto. Ar siawns, soniodd fod ei fab yn chwarae gyda'r band enwog, The Who. Ac, wrth lwc, yr oedd Pino yn bresennol gyda'i deulu yn y tŷ bwyta ar ein hymweliad nesaf.

Roedd e'n ddymunol iawn ac yn ddigon hapus i gael tynnu ei lun. Bu'n rhaid i fi defnyddio fflach, ond eto rwy'n credu bod y llun wedi dal ei bersonoliaeth agored, ddiymhongar, ac mae ei fam Ann wedi dwli ar y portread. Mae'r teulu yn ymfalchïo yn ei lwyddiant ac yn gwerthfawrogi rhywun yn tynnu sylw tuag ato. Ac mae'n rhaid i mi i ddiolch iddo am ddau docyn i weld The Who yn perfformio yn Stadium y Liberty yn Abertawe, profiad cyffrous, swnllyd. Ond mae'r clyw yn ôl erbyn hyn, diolch yn fawr.

Pino is probably the world's greatest rock bass guitarists and he is from Whitchurch, Cardiff. If you mentioned his name to the Welsh Media, they would ask you to spell it. I was equally unaware of him and having learnt more about him I cannot really do justice to his reputation and achievements on one page.

He has played on at least 253 CDs. The list of artists he has played with is a Who's Who of Rock. In fact, Pete Townshend of 'The Who' invited him to be part of their reunion tour and recordings in 2006.

What about Elton John, Simon and Garfunkel, Jools Holland, Paul Young, Joan Armatrading, Bee Gees, Eric Clapton, Phil Collins, Chris DeBurg, Celine Dion, Duke Ellington, Brian Ferry, Peter Gabriel, Jennifer Love Hewitt, Nigel Kennedy, B. B. King, Kirsty MaColl, Gary Numan, Pavarotti, Gerry Rafferty, Carly Simon, Rod Stewart and Tina Turner? Names that even I recognise.

I met him through his parents' restaurant Pizzeria Villagio in Whitchurch. We have eaten there over the years but it was a conversation between his father Umberto and my grandson George that set things off. The Restaurant has musicians playing a couple of evenings in the week, and while asking about George's interest in music, proud father mentioned that his son played with The Who and we nodded half believingly. However, 6 weeks later he happened to be in the restaurant with his family and I took the chance to photograph him.

He was very amenable and, despite having to use flash, I was able to capture and paint a cheerful likeness, which his mother Ann and family really appreciated. They are so proud of him and I feel enthused to alert the people and institutions of Wales to a great talent that was born and nurtured in this country.

I also have to thank him for two tickets for a 'The Who' concert in the Liberty Stadium, Swansea which we thoroughly enjoyed, and my hearing has come back, thank you very much.

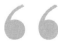

Pino is incredible on so many different levels: as a musician, composer, and arranger. His taste sets him apart – he never plays anything that isn't right.
Steve Jordan, Collaborator
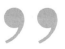

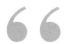

Roedd agwedd stoic Pino Palladino a'i gitâr oernadol yn angor i'r grŵp.
Adolygiad o gyngerdd gan The Who

PRYS EDWARDS
PENSAER A LLYWYDD ANRHYDEDDUS YR URDD - ARCHITECT, HONORARY LIFE PRESIDENT OF THE URDD

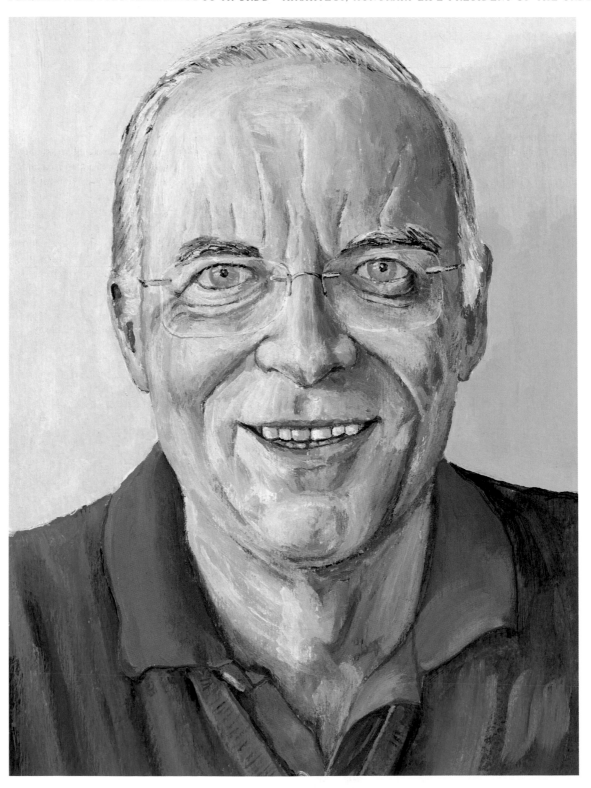

Mae Prys yn bensaer wrth ei alwedigaeth ac yn ddyn busnes ond mae hefyd wedi ymroi i waith yr Urdd, y sefydliad oedd yn rhan o freuddwyd ei dad, Syr Ifan ab Owen Edwards, drwy gydol ei fywyd. Roedd ei dad yn ei dro wedi adeiladu ar waith ei dad e, Owen M. Edwards, a oedd wedi arloesi Addysg trwy gyfrwng y Gymraeg. I gwblhau y teulu rhyfedd yma roedd Owen, brawd Prys, yn Gyfarwyddwr Cynta S4C.

Er gwaethaf y cefndir urddasol yma, roedd Prys yn hapus i weithio tu fewn i Aelwyd Aberystwyth ac yn cymryd rhan ac yn helpu i drefnu gweithgareddau amrywiol. Er hynny, wrth i'w broffil proffesiynol godi dechreuodd dderbyn cyfrifoldebau dros Gymru gyfan. Bu'n Ysgrifennydd Mygedol, Trysorydd, Cadeirydd, Llywydd ac yn awr mae'n un o'r Llywyddion Anrhydeddus. Roedd hefyd yn arweinydd yr Urdd yn yr ymgyrch i gael Deddf Iaith i'r Gymraeg. Ymgynghorodd â nifer o Ysgrifenyddion Gwladol ar faterion yn ymwneud â Chymru a'r iaith Gymraeg a hynny yn bennaf yn rhinwedd ei swyddi o fewn yr Urdd.

Mae ei rinweddau a'i frwdfrydedd wedi'u cydnabod gan gyrff cyhoeddus eraill. Bu'n aelod o Fwrdd Datblygu Cymru Wledig, cadeirydd Bwrdd Croeso Cymru, cadeirydd S4C, aelod o fwrdd CADW, Awdurdod Twristiaeth Prydeinig a Chanolfan Mileniwm Cymru.

Mae nawr yn mwynhau ymddeoliad haeddiannol ac mae'n cael amser i ddatblygu ei sgiliau fel hwyliwr a golffwr. Gwaetha'r modd, yn gwbl ofer!

Fel y gallwch ei gasglu oddi wrth y sylw yna, rydyn ni'n ffrindiau da ers blynyddoedd lawer. Mae'n serchus bob tro rydyn ni'n cwrdd ac mae llawer o dynnu coes ac rwy'n falch o gael ei ystyried fel ffrind. Roeddwn yn awyddus i'w baentio, er gwaethaf ei brotestiadau, a thynnais ffotograff ar ddiwrnod golff yn Harlech cyn iddo fynd mas a thorri tyllau ar y lawntiau gleision.

Prys Edwards is a qualified architect and a businessman but much of his life has been devoted to the Urdd, the Welsh League of Youth, which his father, Sir Ifan ab Owen Edwards established. His father, in his turn, had built upon the work of his father, Owen M Edwards, who had pioneered Welsh Language Education. To complete this remarkable family, Prys' brother Owen was the first Director of S4C, the Welsh Language Television Channel.

Despite this grand inheritance, Prys was happy to work at grass roots level in the Urdd, joining the Aberystwyth branch and helping to organise the varied activities. However, as his professional profile grew, he took on more onerous responsibilities and has held positions as Honorary Secretary, Treasurer, Chairman and President and is now an Honorary Life President. He was also a leader on behalf of the Urdd in the Language Act Campaign. He advised many Secretaries of State on Welsh language issues, mainly as a result of his work with the Urdd.

His professionalism and enthusiasm has been recognised by other public bodies and he has taken up the following important roles: Member of the Welsh Development Agency, Chairman of the Wales Tourist Board, S4C chairman, a member of CADW, Wales Millennium Centre Board and the British Tourism Authority.

He has now taken up a well-deserved retirement and has had the time to develop his skills as a sailor and golfer. Unfortunately, it has proved to be virtually a waste of time, but he enjoys trying! As you might expect from that remark we have known each other for many years and he is unfailingly cheerful and I am pleased to know him as a friend. However, he thoroughly deserves to be recognised and I was keen to paint him, which I did after meeting him at Harlech Golf Club before he went out to gouge chunks from the fairways.

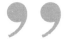

The Urdd is a life's commitment for him.
Urdd official

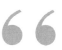

Pam s'dim 'Owen' yn fy enw i ?
Prys

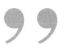

RAY GRAVELL
CYMRO - WELSHMAN

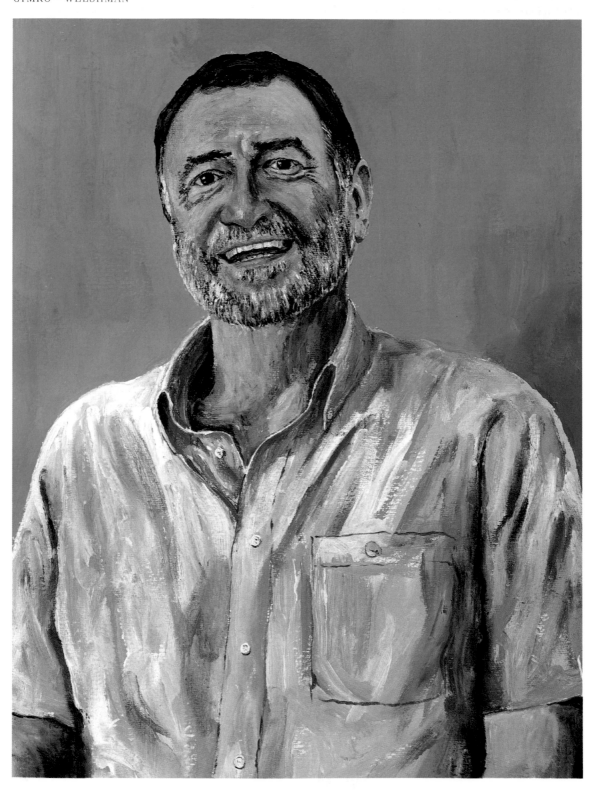

Mae hon yn stori drist i'w hadrodd, yn enwedig oherwydd fy mod wedi bod mewn cysylltiad agos gyda Ray yn y misoedd cyn buodd e farw yn sydyn yn Hydref 2007. Rwy wedi galaru amdano fel miloedd o rai eraill. Roedd e wedi'n cyffwrdd ni i gyd gyda'i gynhesrwydd, hiwmor, a'i gariad dros ei wlad, a'i hiaith a'i hanes a thraddodiadau.

Roedd Ray yn ganolwr corfforol ond â dawn trafod y bêl ganddo hefyd. Cynrychiolodd ei wlad ar 23 achlysur a chwaraeodd i'r Llewod yn Ne Affrica. Roedd yn gapten ar Lanelli, wedi chwarae 485 o gemau a doedd neb yn fwy balch o'i swydd fel llywydd y clwb. Wedi gorffen chwarae datblygodd yrfa yn y cyfryngau – gyda rygbi yn wreiddiol ond yna yn ehangu i gyflwyno rhaglenni radio yn y Gymraeg a Saesneg. Bu'n actor hefyd ac yn ymddangos fel chauffeur i Jeremy Irons yn y ffilm Damage a gyfarwyddwyd gan Louis Malle.

Yn y blynyddoedd diweddar dioddefodd o glefyd siwgr, a chollodd ran o'i goes yn 2007. Wynebodd hyn gydag ysbryd a hiwmor ac roedd yn sioc ofnadwy i ddarllen am ei farwolaeth sydyn mas yn Sbaen. Roedd ei angladd ar y Strade yn achlysur rhyfedd – miloedd o alarwyr, tawelwch parchus a theyrngedau o safon. Welai' i ddim ei tebyg byth eto.

Roedd pawb yno â'i atgof personol am y Grav doniol, caredig, ysgeler. Treuliais sawl penwythos rhyngwladol yn ei gwmni pan oedden ni'n darlledu gyda'r BBC, ac roedd y rheiny'n brawf ar eich stamina. Roedd yn methu stopio, yn mynnu siarad gyda phob Tom, Dic, Harri, Paddy, Jeremy, Ian, Pierre, Dai a Blodwen.

Roedd e wedi maddau i fi ar ôl i fi yn y blynyddoedd gynt awgrymu ar y radio y dylai rhywun arall gymryd ei le yn nhîm Cymru. Hanner y rheswm am y maddeuant oedd bod fy nhad yn y gorffennol wedi ysgrifennu yn y papur amdano fel crwtyn addawol pan oedd yn yr ysgol – roedd e'n cofio pob gair.

Tynnais ei lun yn ystod Eisteddfod Abertawe 2006 – fe oedd yn mynnu 'mod i yn ei bortreadu er ei fod e heb ei hoff wisg, sef un Ceidwad y Cledd.

Mae'r llun fel rwy'n ei gofio fe gyda'i wên agored groesawgar a'i siarad di-baid. Es i â'r llun lan i'w dŷ ym Mynydd-y-garreg sydd yn edrych lawr ar Fae Caerfyrddin a chastell Cydweli. Teimlais yn y fan honno y rheswm am ei gariad at ei wreiddiau ac am hanes ei wlad.

I shall not say that we shall not see his like again, for I hope we do.
Gerald Davies yn ei angladd

This is a particularly poignant story to tell because we were in contact on several occasions before his sudden death in Autumn 2007. I mourned his passing like thousands of people whose life he had touched with his warmth, humour and love of Wales, its language and history.

For the record, Ray was a hard-running centre who played 23 times for the Welsh rugby team and represented the British Lions in South Africa. He played 485 games for Llanelli whom he captained and became its President. After his playing career, he moved into broadcasting, beginning with rugby initially but he expanded into presenting radio programmes in Welsh and English. He also flirted with acting, even appearing as Jeremy Irons, chauffeur in Louis Malle's film Damage.

In his latter years he suffered from Diabetes and had to have a lower leg amputated in 2007. He faced that bravely before succumbing to a sudden heart attack whilst on holiday in Spain. His funeral service in front of thousands at Stradey Park indicated the wealth of affection and respect he had built up amongst players, viewers, listeners and the general public.

Everyone there could give their own 'Grav' story, funny, kind or outrageous. He and I spent several broadcasting weekends together which could be wearing because he just couldn't stop still, talking to every Tom, Dick, Harry, Paddy, Jeremy, Ian, Pierre, Dai and Blodwen.

Some years earlier, he had taken umbrage at criticism I had made of him as a player, when I suggested that Phil Bennett was merely using him as a battering ram, but he forgave me, particularly because my father had given him his first newspaper write-up as a schoolboy player which he remembered word for word.

I had photographed him at the Swansea National Eisteddfod in 2006 when he had happily insisted that I paint him, although it was not to be in his treasured role as the Sword Bearer in the Gorsedd of Bards.

His portrait represented the way that most people would see him, cheerful with a ready word. I took the painting to his home in Mynydd-y-garreg which looks down towards Carmarthen Bay and Kidwelly castle. I sensed the reason for Ray's love of his roots and his sense of history.

Gravell is passionately Welsh. Llywelyn, the last real Prince of Wales died in 1282, but spiritually Gravell belongs to his army.
Carwyn James

REBECCA EVANS
SOPRANO OPERATIG - OPERATIC SOPRANO

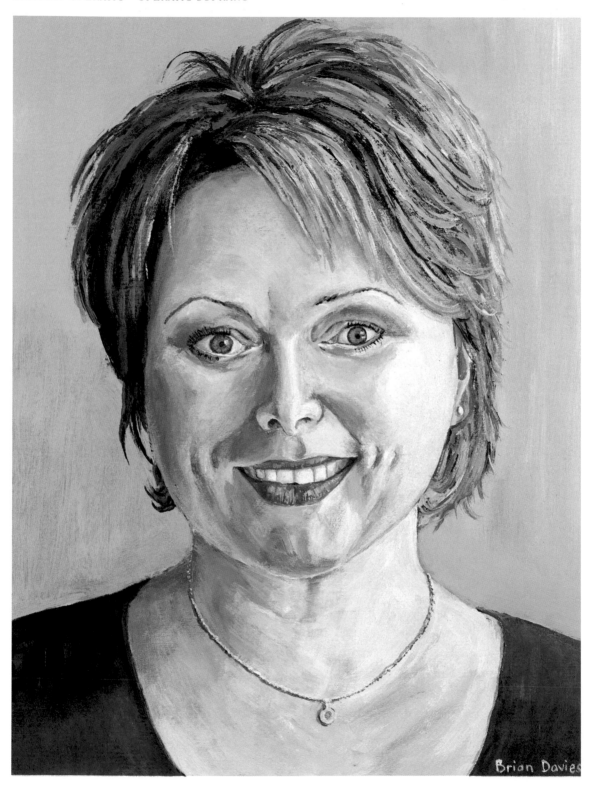

Rydym yn ymfalchïo pan fo un o'n cydwladwyr yn cael llwyddiant ac enwogrwydd y tu fas i Gymru, a phan fo'r person yna yn ddiymhongar ac yn serchus a boneddigaidd rydym yn ymfalchïo yn y cynefin sydd wedi eu magu. Mae Rebecca yn un sy'n cyflawni'r gofynion yma.

Mae'n troedio llwyfannau'r byd opera fel Colossus bychain ond yn siarad â phawb yn rhwydd a naturiol. Does dim penawdau yn y papurau am ryw stranciau a sgandal yn perthyn iddi. Mae'n enwog am ganu a chodi eich ysbryd gyda'i dawn gerddorol.

Mae'r rhestr o'r rôliau y mae wedi canu ynddyn nhw yn rhyfeddol. Yn Covent Garden, mae wedi canu Pamina (Magic Flute), Zerlina (Don Giovanni), Nanetta (Falstaff) a Johanna (Sweeney Todd); yn Munich, buodd yn Sophie (Der Rosenkavalier), Zdenka (Arabella), Susanna, Ilia (Ideomeno) a Servilia (La Clemenza de Tito); ac yn yr Unol Daleithiau mae wedi canu Susanna a Zerlina yn y Met, Adele yn Die Fledermaus yn Chicago, ac Anne Trulove (The Rake's Progress) ac Adina (L'elisir d'amore).

Mae hi'n cefnogi ein Cwmni Cenhedlaethol yn gyson, yn canu Pamina a Gretel yn 2008. Mae wedi gwneud dau recordiad arbennig gyda Charles Mackeras sef Hansel a Gretel a'r Magic Flute.

Wedi gadael ysgol, roedd yn nyrs dan hyfforddiant ac yn canu fel amatur pan ddaeth Bryn Terfel i mewn i'w bywyd hi. Roedd y ddau yn unawdwyr mewn cyngerdd lleol ac mae Rebecca yn rhyfeddu at ei lais. Dyma fe yn ei dro yn ei hannog hithau i fynd i Ysgol Gerdd a Drama y Guildhall yn Llundain. Oddi ar hynny mae nhw wedi aros yn ffrindiau agos wrth iddyn nhw heddiw edrych lawr o uchelfannau y byd opera. Ac wrth i'r gwahoddiadau lifo mewn, mae'n difaru ei bod wedi bod yn rhy brysur i ganu gyda Bryn yn ei berfformiad olaf o Figaro yn y Met.

Fe gwrddon ni yn ei chartref ym Mhenarth a galler neb fod mwy croesawgar a chyfeillgar. Mae ei hwyneb yn bert, fel dol, a chanolbwyntiais ar hwnna yn y portread. Roedd yr holl broses yn bleser pur.

We celebrate when one of our countrymen or women achieves success and fame on a larger stage . When that person is unspoilt and modest we feel a glow of pride in the upbringing and background that has shaped them. Which brings us to Rebecca Evans.

She strides the world's opera stages as a little Colossus and yet talks to people like the girl next door. There are no headlines of tantrums and scandal to draw the attention of the wider media to bestow vacuous notoriety.

She has an amazing CV of leading opera roles around the world, for which she has won almost universal acclaim. Just as a flavour, at Covent Garden, she has sung Pamina (Magic Flute), Zerlina (Don Giovanni), Nanetta (Falstaff) and Johanna (Sweeney Todd); in Munich, she has played Sophie (Der Rosenkavalier), Zdenka (Arabella), Susanna, Ilia (Ideomeno) and Servilia (La Clemenza de Tito);and her roles in America include Susanna and Zerlina at the Met, Adele in Die Fledermaus in Chicago, and Anne Trulove (The Rake's Progress)and Adina (L'elisir d'amore).

She regularly supports Welsh National Opera, singing Pamina and Gretel in 2008. She has made several notable recordings including The Magic Flute and Hansel and Gretel with Charles Mackeras.

She was a trainee nurse and singing as an amateur when Bryn Terfel loomed into her life. They were both soloists at a local concert, she was blown away by his voice and he, in turn, urged her to go to the Guildhall School of Music and Drama. This she did and they have remained close friends ever since as they now look down from the lofty peaks of the Opera world. As the opportunities continue to come her way, her one regret is that she had to turn down the chance of singing opposite Bryn in his last The Marriage of Figaro at The Met .

We met at her home in Penarth and nobody could be more accommodating and chatty, a pleasure to meet. She has such a lovely face that it seemed appropriate to paint her in close-up. She is Cliff Richard's 'Living Doll'. I bet that in a few years we will be singing 'There is nothing like a Dame'.

Mae Rebecca Evans yn canu Pamina mor berffaith mae'n demtasiwn i beidio gweld The Magic Flute byth eto.
Mike Smith, Western Mail

As well as being a wonderful singer, Evans is a very nice lady, entirely unspoilt by success in a business that turns out demanding divas and monstrous egos.
Hugh Canning, Sunday Times

RHODRI MORGAN
GWLEIDYDD - POLITICIAN

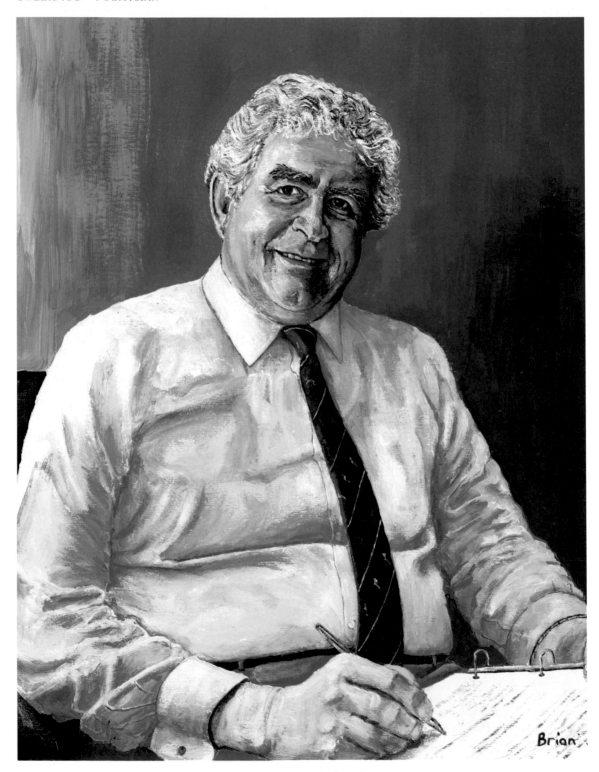

Rhodri Morgan yw'r Aelod Cynulliad dros Orllewin Caerdydd. Mae'n siarad Cymraeg yn rhugl. Fe'i ganwyd ym 1939 ac mae ganddo raddau o brifysgolion Rhydychen a Harvard. Ymysg ei ddiddordebau gwleidyddol mae iechyd, yr amgylchedd, materion Ewropeaidd a datblygu rhanbarthol. Mae'n briod â Julie Morgan, yr AS dros Ogledd Caerdydd, ac mae ganddynt fab a dwy ferch.

Dechreuodd ei yrfa fel tiwtor-drefnydd i Gymdeithas Addysg y Gweithwyr (1963-1965), yna gweithiodd fel Swyddog Ymchwil i Gyngor Dinas Caerdydd, y Swyddfa Gymreig ac Adran yr Amgylchedd (1965-1971), cyn dod yn Gynghorydd Economaidd i'r Adran Masnach a Diwydiant (1972-1974). Rhwng 1974 a 1980, roedd yn Swyddog Datblygu Diwydiannol i Gyngor Sir De Morgannwg, cyn dod yn Bennaeth Swyddfa'r Comisiwn Ewropeaidd yng Nghymru (1980-1987).

Etholwyd Rhodri Morgan i Dŷ'r Cyffredin ym 1987 ond penderfynodd beidio ag ailymgeisio yn Etholiad Cyffredinol Mehefin 2001. Yn ystod ei amser fel AS, bu'n Gadeirydd Pwyllgor Dethol Tŷ'r Cyffredin ar Weinyddiaeth Gyhoeddus (1997-99). Bu'n Llefarydd yr Wrthblaid ar Ynni (1988-92) a Materion Cymreig (1992-97).

Fe'i hetholwyd yn Aelod Cynulliad dros Orllewin Caerdydd ym 1999 ac fe'i penodwyd yn Ysgrifennydd y Cynulliad dros Ddatblygu Economaidd a Materion Ewropeaidd. Fe'i gwnaed yn Brif Ysgrifennydd y Cynulliad Cenedlaethol ym mis Chwefror 2000 gan barhau i fod yn gyfrifol am Ddatblygu Economaidd tan fis Hydref 2000. Newidiwyd teitl ei swydd i Brif Weinidog Cymru ym mis Hydref 2000, a pharhaodd yn y swydd honno wedi etholiad 2003. Fe'i penodwyd yn Brif Weinidog Cymru gan y Frenhines yn dilyn yr etholiadau ym mis Mai 2007.

Fe gwrddon ni yn Nhŷ Crickhowell y tu ôl i'r Senedd a ches fy synnu gan y nifer oedd yn gweithio yno, yn enwedig ar y llawr uchaf lle'r oedd dwsinau o bobl ifanc yn brysur wrthi. Roedd Rhodri yn groesawgar, yn sgwrsio bant wrth arwyddo dogfennau ac roedd yn daer iawn i drafod rygbi.

Rwy'n credu fod ei bortread yn hawdd i'w adnabod – mae'r mop cwrlog ar ei ben mor amlwg â sigâr Churchill.

Rhodri Morgan is the Welsh Assembly Member for Cardiff West and is the First Minister of the National Assembly. A fluent Welsh speaker, he was born in 1939 and is a graduate of Oxford and Harvard University. He is married to Julie Morgan, MP for Cardiff North, and they have one son and two daughters.

Initially a Tutor Organiser for the Workers Education Association, Rhodri was employed as a Research Officer for Cardiff City Council, the Welsh Office and the Department of the Environment, before becoming an Economic Adviser for the Department of Trade and Industry. Between 1974-1980, he was Industrial Development Officer for South Glamorgan County Council before becoming Head of the European Commission Office in Wales.

He was elected to Parliament in 1987 and during his time as MP, he was Chairman of the House of Commons Select Committee on Public Administration. He also served as the Opposition Front Bench Spokesman on Energy and Welsh Affairs.

He was elected as the Assembly Member for Cardiff West in 1999 and was appointed as the Assembly Secretary for Economic Development & European Affairs. He was appointed First Secretary of the National Assembly in February 2000 and retained responsibility for Economic Development matters until October 2000. The title of his office changed to First Minister in October 2000, an office he retained following the 2003 election. He was appointed First Minister by the Queen following the elections in May 2007.

We met at Crickhowell House behind the Senedd building and I was surprised how many worked there particularly on the top floor where there were dozens of bright looking young people beavering away. What were they all doing? Rhodri was very welcoming and chatted away as he signed some documents and was particularly keen to talk rugby.

His portrait is immediately recognizable but I think that curly mop of hair is a bit of a trademark.

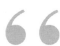

Does a one legged duck swim in circles?
Ateb Rhodri Morgan i gwestiwn Jeremy Paxman a oedd e moen arwain y Blaid Lafur yn y Senedd o hyd

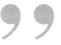

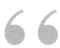

The only thing which isn't up for grabs is no change and I think it's fair to say it's all to play for, except for no change.
Rhodri Morgan's winning entry in the Plain English Foot-in-the-Mouth Award

RHODRI OWEN
CYFLWYNYDD TELEDU - TELEVISION PRESENTER

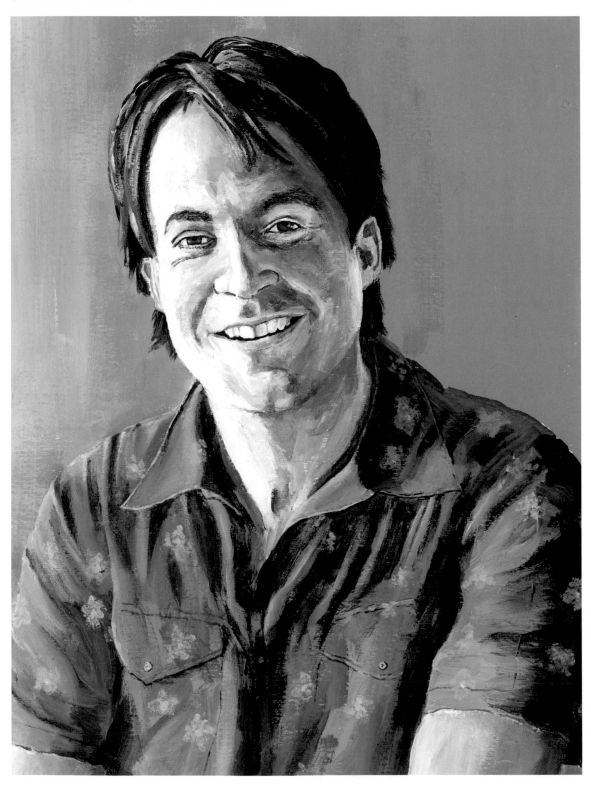

Mae Rhodri yn Sioni-bob-man ar ein set deledu ac wedi cyflwyno mwy o amrywiaeth o raglenni na Bruce Forsyth yn barod. Mae'r rhestr yn faith yn y Saesneg a'r Gymraeg. Mae'n olygus ac yn hyderus a brwdfrydig ar y sgrîn.

Magwyd yn Three Crosses, Gŵyr, a Chymraeg yw ei iaith gyntaf. Mae fy chwaer-yng-nghyfraith yn ei gofio fe fel crwtyn yn dal y bws i'r ysgol ac yn swil dros ben. Pwy fase'n meddwl?.

Dechreudd gyflwyno ar S4C a Radio Cymru, yn gweithio ar sawl math o raglen, o Uned 5 i gylchgrawn wythnosol, a hefyd darllediadau o sawl achlysur arbennig ar y Sianel. Ar noson agoriadol Canolfan y Mileniwm, mewn panig, roedd rhaid iddo holi fi a Huw Llywelyn Davies fel arbenigwyr ar Opera – y dall yn holi y dall.

Symudodd i weithio yn Saesneg i gyflwyno Wish You Were Here? i ITV, ac wedyn i'r BBC, Hard Cash, 4X4, Liquid Assets, Holiday, Britain's Dream Homes a Short Change i CBBC. Ei brif raglen yng Nghymru yw X-Ray, sy'n ymchwilio problemau defnyddwyr. A dyna fel gwrddon ni wrth i'r BBC ddefnyddio cin cegin newydd ni i ddangos peryglon iechyd wrth goginio. Roedd yn ddigon hapus i fi i dynnu ffotograffau.

Mae Rhodri nawr yn briod â Lucy (Cohen gynt) y gyflwynwraig sydd wedi symud o ITV i'r BBC yn 2007 i ffurfio partneriaith gyfleus ofnadw i gyflwyno X-Ray.

Rocddwn yn hapus gyda'r llun ond mae'n rhaid i fi gyffesu taw fe yw un o'r rhai prin rwy wedi methu dangos y portread iddo. Rwy'n methu dal y pili-pala, ac efallai nad oes ryfedd o gofio am ei holl brosiectau.

AR WERTH: Portread gwreiddiol o gyflwynydd golygus.

Rhodri, in his comparatively short life, seems to have presented more television programmes than Bruce Forsyth. He has an amazing list of credits in English and Welsh. You can't blame the producers because he has film star good looks and self-confidence.

Rhodri was born and raised in Three Crosses, Gower. Welsh is his first language and all his education was through the medium of Welsh. My sister-in-law remembers him as a timid little boy going to school – you never can tell!

He began his presenting career on S4C and Radio Cymru, working on all sorts of programmes from the children's Uned 5 to a weekly magazine show and many of the channel's special events. At the live coverage of the opening night of the Millenium Centre, in desperation, Huw Llywelyn Davies and I were interviewed by him as opera experts. If you can do that you can do anything.

Moving into English he presented ITV's Wish You Were Here? And BBC's Hard Cash, 4x4, Liquid Assets, Holiday, Britain's Dream Homes and CBBC's Short Change. His main outlet in Wales has been the successful BBC consumer programme X-Ray and that is how we met, when our brand-new kitchen was the location for an item on the problems of careless hygiene when cooking. He was happy enough for me to take a few photographs.

Rhodri is married to Lucy Owen (née Cohen) the TV presenter who moved from ITV to BBC Wales in 2007 and they form something of a Dream Team, and now, in fact, work together on the X-Ray programme.

I was very pleased with the painting but I have to confess that he is one of the very few subjects to whom I have been unable to show their portrait. I just cannot pin him down and perhaps I shouldn't be surprised with his butterfly existence from TV location to TV location, although there is a baby at home now to trim his wings.

Ydych chi wedi gweld Rhodri? Oddi ar ar y sgrîn, hynny yw?
Brian Davies

When he was young he was a shy little boy
Ann Davies

RICHARD TUDOR
HWYLIWR - SAILOR

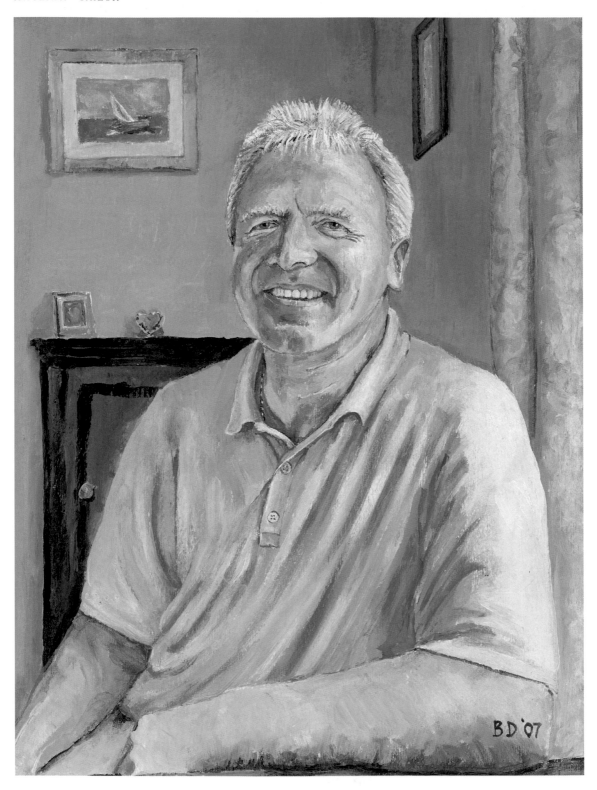

Mae Richard yn hwyliwr galluog dros ben sydd wedi croesi cefnforoedd y byd ar sawl achlysur ac roedd neb llai nag Ellen McArthur yn dod i sgwrsio gydag ef i ddysgu o'i brofiadau.

Magwyd ym Mhwllheli a dechreuodd hwylio pan yn ifanc gan gystadlu mewn rasys rownd Cymru. Ysbrydoliaeth gynnar oedd Syr Francis Chichester, a hwyliodd ar ben ei hun rownd y byd yn y *Gypsy Moth* ym 1966-67. Sawl blwyddyn ar ôl hynny, aeth Richard rownd y byd yn arwain criw ar long hwyliau.

Bu'n gapten dair gwaith ar longau mewn ras rownd y byd i'r cyfeiriad gorllewinol – sydd yn sialcns anoddach. Pob un â'i stori. Ym 1992-3 collodd *British Steel II* ei hwylbren hanner ffordd ar draws y Cefnfor Deheuol ond cyrhaeddon nhw Hobart ac wedyn cartref yn y pen draw. Yn 2000 roedd yn gapten ar *Team Phillips*, catamaran newydd sbon wedi ei gwneud o ffibr carbon ac wedi costio £2.5 miliwn. Yn anffodus, 700 milltir mas ar Fôr Iwerydd, torrodd y bad lan ac achubwyd y criw gan long oedd yn y cyffiniau.

Oherwydd cyfrifoldebau teuluol, mae ei draed nawr yn fwy sownd i'r ddaear ym Mhwllheli lle mae yn dysgu ar gyrsiau peirianneg sy'n ymwneud â chychod a'r môr yng Ngholeg Meirion Dwyfor.

Trefnais i'w gwrdd yn ei dŷ yn Llanbedrog. Heb Sat. Nav. roedd rhaid iddo arwain fi ar y ffôn ar hyd ffordd droellog i'r tŷ oedd gynt yn berchen i chwarelwr. Mae'n agos at frig tir uchel lle'r oedd golygfa fendigedig ar draws Bae Ceredigion. O leia roedd yn gallu gwynto'r môr o'r tŷ.

Roedd croeso gwresog ganddo e a Valmai a'r babi newydd. Siaradon ni am y môr a'r teithiau a dangosodd lyfrau i fi oedd yn cynnwys ffotograffau lliwgar a dramatig.

Daeth y portread yn gymharol rwydd ac ychwanegais lun o gwch ar y dŵr, yn adlais o'r lluniau yn y llyfrau.

Richard is one of the World's most experienced long-distance yachtsmen. He was brought up in Pwllheli and started sailing at an early age competing in sailing events around Wales. One early inspiration was Sir Francis Chichester, who sailed solo around the world in 1966-7 in *Gipsy Moth*. Many years later Richard himself circumnavigated the globe - although he did it in charge of a crew.

He has three times skippered yachts in the round-the-world challenge going westward, regarded by sailors as the wrong way. Each race was very eventful: in 1992 3 Richard was captain of the yacht *British Steel II* which lost its mast halfway across the Southern Ocean, but still managed to make it to Hobart, and eventually home. On Richard's third attempt in 2000 he captained a brand new catamaran, the *Team Phillips*, made out of carbon fibre and worth £2.5 million. Unfortunately, seven hundred miles out into the Atlantic the ship broke up, and he and the crew had to be rescued by a passing vessel.

His young family means that his feet are now more firmly planted in Pwllheli, where he teaches vocational courses in seamanship and boat building at Coleg Meirion Dwyfor.

I arranged to see him at his house in Llanbedrog. My Sat. Nav. was not working so he had to guide me in by phone along a narrow tortuous route to his home which was a former quarryman's house near the top of high ground which, from the very top, you could see the sweep of Abersoch and Cardigan Bay.

He showed me around on a sunny but breezy day and he seemed to sniff the wind instinctively and sense its sailing potential. He had become a father very recently but he and Valmai found the time to be very kind hosts. We talked about his sea journeys and his long conversations with Ellen McArthur who came to him for advice. He showed me books about his various journeys. They included some spectacular photographs.

His painting came very easily and I added a picture of a boat to give some sort of context and to give an echo of the photographs that I had seen.

"

Gogledd Bae Ceredigion ydi un o'r llefydd prydferthaf i hwylio ynddo. Mae gallu sbïo draw tuag at Eryri a Chadair Idris yn wych. Ar ôl bod I bob man, fan hyn mae fy nghalon i.
Richard Tudor

"

"

Have respect for the elements. Learn about them, have respect for them, and then go out and tackle them.
Richard Tudor

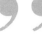

DR ROWAN WILLIAMS
ARCHESGOB CAERGAINT - ARCHBISHOP OF CANTERBURY

Cadarnhawyd Dr Rowan Williams fel y 104ydd Archesgob Caergaint yn Eglwys Gadeiriol Sant Paul ar ddiwedd 2002, y Cymro cyntaf i lenwi'r swydd gyfrifol hon.

Ganwyd ym 1950 a magwyd yn Abertawe lle'r oedd ei dad yn beiriannydd glofaol. Roedd ei allu academaidd yn amlwg pan oedd yn ifanc ac aeth o'r Ysgol Ramadeg i Gaergrawnt ac ymlaen i Rhydychen am ei ddoethuriaeth. Bu'n darlithio yng Ngholeg Diwinyddiaeth Mirfield ger Leeds, cyn dychwelyd i Gaergrawnt a Rhydychen. Bu'n ddeon a chaplan Coleg Clare a pan ond yn 36 mlwydd oed, ef oedd yr athro ifancaf yn Rhydychen. Saith mlynedd cyn hynny y cyhoeddwyd ei gyfrol gyntaf.

Ym 1992, derbyniodd swydd Esgob Mynwy – cryn syndod i rai oedd yn ystyried nad oedd y swydd yn ddigon uchelgeisiol i rywun o'i statws e. Ond roedd yn teimlo galwad fugeiliol a hefyd tyniad ei wreiddiau. Roedd ei dalentau yn amlwg ac yn 2000 gorseddwyd yn Archesgob Cymru gyda'r cam mawr i Balas Lambeth yn dod ddwy flynedd yn ddiweddarach.

Tynnais ei lun y diwrnod y daeth i bregethu ar y Sul yn Eisteddfod Genedlaethol Abertawe 2006. Roedd hefyd y bore hwnnw yn mynd i arwyddo copïau o gofiant roedd y Parchedig Cynwil Williams wedi ysgrifennu amdano. Roedd hynny i ddigwydd mewn pabell fawr i gasgliad o eglwysi a chymdeithasau crefyddol. Wrth gerdded draw o'r pafiliwn, roedd llu o bobl moyn siglo'i law. Roedd teimlad gen i am brofiad Iesu Grist a'r bobl cyffredin, wrth ei weld gyda'i farf, casog hir, haul twym a maes llychlyd. Roedd yn wylaidd ac yn cael gair gyda phawb.

Byr iawn oedd y sesiwn ffotograffiaeth, jest codi ei ben a gwenu tuag ataf, wrth iddo lofnodi'r llyfrau. Roedd y llun yn gymharol rwydd oherwydd ei nodweddion amlwg fel ei shectol, aeliau hir, a gwallt a barf hir ac anniben. Rwy'n siŵr ei fod e yn derbyn pregeth gan ei wraig i fynd at y barbwr yn fwy aml.

Rowan Williams was confirmed as the 104th Archbishop of Canterbury in St Paul's Cathedral in December 2002, the first Welshman to fill this hugely significant role.

He was born in 1950 and brought up in Swansea, where his father was a mining engineer. His academic ability became apparent at an early age, and he went from grammar school to Cambridge and to Oxford for his doctorate. He went to lecture at Mirfield Theological College near Leeds, before returning to Cambridge and Oxford. First he was Dean and Chaplain of Clare College, and then, aged 36, he become the youngest professor at Oxford. Seven years earlier his first book had been published.

In 1992 he surprised colleagues by accepting the post of Bishop of Monmouth, seen as a backwater by the Oxford elite. He felt a pastoral calling, and the tug of his Welsh roots. His abilities were recognized and in 2000 he was enthroned as Archbishop of Wales before his big step to Lambeth Palace two years later.

I photographed him during the National Eisteddfod in Swansea in August, 2006, when he came to preach there on the Sunday morning. He was also going to be signing copies of the Reverend Cynwil Williams' Welsh biography of him. He was due to do this at the tented area for the collective Christian Churches. As he walked over after the service, everybody wanted to shake his hand or even just to touch him. For me, with his beard, long cassock, on a hot dusty day, there was a feeling of Jesus with the people about it. He had a gentle but authoritative demeanour about him and he found time to say something to everybody who approached him.

The photo session was brief indeed, with him just smiling at me as Cynwil asked him to look in my direction as he was signing copies of the book. The painting was comparatively easy because of his distinctive bespectacled, bearded, long-haired look. However, I guess that he receives sermons from his wife pleading with him to go the barber's.

O'n plith, cododd seren ddisglair i arwain yr eglwys Grisnogol mewn dyddiau o ddryswch a thywyllwch
Cynwil Williams, awdur ei gofiant

Even when I was Archbishop of Wales and working with new bishops, I used to say, not realising quite how true it was, 'One of the things you will do as a bishop is disappoint people'.
Rowan Williams

SHÂN COTHI
SOPRANO

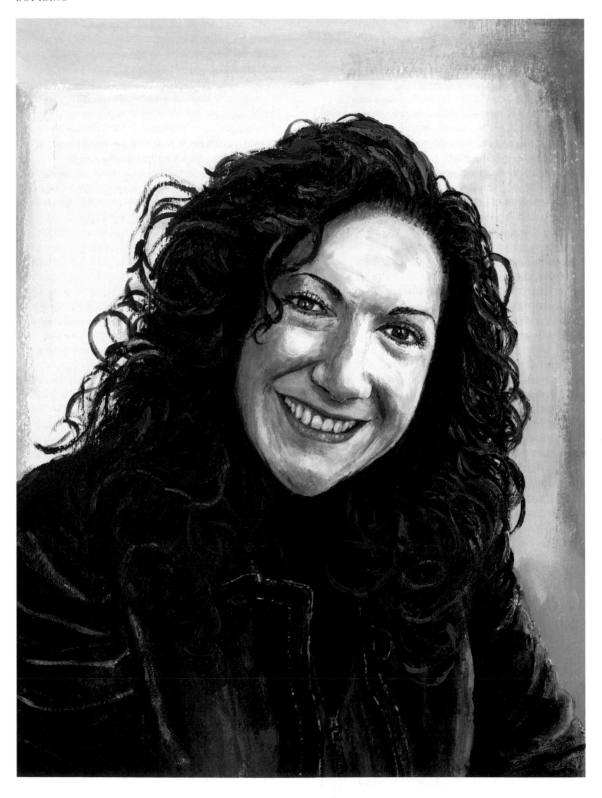

Magwyd Shân yn y pentre bach, Ffarmers, yn Sir Gaerfyrddin, yn ferch i'r gof lleol. Graddiodd mewn Cerddoriaeth a Drama ym Mhrifysgol Aberystwyth. Erbyn hyn, mae hi wedi derbyn Cymrodoriaeth gan Brifysgolion Llanbed ac Aberystwyth. Ym 1995 enillodd hi y Rhuban Glas yn Eisteddfod Bro Colwyn a hwn wnaeth ei hysgogi hi i fynd yn broffesiynol.

Mae hi wedi perfformio ar draws y byd mewn amrywiaeth o theatrau, o Ganolfan y Mileniwm yng Nghaerdydd i Her Majesty's Theatre, West End; o'r Neuadd Albert i'r Hotel Kowloon Shanghai, Hong Kong, ac mae'n enwog am ei hamlochredd.

Fel cantores mae sawl arddull ganddi – fel perfformiad o opera i oratorio, o sioeau cerdd i ganeuon traddodiadol Cymraeg ac mae amrywiaeth yn ei pherfformiadau fel Friday Night is Music Night i BBC Radio 2 i Les Illuminations gan Benjamin Britten, ac o Noswaith Ivor Novello i Proms in the Park.

Mae hi wedi canu mewn sawl achlysur arbennig, fel Gŵyl y Faenol a noson agoriadol Canolfan y Mileniwm, ac mae wedi cynhrchu CD lwyddiannus Shân Cothi Passione. Mae ganddi fywyd amrywiol oddi ar y llwyfan hefyd oherwydd mae wedi cyflwyno sawl rhaglen deledu a radio ac wedi serennu ar y sgrîn fach yn y gyfres gomedi Con Passionate fel arweinyddes côr meibion.

Fe gwrddais â hi yn ystod ffilmio'r gyfres honno a thynnu'r lluniau yn y fan goluro lle'r oedd digon o olau. Mae'n ferch fyrlymus a llawn hwyl ac mae'r wên a'r gwallt mawr cwrlog yn creu'r cymeriad yna yn y portread.

O ran diddordeb, ei henw bedydd hi yw Shân Margaretta Morgan ac, yn y pentre, Shân y Gof oedd hi. Fi eitha lico Margaretta.

Shân Cothi was born and raised as the blacksmith's daughter in the tiny village of Ffarmers, Carmarthenshire, and graduated in Music and Drama at the University College of Wales, Aberystwyth. She has by now been honoured with Fellowships from Aberystwyth and Lampeter Universities. In 1995, she won the prestigious Blue Riband Prize at the Bro Colwyn National Eisteddfod which prompted her to turn professional.

She has performed throughout the world in a variety of venues from the Wales Millennium Centre to Her Majesty's Theatre, West End, from the Albert Hall to the Kowloon Shanghai Hotel, Hong Kong, and is renowned for her versatility as a performer.

Her career as a singer has spanned a wide range of music styles, from opera to oratorio, music theatre to traditional Welsh songs and a host of contemporary projects working with respected musicians from different musical genres. From Friday Night is Music Night for BBC Radio 2 to Benjamin Britten's Les Illuminations, and from an Ivor Novello tribute night to Proms in the Park.

She has sung in a host of special events including Bryn Terfel's Faenol Festival and the Royal Gala Opening of the Wales Millennium Centre. Away from the stage, she has presented several TV and radio Programmes and has, notably, starred on S4C in Con Passionate, a comedy drama about a Male Voice Choir with a female conductor.

It was on location for this programme that I met her and took photographs in the make-up van, which gave a bright glow because of the strong lights and mirrors. She was unfailingly cheerful throughout all our communications and her happy smiling face and bubbly cascade of hair seen in her picture sums her up.

Soprano Shân Cothi, with her vibrant aura, simply owned the stage from the beginning to end of both her sets. In the first half she performed arias by Gounod and Puccini, while in the second she chose Poulenc, Novello and Strauss where, with Mein Herr Marquis from his opera Die Fledermaus, she worked both the audience and choir a treat.
Staffordshire Evening Sentinel

Mae'r Carlotta ffroenuchel, rhan Shân Cothi, yn bresenoldeb pwerus a chofiadwy ar y llwyfan.
Adolygiad Phantom of the Opera

TREVOR FISHLOCK
AWDUR A DARLLEDWR - AUTHOR AND BROADCASTER

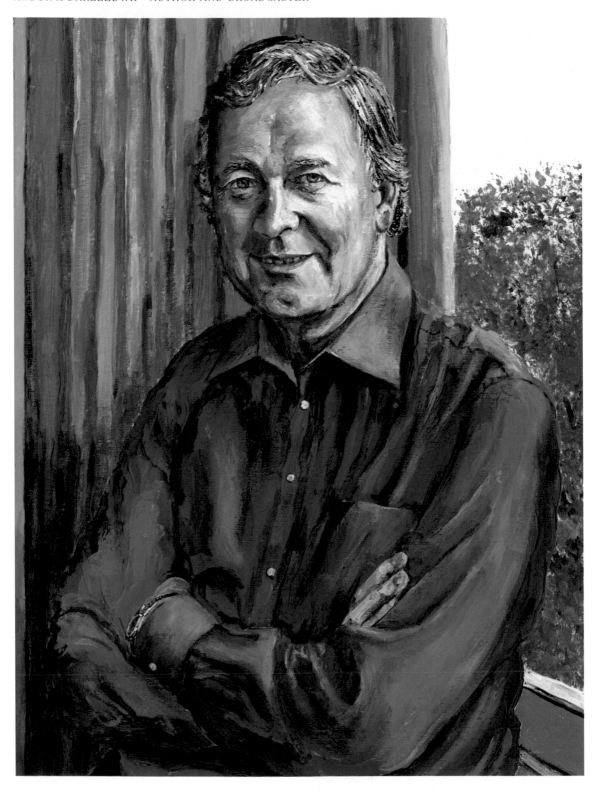

Mae Trevor yn awdur, darlledwr a chyn-ohebydd tramor sydd wedi ymgartrefu yng Nghaerdydd ers blynyddoedd. Cychwynnodd ei yrfa ar *The Times* fel gohebydd yng Nghymru (sydd yn 'dramor' i rywun o Lundain!) ac wedyn fel prif-ohebydd yn India ac Efrog Newydd cyn symud i swydd pennaeth Bureau Moscow i'r *Daily Telegraph*. Mae'i frwdfrydedd am brofiadau a gwledydd gwahanol, a'i lygad craff am nodweddion arbennig, a'i wrthrychedd, wedi esgor ar lyfrau treiddgar a chynhwysfawr ar Gymru, India, America a Rwsia.

Des i'n ymwybodol ohonno wrth ddarllen ei *Wales and the Welsh* ym 1972. Mae llygad ganddo am y gwahaniaethau a'r storïau dadlennol sydd yn nodwedd o Bill Bryson a'i lyfrau ar Brydain a llefydd eraill. Mewn pennod ar lysenwau roedd y stori am y dyn yn y Cymoedd yn priodi gan wisgo daps neu blimsols du ar ei draed, a byth ar ôl hynny cafodd ei alw'n 'Dai Quiet Wedding'.

Mae Trevor yn anturiaethwr hefyd, fel dangoswyd yn ei lyfr *Cobra Road* yn croniclo taith o'r Khyber Pass yn Pakistan i le yn Ne India o'r enw Panagarh, oedd yn digwydd bod yn enw'r tŷ y cafodd ei godi ynddo yn Lloegr. Mae'r canlyniad yn lun lliwgar o India gyfoes.

Fel gohebydd crwydrol, mae wedi cyflwyno adroddiadau o dros 70 o wledydd a bu'n Ohebydd Rhyngwladol y Flwyddyn yn noson gwobrwyo'r Wasg Brydeinig. Yn 2007, cwblhaodd y gwaith cywrain o ysgrifennu hanes ein Llyfrgell Genedlaethol, *In This Place*.

Mae'n adnabyddus yng Nghymru am ei gyfres lwyddiannus ar HTV, Fishlock's Wild Trails, lle mae'n cerdded llwybrau Cymru yn adrodd storïau am gymeriadau ac adeiladau'r ardal dan sylw. Mae'n cerdded bob tro gyda ffon ac ysgrepan ac mae rhai gwylwyr yn gofyn a yw'n mynd i'r gwely gyda rhain, ond mae Mrs Fishlock yn gwadu hynny.

Mae awduron teithio yn mynwesu dau fyd, un yn llawn profiadau gwahanol a'r llall yn ystafell dawel, unig lle mae angen disgyblaeth i ysgrifennu'r stori. Rwy wedi portreadu Trevor yn yr ystafell, yn llawn llyfrau, ond gyda golwg ar y tu fas a'r glôb yn fap o'r tu fas.

Trevor is an author, broadcaster and foreign correspondent who lives in Cardiff. He began his career on *The Times* in 1970 as staff correspondent in Wales (which I suppose is 'foreign' to London) and also became *The Times*' chief correspondent in India and New York and was also the Moscow bureau chief for *The Daily Telegraph*. His enthusiasm for immersing himself into the experiences of his adopted country and his perceptive eye for detail and his objectivity have produced significant books on Wales, India, America and Russia.

I first became aware of him when reading his *Wales and the Welsh* in 1972. He has that eye for national idiosyncrasies that is a feature of Bill Bryson's writing, and I particularly remember the chapter on Welsh nicknames such as the Valleys man who married in plimsolls and was forever known as 'Dai Quiet Wedding'.

Trevor is an adventurer as well, as shown by his book *Cobra Road* which chronicles his journey from the Khyber Pass in Pakistan to a place in the South of India called Panagarh which was the name of the house in England where he grew up, and the result is a vivid portrait of contemporary India.

As a roving writer he has reported from more than seventy countries and has been International Reporter of the Year in the British Press Awards. In 2007 he completed the meticulous task of recording the history of the National Library of Wales, *In This Place*.

He is well-known in Wales for his long-running HTV series Fishlock's Wild Tracks chronicling his less exotic travels through the Welsh countryside unearthing relics and characters from the past. Some viewers think that he goes to bed with his stick and haversack, but Mrs Fishlock denies that.

Travel writers have lives of contrast because, having returned from a stimulating and different environment, they then have to lock themselves away in some room and turn their images and experiences into words on paper. I rather like how I have pictured Trevor in one of his rooms set against the open window with books and a globe in the background.

Mae Fishlock yn wladgarwr cosmopolitaidd
Spectator

So, Trevor, you go away somewhere, come home and write about what you've seen. Mmm. A bit like holiday postcards then.
Guest at reception

TYRONE O'SULLIVAN
ARWEINYDD Y GLOWYR - MINERS' LEADER

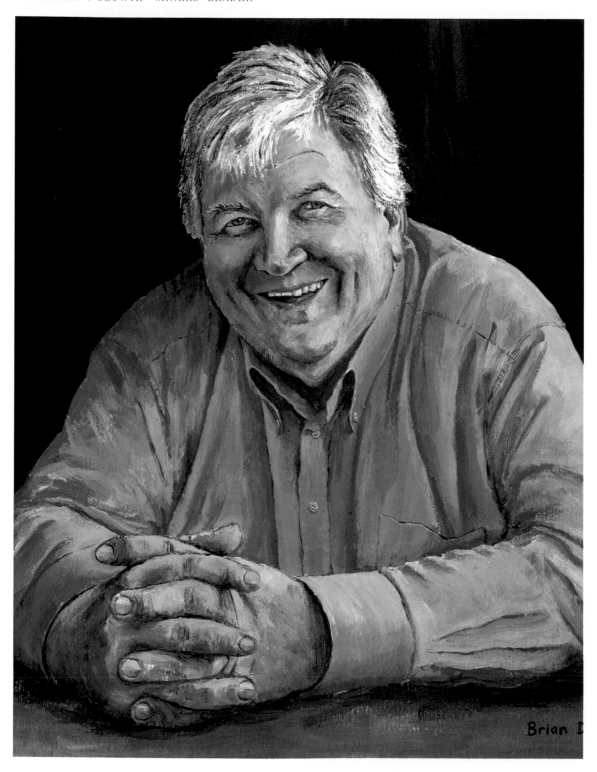

Roedd Tyrone yn ysgrifennydd cangen yr NUM yng nglofa'r Tŵr am dros ugain mlynedd. Bu'n aelod blaenllaw o'r tîm a drefnodd i'r glowyr brynu'r pwll glo sydd yn agos i Rhigos ar ben Cwm Nedd. Pan siaradon ni, fe oedd cadeirydd y cwmni a redodd y busnes. Fel canlyniad i'w holl ymdrechion, fe'i gwobrwywyd gydag OBE ym 1996.

Roedd y sefyllfa yn unigryw – yr unig bwll yn y byd lle'r oedd y glowyr yn berchnogion, a'r pwll dwfn olaf yng Nghymru. Fe'i caewyd yn wreiddiol gan Lywodraeth y Ceidwadwyr ond prynwyd y lofa gan y gweithwyr ym 1994 ac fe'i gweithiwyd yn broffidiol lan at y cau ym mis Ionawr 2008.

Roedd ymdrech y glowyr wedi taro deuddeg gyda Chymry y Cymoedd a'r tu hwnt. Hon oedd y bennod olaf mewn hanes chwyldroadol. Ysgrifennodd Tyrone lyfr, Tower of Strength, a chyfansoddwyd opera a sioe gerdd yn adrodd yr hanes.

Pan gwrddais â Tyrone, roedd y pwll yn brysur ond roedd y diwedd ar y gorwel. Roedd yn ddigon parod i gael ei lun wedi'i dynnu: "Anrhydedd," meddai. Roedd ei swyddfa yn gyffredin iawn ond wedi'i bywiogi gan luniau y bobl enwog oedd wedi galw mewn i gyfarch gwell a siglo llaw mewn ambell seremoni – yn cynnwys Mr Clinton. Roedd yn ymfalchïo yn yr hyn oedd e wedi'i gyflawni ond yn arbennig yn y ffaith bod rhaid iddo gael ei ethol i'r brif swydd bob blwyddyn gan y glowyr. Esboniodd bod rhai o'r arbenigwyr yn y cwmni yn ennill mwy nag ef oherwydd eu cymhwysterau i gyflawni'r swydd.

Roedd yn daer iawn dros chwaraeon, wedi cymryd rhan pan yn ifancach a'i arwr oedd Dai Morris, o'r Rhigos, oedd wedi chwarae dros Gymru yn y saithdegau.

Pan oeddwn yno, siaradodd gyda'i ferch ar y ffôn a gorffen dan dynnu coes, "Cofia, mae dy dad yn arwr, rwy wedi darllen e yn y papur."

Rwy'n hapus gyda'r portread, gwên agored, llygaid yn chwerthin, dwylo cadarn ar y ford ac awgrym o lwch glo ar y bysedd.

Tyrone O'Sullivan was the National Union of Mineworkers Branch Secretary at Tower Colliery for over 20 years. He was a leading member of the team that succeeded in organizing the miners' buyout of the Colliery, which is near Rhigos at the top of the Neath Valley. When we met, he was Chairman of Goitre Tower Anthracite Ltd, the company that ran the business. As a result of his efforts he was awarded an OBE in the 1996 New Years Honours List.

Tower Colliery was unique, being the only worker-owned coal-mine in the world and South Wales's last remaining deep mine. It was closed as part of the Conservative Government's pit-closure programme but it was bought by its own workers in 1994 and operated profitably until it eventually closed in January 2008.

The miners' successful fight struck a chord with people and Tyrone produced a book Tower of Strength chronicling the story from the inside. An opera and a musical were also written based on the events.

When we met, the pit was still going strong although he said then that there was a limited life. He readily agreed to be photographed – said it was an honour. We met in his fairly basic office but which had photographs and newspaper cuttings pinned to the wall of the great and the good that he had met (including a certain Mr Clinton!). He was naturally proud of his achievements but particularly proud that he put himself up for re-election as MD by the miners/shareholders every year and accepted that some management staff had to be paid more than him because of the going rate in outside industry.

He had been a keen sportsman in his younger days and he loved his rugby, particularly his hero, local boy Dai Morris who played for Neath and Wales.

While I was there he spoke to his youngest daughter on the phone, and his teasing, closing remark was, "Remember, your father's a hero; I've read it in the paper."

I liked the way his pose worked out, a full head of hair, cheerful face and big hands clasped solidly on the table with just a hint of coal dust on the fingers!

66

Roeddwn yn ceisio diogelu swyddi. Mae'r dynion hyn wedi eu hyfforddi - trydanwyr, dynion y ffas, llwythwyr. Dyw pwll glo ddim yn Tesco's.
Tyrone O'Sullivan

66

We were ordinary men, we wanted jobs, we bought a pit.
Tyrone O'Sullivan

99

WILLIAM SELWYN
ARLUNYDD - ARTIST

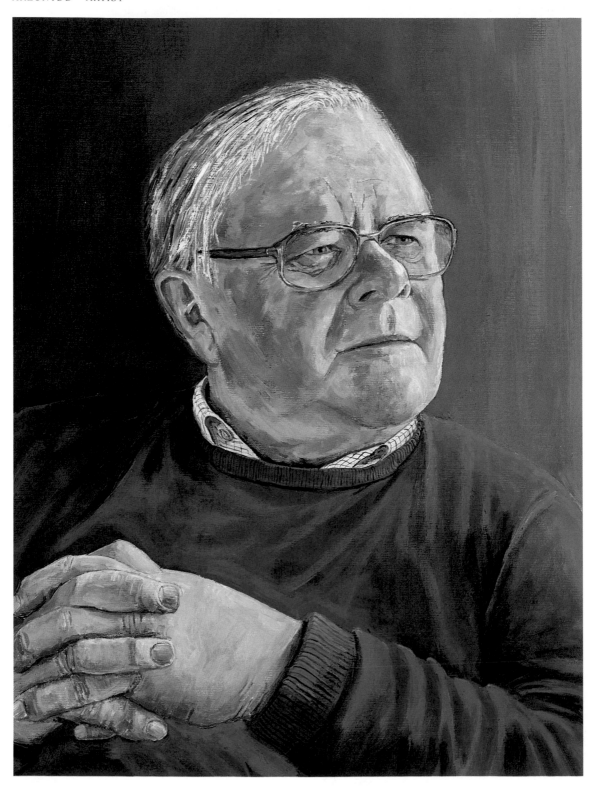

Ers marwolaeth ei hen ffrind, Kyffin Williams, William Selwyn, efallai, yw arlunydd mwyaf poblogaidd Cymru. Fel Kyffin, y mae ei brif ysbrydoliaeth yn dod o'r môr, y mynyddoedd a'r bobl sydd o'i amgylch, er bod ei luniau o Fenis a Pharis yn drawiadol hefyd ac yn dal naws y dinasoedd hynny.

Mae'i yrfa wedi datblygu'n sylweddol ers ei ymddeoliad ym 1990 fel athro celf yn Ysgol Syr Hugh Owen, Caernarfon. Yn1998, enillodd wobr dyfrlliw y *Sunday Times*, a dewiswyd yn Arlunydd Cymreig y Flwyddyn, 2001. Mae e yn disgrifio ei gyfrwng nawr yn fel 'cymysg', yn defnyddio golosg, gwêr, inc a dyfrlliw. Mae ei luniau wedi'u prynu gan sawl sefydliad yng Nghymru ac mae e wedi arddangos ar draws y wlad a hefyd yn Oriel Thackeray, Llundain.

Rwy'n edmygu rhyddid a bywyd ei luniau ond maen nhw wedi'u seilio ar ddawn dylunio hyderus sydd yn cynnal gwirionedd y pwnc. Mae'n anodd credu ei fod e yn difetha rhai lluniau pan mae e yn anfodlon â nhw. Ac mae'n gallu rhoi pleser iddo wneud y fath beth. Teimlodd yn lletchwith wrth arwyddo llun roedd cyfaill wedi'i achub o'r bin a'i gludo at ei gilydd.

Croesawyd fi yn wresog ganddo fe a Marian i'w gartre yng Nghaernarfon ac eglurodd taw nage Mr Selwyn oedd e – roedd arlunydd arall o'r enw Selwyn Jones yn byw gerllaw, felly bu raid iddo newid ei enw!

Ystafell syml yng nghanol y tŷ yw ei stiwdio – lle braidd yn anniben gydag offer ei grefft ar hyd y lle. Roedd yn barod iawn i ateb fy nghwestiynau a bodloni fy chwilfrydedd, ond roedd yn methu ag atal ei hunan rhag un rhoi cyffyrddiad â'i frwsh ar lun oedd ar ei îsl.

Roedden ni'n lwcus yn y tywydd y bore hwnnw, gyda haul y bore yn llifo i mewn i'r stiwdio. Yn y portread, rwy'n hoff o'i fysedd byr, cadarn a'i lygaid craff yn edrych tua'r mynyddoedd.

Since the death of his old friend, Kyffin Williams, he is probably Wales' most popular artist. Like Kyffin, his main subject matter has been found not far from his home town of Caernarfon, in the seascapes, the mountains and the working people, although his Venice and Paris scenes have great touch and atmosphere.

His career has developed since he retired in 1990 from teaching art in Sir Hugh Owen School, Caernarfon. He was primarily a watercolourist, winning the *Sunday Times* prize in 1998 and The Welsh Artist of the Year in 2001. He describes his work now as mixed media, using charcoal, wax, ink and watercolour.

His work has been purchased by many institutions in Wales and he has exhibited widely in Wales and also in The Thackeray Gallery, London, originally in tandem with Kyffin.

His pictures have an enviable looseness and life which is underpinned by a great drawing ability which maintains the integrity of the subject. Because of his apparent sureness of touch it is surprising that he rejects several of his efforts, taking great pleasure in tearing them up. He spoke of his great reluctance to sign a painting that a friend had glued together from torn-up pieces in the bin.

We met at his home in Caernarfon, where he has lived all his life, and I was treated to his and his wife Marian's legendary courtesy and kindness. He explained that his surname was really Jones but that was dropped because there was another artist in the area called Selwyn Jones.

His studio was a simple room on the ground floor somewhat littered with a painter's tools and detritus and a reworking of a painting of Kyffin Williams' home was in progress and he couldn't resist a few dabs while I was there. He was free with art discussion in response to my admiring curiosity.

I was helped by some winter sun in obtaining good photographs. His eyes narrow distinctively and he has a stocky build reflected also in somewhat stubby fingers and I liked the pose displaying his dextrous hands and his observant eyes looking towards the nearby mountains.

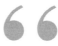

> *The technical mastery of his medium and the poetry in his work has enabled him to interpret his landscape in a truly personal way.*
> Sir Kyffin Williams

> *Mae yn feistr ar oleuni ac mae cynhesrwydd y pelydrau hynny fel pe baent yn treiddio drwy ei waith beth bynnag yw y testun*
> Kyffin Williams

WINSTON RODDICK
BARGYFREITHIWR - BARRISTER

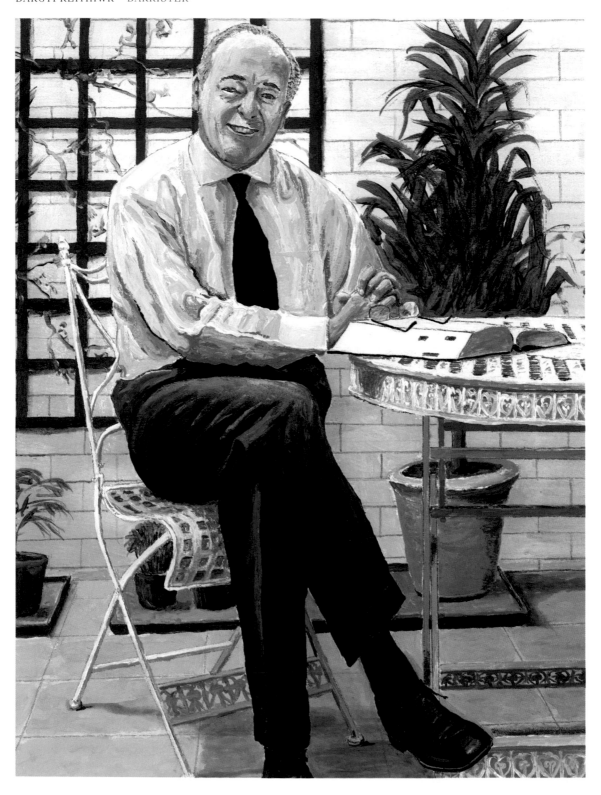

Mae Winston yn frodor o Gaernarfon ac yn fargyfreithiwr profiadol a pharchus. Apwyntiwyd ym 1998 yn Gwnsler Cyffredinol cyntaf i Lywodraeth y Cynulliad Cymreig. Ei swyddogaeth oedd cynghori ar y strwythur gyfreithiol o lywodraeth oedd yn addas i Gymru a'r Cynulliad newydd. Cafodd ei wneud yn 'Commander of the Order of the Bath' (CB) fel cydnabyddiaeth o'i gyfraniad i wasanaeth cyhoeddus.

Ar ôl gadael Ysgol Ramadeg Syr Hugh Owen yng Nghaernarfon, ymunodd â Gwasanaeth yr Heddlu a hwy oedd yn ei noddi i astudio'r Gyfraith yng Ngholeg y Brifysgol, Llundain, ac yn cael ei Radd Meistri (LLM) ym 1968. Daeth yn QC ym 1986 yn arbenigo yng Nghyfraith Sifil a Gweithredol.

Mae wedi derbyn sawl swydd broffesiynol: Aelod o Gyngor Cyffredinol y Bar; Cadeirydd Cymdeithas Siawnsri Bryste a Chaerdydd; Aelod o Bwyllgor Ymgynghorol yr Arglwydd Ganghellor ar Gyfiawnder Troseddol yng Nghymru; Meistr y Fainc, Grays Inn, a Recorder Anrhydeddus Caernarfon.

Mae Winston yn cyfrannu i sawl Cylchgrawn y Gyfraith ac mae'n is-lywydd a chymrawd anrhydeddus Prifysgol Aberystwyth. Bu'n aelod o S4C, Bwrdd yr Iaith a'r Pwyllgor Teledu Annibynnol.

Rydym yn nabod ein gilydd ers blynyddoedd trwy Elwyn Tudno Jones, sydd hefyd gynt o Gaernarfon. Mae'r geiriau uchod braidd yn oych ond rydyn ni wedi chwerthin lot dros y blynyddoedd. Mae'n dwli ar ei rygbi ac mae'n noddi tîm Caernarfon a hefyd yn Lywydd Anrhydeddus Cantorion Creigiau. Mae'n disgrifio ei hobi fel pysgota ond rydyn ni'n gwybod bod bargyfreithwyr yn gallu bod yn greadigol gyda geiriau – er imi ei weld e'n dal llysywen unwaith.

Fe baentiais i e yn yr ystafell wydr yn ei dŷ. Llyfr trwm cyfreithiol sydd o'i flaen – rwy i'n rhyfeddu at ddawn cyfreithwyr i ddarllen tomen o eiriau gan dynnu mas yr hyn sydd yn berthnasol ac yn bwysig.

Winston is a native of Caernarfon, and is an eminent barrister who became the first Counsel General of the Welsh Assembly Government in 1998. His responsibility in that post was to advise on the legal structure of Government appropriate to Wales and its new Assembly. He was made Commander of the Order of the Bath (CB) in 2004 in recognition of his contribution to Public Service.

After leaving Syr Hugh Owen Grammar School in Caernarfon, he joined the Police Service who sponsored him to study Law at University College, London, obtaining his Masters Degree in Laws (LLM) in 1966. He was a barrister 2 years later and became Queen's Counsel in 1986, specializing in Civil and Administrative Law.

He has taken several professional appointments; Member of the General Council of the Bar; Chairman, Bristol and Cardiff Chancery Bar Association; Member, Lord Chancellor's Advisory Committee on Criminal Justice in Wales; Master of the Bench, Grays Inn and Honorary Recorder of Caernarfon.

He contributes to several Law Journals and is vice president and honorary fellow of Aberystwyth University. He has been a member of the Independent Television Committee, Welsh Language Board and S4C.

We have known each other for many years because of a mutual friend. Despite the dry and bare facts of his achievements listed above, we have laughed a lot. He loves his rugby and is the patron of Caernarfon Rugby Club and honorary president of Cantorion Creigiau. He describes his hobby as fishing but we all know that barristers can be creative in their use of language, although I did see him catch an eel once.

I painted him in a conservatory at his home and I liked the heavy legal book in front of him. I think that members of the legal profession have a remarkable ability to read and absorb mounds of information and also be able to filter the essential details.

"

Do you really think that I look like Lloyd George?
Winston R.

"

WYN CALVIN
DIGRIFWR - COMEDIAN

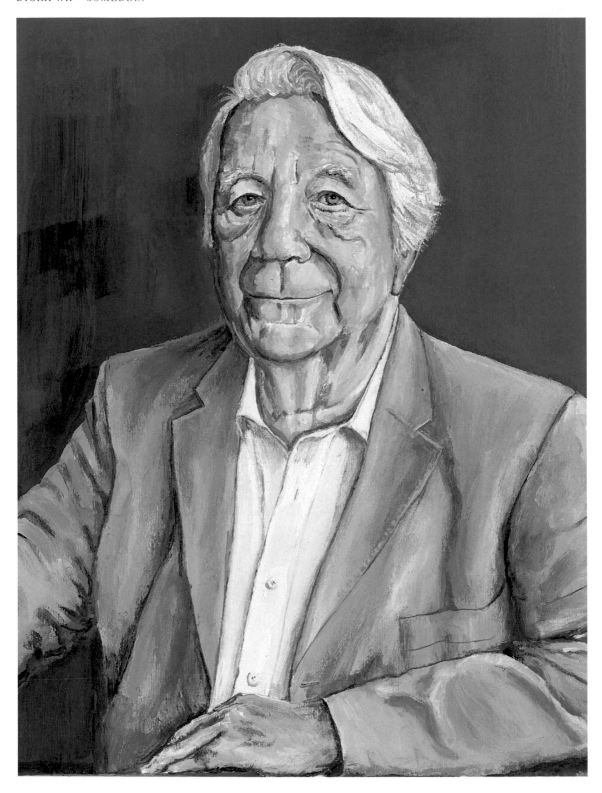

Dechreuodd gyrfa Wyn fel comedïwr, actor, raconteur a darlledwr ym 1945 gydag ENSA, yn diddanu aelodau o'r lluoedd arfog ac mae'n parhau heddiw wrth gyflwyno cyngherddau ac annerch nosweithiau ciniawa. Mae'r cysylltiad milwrol yn parhau hefyd oherwydd mae e wedi trefnu Gŵyl Goffa yng Nghymru dros y 26ain mlynedd diwetha.

Mae rhestr y bobl mae e wedi ymddangos gyda fel 'Who's Who' o'r byd adloniant ym Mhrydain. Harry Secombe, Shirley Bassey, Frankie Vaughan, Ken Dodd a Morecambe and Wise yn rhai o'r enwau adnabyddus.

Bu'n rhan o adloniant amrywiol ar lwyfan, ac ar y radio yn ei hanterth, ymlaen at oes y teledu. Bydd rhai ohonon ni yn cofio Music Hall, Henry Hall's Guest Night, Vic Oliver's Guest Night, Welsh Rarebit a The Good Old Days.

Mae 'Variety' fel cyfrwng wedi diflannu nawr ond mae pantomeim yn cadw i ddal dychymyg y plant a'r rhai mewn oed a than iddo ymddeol yn ddiweddar, roedd Wyn yn cael ei ystyried fel y 'Dame' gorau yn y busnes. Bu Syr Ian McKellan yn gofyn am gyngor cyn cymryd rhan Widow Twankey yn yr Old Vic yn Llundain.

Mae'n siaradwr o fri ar ôl cinio ac yn gyn-'King Rat' yn y 'Grand Order of Water Rats', elusen y byd adloniant. Mae'n Ryddfreiniwr Dinas Llundain a derbyniodd MBE ym 1989 am ei gyfraniad i elusennau ac adloniant.

Roeddwn yn mwynhau ei raglenni sgyrsiol ar BBC Radio Wales gyda'i hiwmor tawel, sych, a phan gwrddon ni mewn noswaith gyda'r côr roeddwn yn awyddus iawn i'w bortreadu.

Mae'n cadw i fyw yn nhŷ'r teulu yng Nghaerdydd a phan alwais roedd ei ddesg yn daclus gyda'i dyddiadur a manylion ei gyflwyniadau. Wrth adael, cynigodd i fi i ymweld â'r tŷ bach, ac yn lle papur wal roedd nifer o hen bosteri yn hysbysebu enwau mawr hanes 'Variety' a Wyn yn eu plith. Mwy diddorol na Laura Ashley!

Wyn has had a career as a comedian, actor, raconteur and broadcaster which began in 1945 in ENSA entertaining the troops through to the present day, where he still presents concerts and speaks at dinners. That link with the Forces continues because he has organised the successful Wales Festival of Remembrance for the last 26 years.

The list of names with whom he has performed is a Who's Who of the entertainment industry in Britain. Harry Secombe, Shirley Bassey, Frankie Vaughan, Harry Worth and Morecambe and Wise would be just a flavour of the names familiar to people of a certain age.

He has performed in Variety on the stage and on radio through its heyday and on to television. Again, for the young at heart to remember, there was Music Hall, Henry Hall's Guest Night, Vic Oliver's Guest Night, Welsh Rarebit and The Good Old Days.

While Variety is largely gone now, Pantomime has retained its hold on young and old and, until retiring very recently, he was considered the supreme exponent of the role of Pantomime Dame, and even Sir Ian McKellan sought his advice on being Widow Twankey at the London Old Vic.

He is a renowned after-dinner speaker and is a past King Rat of the Grand Order of Water Rats, the Show Business Charity. He is a Freeman of the City of London and was awarded an MBE in 1989 for his services to charity and entertainment.

I used to enjoy his BBC Radio Wales chat programmes with his lugubrious voice and dry sense of humour. When we met at a choir function I was keen to paint him because he has a really interesting face and I admired his contribution to show business and charity.

He still lives in the family home in Cardiff and, when we met, his desk was neatly covered with his diary and details of his continuing commitments. On leaving, he curiously offered me a look at his toilet, and the 'little' room was covered with posters of Variety Shows around Britain with his name alongside greats of the past. It was more interesting than Laura Ashley wallpaper!

The Laurence Olivier of Pantomime Dames.
Stage newspaper

"Beth wnest ti heno, cariad?" – Mrs Wyn Calvin
"Gwisgo ffrog a dodi lipstic arno." – Mr Wyn Calvin
"Na neis." – Mrs Wyn Calvin